大展好書　好書大展
品嘗好書　冠群可期

大展好書　好書大展
品嘗好書・冠群可期

體育教材 7

創意體育遊戲
（中外體育遊戲精粹）

主編　李明強
　　　敖運忠
　　　張昌來

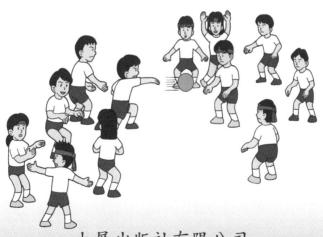

大展出版社有限公司

主　　編　李明強　　敖運忠　　張昌來

副主編　張紹坤　　石　宏　　項建民　王　聰

編　　委　王傳安　　王　聰　　石　宏　　劉　明

　　　　　劉雙紅　　楊少芳　　張紹坤　　張昌來

　　　　　李明強　　鄭定明　　項建民　　敖運忠

　　　　　章友福　　薛富華

審　　校　毛振明

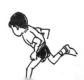

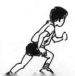

前 言

　　體育遊戲是學校體育的重要組成部分,是體育教學的重要內容。體育遊戲具有一定情節和競賽因素,形式生動活潑,內容豐富多樣,場地器材簡單,便於開展與普及,它要求遊戲者積極地有創造性地參與,具有娛樂性和趣味性。因此,體育遊戲能較大限度地調動遊戲者的運動積極性,培養其對體育活動的濃厚興趣,全面鍛鍊遊戲者身心,提高其基本活動能力和基本運動技術,促進遊戲者德育、智育和美育的發展。由於體育遊戲的特點,使它在各級各類學校體育教學中具有十分重要的地位和作用,特別是在小學低年級,以體育遊戲為主要手段組織普通體育課的教學也是行之有效的。

　　本書所選體育遊戲是中外體育遊戲中的精華,具有一定的典型性和代表性。編者從我國體育教學實際和廣大青少年年齡特點出發,本著與青少年身體條件、認識能力和心理狀態相適應及方便教學的原則,按照「遊戲目的、遊戲準備、遊戲方法、遊戲規則、教學建議」的體例進行編寫,並按運動項目加以分類,以便在教學實踐中使用。

　　靈活運用、舉一反三,是體育遊戲的應用原則,也是發揮本書最佳實用價值的關鍵。為此,編者在各遊戲的教學建議欄中,將該遊戲加以拓展,給讀者以提示。本書採用輕鬆的插圖,讓讀者一目了然,而且生動有趣,文字力

求簡潔，通俗易懂。

　　本書不僅可供高校、中專、職專、中學的普通體育課使用也可作為體育教育院校、系、科的教學輔導教材及體育教師的教學參考用書，也可供各廠礦、企事業單位借鑒使用。

　　參加本書編寫的人員分工如下：

基本體操類：鄭定明、劉明、石宏、李明強

競技性體操類：薛富華、劉明、楊少芳

實用性體操類：石宏、敖運忠、項建民、
　　　　　　　　楊少芳、劉雙紅、李明強

奔跑類：敖運忠、石宏、薛富華、劉雙紅

跳躍類：張紹坤、王聰、張昌來、李明強

投擲類：章友福、劉明、石宏、李明強

籃球類：張昌來、敖運忠、王聰、章友福

排球類：劉雙紅、張昌來、石宏、王傳安

足球類：楊少芳、張昌來、鄭定明、李明強

其他球類：正傳安、項建民、鄭定明、章友福

室內類：項建民、張紹坤、楊少芳、王傳安

游泳和武術類：王聰、張紹坤、敖運忠

　　全書由李明強、敖運忠、張呂來統稿、定稿，插圖由毛振明繪製。

　　由於編寫時間和編者水準所限，不足之處在所難免，敬請廣大讀者批評指正。

編　者

呼喚體育遊戲「回」到孩子身邊

代　序

　　遊戲，對於每個人的成長都是不可缺少的啟蒙課。在人的生命歷程中，遊戲是第一位教師和夥伴。人類接觸世界、瞭解世界乃至把握世界的開端往往是從遊戲開始。在虛擬的遊戲中，人們學會了生活技能，學會了與人相處，學會了遵守規則，學會了扮演「角色」。

　　體育遊戲是體育教育的重要內容，這一是指體育遊戲在體育課程中佔有重要的比例，在九年義務教育小學體育課程中，體育遊戲占整個教學內容的12－14％；二是指體育教學內容中的田徑、球類、體操、舞蹈等也大都是由遊戲發展而成。其中遊戲的特點和固有的樂趣深深地影響著學生；三是說體育遊戲可作為運動技術教學的基礎，是不可欠缺的教學環節、手段……

　　體育遊戲對於當前的體育教學改革至關重要。因為，在過去的一段時間裡體育教學在為增強學生體質和發展運動技能做貢獻的同時，也正逐漸變得「正規化」和「競技化」了。以運動技能傳授為主線的體育課也會逐漸使體育失去樂趣、失去情節、失去競爭、失去協同、失去表現、失去想像，變得越來越枯燥，越來越像操練和訓練，從而使體育教學也逐漸失去魅力、失去學生、失去地位。因此，增加體育的樂趣，讓每個學生都體驗樂趣和成功，已

成為當前體育教學改革的大趨勢。在這個大趨勢中，體育遊戲將會成為重要角色。發揮重大作用。對於這一點，英國的「領會教學」和日本的「特波士（trops）」的體育實踐已經做出了證明。

體育遊戲是學生的「良師」，是體育教師的「益友」。有了它，一個枯燥的練習可以變得津津有味，一個沉悶的教學可以生氣盎然，體育遊戲還能為學生的創造力和想像力提供馳騁的空間。

我們呼喚有更多更好的體育遊戲「回」到孩子們身邊，走進我們的體育課堂。我們期待對體育遊戲的研究能為教學改革提供新的方法論，並助體育的素質教育走向成功。

我想，每一位體育老師都會為見到這樣一本很有特色和品質的體育遊戲書而感到喜悅。

中國教育學會體育研究會常務理事
中國體育科學學會學校體育專業委員會常委

毛　振　明
於北京

目　錄

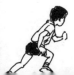

一、體操類遊戲

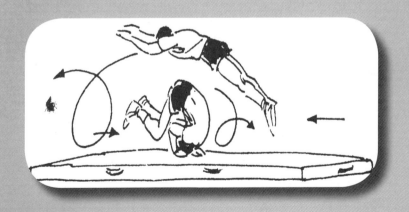

（一）基本體操類遊戲

 有效與無效口令

遊戲目的　集中注意力，提高興奮性。

遊戲準備　平整場地一塊。

遊戲方法　遊戲者成一列或幾列橫隊站立，聽組織者口令行動。如果組織者下達口令前加「注意」二字。則為有效口令，遊戲者須立即按口令做動作；如組織者下達口令前未加「注意」二字，則為無效口令，遊戲者應保持原姿勢不動。出現錯誤者即為失敗。

遊戲規則　下達口令前加「注意」為有效口令，不加則為無效口令。

教學建議　(1) 發口令應儘量做到變幻莫測。

(2) 次數不宜過多。

(3) 可根據情況將本遊戲靈活改編，如：「反口令」，即遊戲者動作與口令正好相反，「代換口令」，即用數字或其他代替所要下達的口令，如用「1」代替「立正」，「2」代替「向右轉」……，遊戲者做出組織者發出的數字所代表的動作。

2 大球小球

遊戲目的 提高反應速度,集中注意力。

遊戲準備 空地一塊。

遊戲方法 遊戲者手拉手圍成一個大圓圈。遊戲開始,組織者指定任何一人為排頭按順時針或逆時針方向做遊戲,排頭說「大球!」同時用手勢做成小球的樣子。第二人應接著說「小球!」同時用手勢做成大球的樣子,如此交替進行。如某人發生錯誤,罰其為大家表演一個節目或做5次俯地挺身,然後從發生錯誤的人開始,繼續遊戲(圖1-1)。

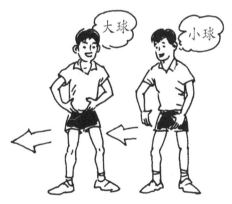

圖1-1

遊戲規則 (1) 必須口說大球(小球)而同時用手勢做成小球(大球)的樣子;(2) 前後兩人之間不能停頓時間過長,否則為失敗。

教學建議 (1) 可以採用說大小西瓜、大小葫蘆等來

進行遊戲；(2) 也可以採用說高低、胖瘦，並做出相反意義的動作的形式來進行遊戲。

 單數報數

遊戲目的 集中注意力。

遊戲準備 空地一塊。

遊戲方法 遊戲者手拉手站成一個大圓圈。遊戲開始，從排頭開始逆時針向排尾報數，只能報單數，不得報雙數。當排尾報完數後，排頭接著報下去，直至有人報錯數或停頓時止，失誤者為大家表演一個節目或做5次俯地挺身。然後由失誤者開始，繼續遊戲。

遊戲規則 (1) 必須按1、3、5、7……的順序報數；(2) 不得停頓和報錯數，否則為失誤。

教學建議 也可改用單數報數、雙數擊掌的方法進行。

 閉眼做隊列練習

遊戲目的 提高控制身體平衡能力和判斷力。

遊戲準備 平坦空地。

遊戲方法 遊戲者按四列橫隊站好，整好隊後要求都閉上眼睛，聽組織者的口令做「稍息」、「立正」、「向左（右）轉」、「齊步走」等動作。練習幾個動作後，讓遊戲者睜開眼睛檢查隊伍是否整齊，以動作正確、隊伍整齊的隊為勝。

遊戲規則 (1) 做練習時必須閉上雙眼，不得偷看；(2) 應在統一的口令下做動作。

5 聽數抱團

遊戲目的 集中注意力，提高反應能力和上課的興趣。

遊戲準備 平整場地一塊。

遊戲方法 遊戲者圍成一個圓圈，並做逆時針環形慢跑。當聽到組織者喊出「2！」或「3！」等數字口令時。遊戲者立即按該數字2人或3人等抱成一團，少於或多於組織者所喊數字的均為失敗（圖1-2）。

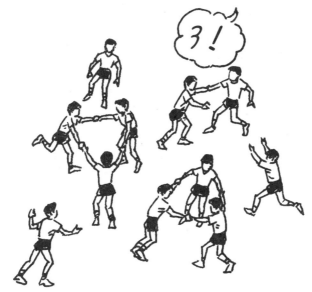

圖1-2

遊戲規則 聽到組織者喊出某個數字時，立即按該數字相同的人數抱成一團。

教學建議 組織者所喊數位不宜太高，以2－4為宜。

 6 一切行動聽指揮

遊戲目的 提高注意力，加強紀律性。

遊戲準備 紅、綠旗各一面；在平整的場地上畫兩條相距約30公尺的平行線，分別作為起點線和終點線。

遊戲方法 把遊戲者分成人數相等的若干隊，成縱隊站在起點線後。組織者站在終點線上，兩手各持紅、綠旗指揮遊戲者的行動。遊戲開始，組織者舉綠旗，各隊前進；放下綠旗，舉起紅旗，各隊停止前進。如隊中有不按信號動作者，則判犯規，令全隊退回起點線，重新開始。遊戲進行若干次，以先到達終點的隊為勝（圖1－3）。

遊戲規則 各隊必須按規定的信號行動，遊戲者要互相監督。

教學建議 (1) 做此遊戲時，可改變隊形，也可換動作，如用跑、跳等動作做遊戲，以加大難度和提高遊戲者的興趣；(2) 可用哨聲等信號代替紅綠旗，也可增加信號。

 7 抓手指

遊戲目的 提高興奮性，加強快速反應能力和身體的

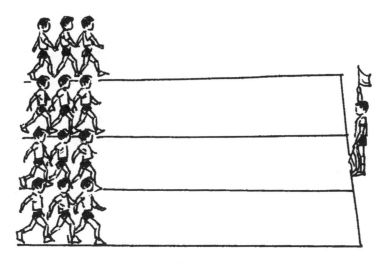

圖1－3

協調性。

　　遊戲方法　遊戲者圍成一個圓圈，面向圓心站好，然後每位遊戲者均把左手張開伸向左側鄰人，右手食指則垂直放到右側鄰人伸來的左手掌心上。組織者發出「原地踏步走」的口令後，全體踏步，組織者用「一二一」的口令調整步伐。當組織者發出「一二三」的口令時，遊戲者左手應設法抓住左側人的食指，右手食指則要設法逃掉。抓住左側人食指一次得1分，被別人抓住食指一次得－1分，未抓住別人也未被別人抓住的情況得0分。遊戲進行若干次後，以得分多者為勝。

　　遊戲規則　(1) 搶口令者抓住無效；(2) 手掌不張開抓住無效；(3) 不准搶先抽回食指。

圖1-4

教學建議 （1）此遊戲適用於課的開始與結束部分；
（2）調整步伐的口令可忽高忽低，「三」的口令可重可輕
（圖1-4）。

 8 驚弓之鳥

遊戲目的 集中注意力，發展快速反應能力。

遊戲準備 在場地上畫一個大圓圈。

遊戲方法 遊戲者手拉手，面向圓心站在圈外，放開
手後1～2報數，每人都要記住自己是單數還是雙數。遊戲
開始時，全體遊戲者沿逆時針方向做橫跨跳步動作，當組
織者擊掌發出「啪啪」兩聲時，雙數遊戲者迅速跑進圈
內，單數者要在雙數者進圈前將其抓拍住。組織者若擊掌
發出「啪」一聲時，則單數者跑進，雙數者抓拍。被抓住
者要蹲在圓心被停止一次遊戲；如果判斷錯誤而誤跑、誤

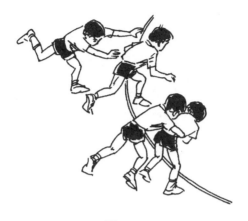

圖1－5

抓時，也要被停止遊戲一次，然後其他人重新報數繼續遊戲（圖1－5）。

遊戲規則　(1) 抓人時，只准以手拍觸，不得拉拽衣服；(2) 兩腳完全進入圈內為進圈成功；(3) 繞圈移動時，不得踩線，否則被停止遊戲一次。

教學建議　此遊戲可改為反信號，即組織者發出單數聲時，雙數遊戲者進圈；發出雙數聲時，單數進圈。

 看誰反應快

遊戲目的　提高反應速度和動作速度，發展靈敏素質。

遊戲準備　畫兩條相距5公尺的平行線，兩線中間放若干個實心球。

遊戲方法　分成人數相等的兩組，各成一列橫隊背對

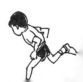

背站在兩線外，背相對兩人為一對，對準一球。遊戲開始，遊戲者聽口令一起做廣播操或健美操，做操到一定時候，組織者突然發口令（事先定好），各組相對兩人立即轉身搶奪實心球並迅速回到本組線外，幾人搶到即得幾分。重複進行數次，最後以得分多的組為勝（圖1－6）。

遊戲規則　(1) 必須按要求做操；(2) 末聽到搶球口令不得轉身。

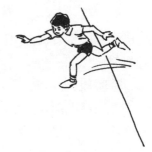

圖1－6

10　排頭幹啥我幹啥

遊戲目的　發展綜合素質，提高模仿能力。

遊戲準備　具有多種地形的校園。

遊戲方法　將遊戲者分成人數相等的 2－4 組，每組10 人左右，各選一名比較機靈的人當排頭。遊戲開始，各組成一路縱隊在規定的範圍內慢跑。排頭可以利用場地

上的各種自然地形和障礙物，做各種各樣的動作。排頭跑
到哪裏做動作，其他人必須跟著做。在規定的時間內，活
動的內容豐富，全組人員跟得緊，模仿正確的組為勝。

遊戲規則　凡排頭已做過的動作，本組的每一個人都
必須依次跟著做，不得少做。

教學建議　(1) 遊戲場地可以選擇自然環境，也可以
自行設計佈置；(2) 應選擇有創造力、適應能力強、反應
靈敏的人當排頭。

 攀爬肋木

遊戲目的　發展靈敏素質，提高身體協調性和攀越障
礙能力。

遊戲準備　肋木兩間。距肋木5公尺畫一條起跑線
（圖1—7）。

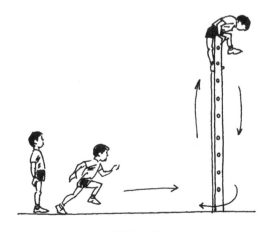

圖1—7

遊戲方法 將遊戲者分成人數相等的兩隊，各成一路縱隊面對肋木站立。組織者發令後，各隊迅速列隊跑到肋木前依次爬上肋木，翻過肋木頂端，從肋木另一面依次下來。以先完成的隊為勝。

遊戲規則 (1) 發令後才能跑向肋木，否則重新開始；(2) 各隊必須依次爬上爬下，首尾相接，不得並排爬越。

教學建議 (1) 可以採用接力的形式進行遊戲，如：翻過肋木頂端再下來跑回本隊，拍第二個人的手，第二個人按照第一個人的方法進行；(2) 注意安全。

遊戲目的 發展靈敏素質和協調性，提高動作速度。

遊戲準備 在場地上畫一條起跑線，在起跑線前 5 公尺處並排縱放兩架長梯子，梯子前5公尺處插兩面小紅旗（圖1-8）。

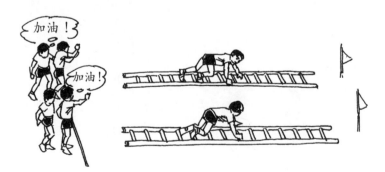

圖1-8

　　遊戲方法　將遊戲者分成人數相等的兩隊，各成一路縱隊面對長梯子站立。組織者發令後，各隊第一個人迅速跑向長梯子，手腳並用，在長梯子橫木上爬過去，然後跑向小紅旗，繞過小紅旗回來，再在長梯子上爬回來，返回本隊拍第二個人的手後，站到隊尾。第二個人按照第一個人的動作做完後，拍第三個人的手……遊戲依次進行，直至最後一個做完，以先完成的隊為勝。

　　遊戲規則　(1) 發令和被拍到手後才能跑動；(2) 遊戲者必須手腳依次爬過每一根梯子橫木。

　　教學建議　(1) 沒有梯子時，可以在場地上畫成梯子形狀進行遊戲；(2) 可以採用在梯子上跑過去等形式遊戲。

13　呼號扶棒

　　遊戲目的　發展靈敏素質，提高反應速度。

　　遊戲準備　體操棒一根，在場地上畫一個半徑3公尺的圓。

　　遊戲方法　遊戲者面對圓心站在圓圈上，從排頭依次報數，每人記住自己的號數，選出一人站在圓心扶住體操棒使其豎立。

　　遊戲開始，扶棒人呼出一個遊戲者的號數後，馬上鬆開扶棒的手，被呼號的人應立即跑去扶棒，原扶棒人迅速站到被呼號人位置上。二人位置交換後，被呼號人變成了扶棒人，遊戲同法繼續進行。每次輪換中沒扶住棒的遊戲者為失敗；對方扶住了棒，原扶棒人沒有及時

圖1－9

站到被呼號人的位置上，也為失敗，應繼續扶棒（圖1－9）。

遊戲規則　(1) 扶棒人離棒時應把手輕輕放開，不得故意推、拉棒；(2) 所呼的號數必須是本隊有的號數；(3) 對失敗者，可加罰俯地挺身若干次。

教學建議　(1) 可用簡單算式代替數字，如 5－3＋1等；(2) 可用體操術語或球名代替數字。

14 看誰踢的多

遊戲目的　發展協調性和腿部力量。

遊戲準備　根據人數畫若干直徑為 2 公尺的圓。每兩人一只毽子。

遊戲方法　將遊戲者分為每兩人一組，其中一人站於圈內，按規定的踢毽子方法，聽信號開始連續踢毽子，直

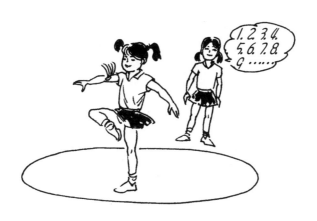

圖1－10

至中斷為止，再交給另一人進圓圈踢，看誰踢得多者為勝
（圖1－10）。

遊戲規則　(1) 以連續踢計數，失誤一次即中止；(2)
必須在圓圈內踢，出圓圈判為中止；(3) 必須按規定動作
踢。

教學建議　該遊戲也可規定時間，在規定時間內連續
踢，中途踢壞可拾起再踢，直至限定時間結束。

15 花樣踢毽

遊戲目的　發展靈敏素質、協調性和腿部力量，提高
踢毽技巧。

遊戲準備　場地一塊，毽子若干。

遊戲方法　將遊戲者分為每兩人一組，或幾人一組，
在規定場地上，每人用各種不同的方法踢毽子，如腳內側

踢、腳外側踢、一腳內側換另一腳外側踢、腳正面踢、一腳在另一腿後面踢等等。不限時間，看誰踢的花樣多，多者為勝。

遊戲規則　每種踢法連續踢 5－10 次後換另一種踢法。

 踢毽子接力

遊戲目的　發展靈敏素質、協調性和腿部力量。

遊戲準備　在場地上畫若干圓，圓的大小根據每組人數定。每組每1只毽子（圖1－11）。

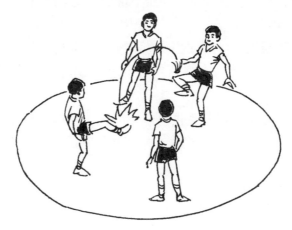

圖1－11

遊戲方法　將遊戲者分為人數相等的若干組，每組進一個圓內，聽信號開始，用腳內側踢毽的方法，第一個踢毽者先踢 5 次，然後踢給圓內任意一個人，第二人接過毽

子再踢 5 次，又踢傳給另外一個，這樣依次每人踢 5 次後就傳給其他人，直到出現失誤為止。看哪組接力踢的時間長，時間長的組為勝。

遊戲規則 (1) 接力踢時必須每人輪流踢一次後，方可接第二輪；(2) 用手觸毽或毽落地算失誤；(3) 接毽子時，應直接用腳接踢；(4) 毽子在腳上不得有明顯停留。

教學建議 可改用其他踢毽方法，也可由遊戲者任意踢。

 隊長傳踢毽

遊戲目的 發展靈敏協調性，提高判斷能力。

遊戲準備 畫圓若干，每組一個圓，每一圓中備1只毽子。

遊戲方法 將遊戲者分為若干組，每組選隊長一人，站於圓心，其他人分散站於圓上。聽信號開始，隊長將毽子踢傳給圓上某隊員，隊員將毽子再踢還給隊長，隊長再把毽子踢給相鄰的隊員，按規定順序和方向連續往返踢毽子，在規定時間內連續踢得多者為勝（圖1－12）。

遊戲規則 (1) 隊長應依次向圓上遊戲者傳踢，中間不能空人不傳；(2) 自選踢毽方法；(3) 毽子落地為一次結束。

教學建議 每次比賽後，可以更換隊長；遊戲可採用圓形場地，也可用扇形場地。

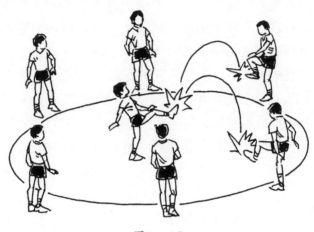

圖1-12

18 踢毽球

遊戲目的　發展靈敏協調性和判斷能力，培養團結協作的精神和對抗意識。

遊戲準備　在空地上畫若干長8公尺、寬4公尺的長方形場地，每塊場地中間設一高1.50公尺的網，兩邊半場分別分為1、2、3區；毽子若干（圖1-13）。

遊戲方法　將遊戲者三人一組分為若干組，並分別編為1、2、3號隊員，比賽時分站在對應的1、2、3區，每兩組一塊場地，每場地設裁判一人。比賽採用循環賽制或淘汰制，比賽規則參照排球比賽規則進行。比賽開始，聽裁判員信號，1號區隊員發踢毽過網，對方三名隊員必須在3次之內將毽子踢回，這樣各組隊員間密切配合，組織進攻，反覆對踢，迫使對方失誤。一方失誤，則判對方得

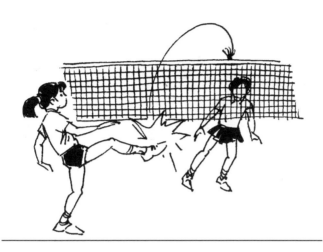

圖 1-13

1分，並由對方發踢毽重新開始下一回合的對抗。先達到規定分數的一方為勝方。

遊戲規則　(1) 對踢時只准用膝部以下部位接觸毽子；毽子不得在腳上有明顯停留；任何人不准連踢；本方三人可相互傳遞後踢毽過網，但不准超過3次；每次失誤後，雙方隊員均應按逆時針方向輪換發毽。凡違反以上規則之一的為失誤，判對方得1分。

　　(2) 毽子落在本方場區內為本方失誤，判對方得分；毽子落在界外或從網下、網外穿過為踢毽方失誤，判對方得分。

　　(3) 每回合踢毽後三人位置交換。

　　(4) 可以到界外救毽。

教學建議　可以採用不同的比賽方式。

 19 跳短繩比賽

遊戲目的 發展靈敏協調素質和跳躍能力。

遊戲準備 跳繩4根。

遊戲方法 將遊戲者分成人數相等的四組，各組按順序排成一列橫隊。遊戲開始，各組第一人到相鄰的隊前持繩預備好，鄰組選一人為其計跳繩的次數。當組織者發令後，各組的第一人快速做原地雙腳跳繩，組織者手持碼錶計時。在規定時間內，按跳繩次數多少排定名次，第一、二、三、四名分別為本隊積4、2、1、0分。然後由各組的第二人繼續比賽，依次類推。最後以積分多的組為勝（圖1－14）。

遊戲規則 (1) 必須按規定的跳繩方法進行；(2) 失誤後如時間不到可繼續做。

教學建議 (1) 可採用其他的跳繩方法進行；(2) 可改

圖1－14

用跳繩比花樣的方法進行，誰的花樣多、新、奇，誰為優勝。

 雙腳跳繩接力

遊戲目的 發展靈敏協調素質和跳躍能力。

遊戲準備 跳繩若干。畫兩條相距 15 公尺的平行線。

遊戲方法 將遊戲者分成人數相等的幾隊，各隊再分成人數均等的甲乙兩組，相對站於兩條線後。組織者發令後，各隊甲組的排頭持跳繩做雙腳跳繩前進，跳到對面將跳繩交給乙組的排頭，乙組排頭持繩做雙腳跳繩前進，依次類推。最後以先完成的隊為勝（圖1－15）。

遊戲規則 (1) 必須用雙腳跳繩；(2) 跳繩失誤應退回一步再做；(3) 必須在線後交接跳繩。

教學建議 (1) 此遊戲跳繩可改用其他方法；(2) 比賽方式也可改為繞過標誌物的個人往返接力。

圖1－15

雙人跳繩接力

遊戲目的 發展靈敏協調性和跑跳能力，培養團結協作的精神。

遊戲準備 跳繩4根。在場地上畫兩條相距2公尺的平行線，前一條為起跑線，後一條為預備線。在起跑線前20公尺處並排放兩個標誌物（實心球或小旗等），標誌物間隔4公尺。

遊戲方法 將遊戲者分成人數相等的兩隊，各隊成兩路縱隊面對本隊的標誌物站在預備線後，同隊並排兩人為一組。遊戲開始，各隊的第一組兩名隊員並排站在起跑線後，同時兩人用外側手分別持長繩的一端。組織者發令後，第一組向前做跑跳繩，第二組持繩站到起跑線後，第一組繞過標誌物返回起跑線後，第二組出發，第一組將繩交給第三組後站於隊尾，依次類推，以最後一組先返回起點的隊為勝（圖1－16）。

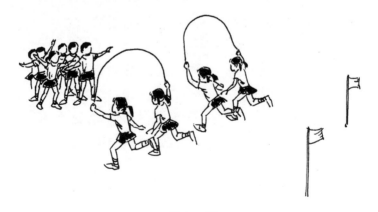

圖1－16

　　遊戲規則　(1) 後一組應在前一組到達起跑線後出發；(2) 中途失誤應在失誤處重新開始做；(3) 跳繩應是兩人同時搖，同時跳過。

　　教學建議　可改為原地雙人跳比多，或全隊各組均跳一回以總次數多者為勝；或兩組對抗，勝者得分，以積分多的隊為勝。

二人跳繩賽

　　遊戲目的　發展靈敏協調性和跳躍能力，培養團結協作的精神。

　　遊戲準備　跳繩若干。

　　遊戲方法　將遊戲者分成人數相等的兩隊，各隊又分成兩人一組。遊戲開始，各隊的第一組一人持繩做原地跳繩，當組織者發出開始的口令後，另一人由繩外進入繩裏做兩人跳繩，看哪一組連續跳繩的次數多，多的組為本隊得1分。然後由各隊的第二組進行比賽，依此類推，最後以積分多的隊為勝（圖1－17）。

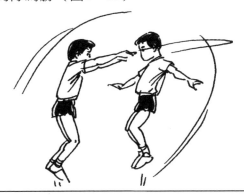

圖1－17

遊戲規則 (1) 各組必須按規定的方法跳繩（如雙腳跳、單腳跳）；(2) 如出現明顯停頓（即不能連續跳動的）。該組比賽即結束；(3) 如果在進入繩裏時被絆住，則該組比賽為失敗，不得重新跳。

教學建議 也可限定時間，在規定的時間內看哪組跳的次數多，多者得分。

23 跳繩轉圈

遊戲目的 發展靈敏協調素質和跳躍能力。

遊戲準備 畫兩條相距20公尺的平行線為起、終點線，並在起點線前10公尺處畫一條平行於起點線的中線，用兩根長繩分別連接起點線與中線，兩繩均高0.5公尺，相距5公尺，在中線前各放1根短繩。

遊戲方法 將遊戲者分成人數相等的兩隊，每隊成一路縱隊站在起點線後。組織者發令後，各隊排頭沿起點線與中線連接的長繩做8次並腿左右跳躍過繩前進。到中線後，拿起短跳繩做跑跳繩至終點，在終點處一手握繩柄做腳下繞環跳5次，然後持繩向起點跑回，途中把短繩放在中線處，跑回起點擊第二人手掌後，至隊尾休息。依次類推，以先完成的隊為勝（圖1－18）。

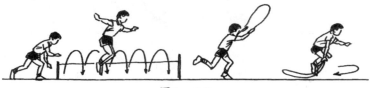

圖1－18

遊戲規則 (1) 擊掌後第二人才能出發；(2) 左右跳躍前進必須是雙腳跳；(3) 跳繩跑必須邊跑邊跳，繞環跳繩次數不得減少。

 跳長繩

遊戲目的 發展動作的靈敏協調性和跳躍能力，培養團結一致的精神。

遊戲準備 長繩兩根。

遊戲方法 將遊戲者分成兩組，每組先選出兩名遊戲者搖繩，其他遊戲者陸續全部進入繩中，並連續跳繩。跳繩停搖為一局，每局以進入跳繩人數多或全部進入後跳繩次數多者為本局勝方，得1分。最後以積分多的組為勝（圖1-19）。

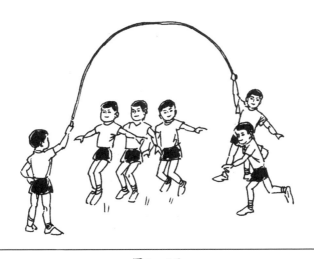

圖1-19

遊戲規則 (1) 跳繩方法不限；(2) 跳繩被絆住時，由絆繩者接替搖繩者繼續搖繩。

教學建議 可限制局數，以全部進繩後跳繩總次數多者勝。

遊戲目的 發展靈敏素質，培養果斷的精神及目測能力。

遊戲準備 3～5公尺長繩三根。

遊戲方法 遊戲者每兩人一組，成二路縱隊站立，選出三對搖繩者，保持一定間隔，按同一節奏搖繩。遊戲開始，同組兩人手拉手跑過三根搖動的長繩，順利通過三關

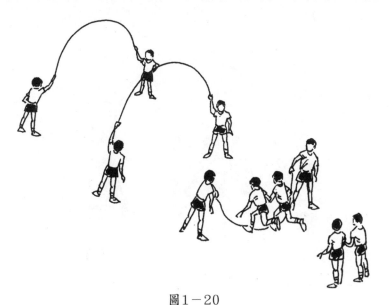

圖1-20

者為勝。碰繩者與搖繩人互換（圖1－20）。

遊戲規則　(1) 搖繩人不得任意變換搖繩的速度；(2)遊戲者必須儘快地闖過三關。

26 爬繩接力

遊戲目的　發展手臂力量和身體的協調性。

遊戲準備　將長4.5公尺、粗3.2公分的長繩懸掛在樹枝上或聯合器械的橫樑上，一式兩根。

遊戲方法　將遊戲者分成人數相等的兩隊，各成一路縱隊，面向爬繩站立。發令後，排頭走近爬繩，兩臂向上伸直，兩手靠近握繩使身體懸垂後，兩腿迅速彎曲上提，用兩腳（一腳腳背，另一腳腳跟）和兩腿夾緊繩，然後屈臂引體向上；同時兩腳和兩腿伸直蹬繩，身體上升一級，接著兩手依次向上換握成兩臂伸直懸垂的姿勢，依次類推。爬至頂端，然後與上述動作相反順序迅速爬下後離開爬繩。第二人同法進行，直至全隊按順序每人爬繩一次。以先完成的隊為勝（圖1－21）。

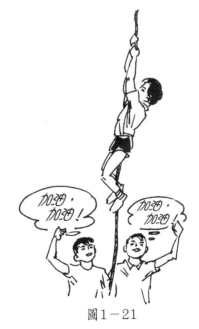

圖1－21

遊戲規則 (1) 爬繩時，同伴不得幫助其爬上和落下；(2) 必須以一隻手觸繩的頂端後，方能爬下。

教學建議 (1) 遊戲前要做好準備活動，比賽時要注意安全；(2) 此遊戲的爬繩方法為三段爬繩法，也可改為兩段爬繩或只用於爬繩的方法進行；(3) 可改為爬橫繩接力；(4) 也可用竿代替繩。

27 跳橡皮筋

遊戲目的 發展靈敏、柔韌素質，提高彈跳力和身體的協調性。

遊戲準備 橡橡皮筋（鬆緊帶）一條，長約 4 公尺，橡橡皮筋兩頭繫在一起。

遊戲方法 四名遊戲者遊戲，兩名遊戲者在橡皮筋內兩腳稍分開，用兩腳踝關節或小腿外扯橡皮筋，另兩名遊戲者在橡皮筋同一側，以身體右側側對橡皮筋站立。

(1) 跳者雙腳向右跳起，落在兩根橡皮筋中間。

(2) 向上跳起，兩腳落在兩根橡皮筋外側，騎在兩根橡皮筋上。

(3) 兩腳向上跳起，落地兩腳前掌外展，並各踩身體同側一根橡皮筋上。

(4) 兩腳向上適當跳起（腳跟提起，腳掌稍低），將兩根橡皮筋拉合在一起，落地後右腳在前左腳在後，兩腳掌外展。

(5) 兩腳向上跳起，同時，身體右轉 90°，落地兩腳踩在第一根橡皮筋上。

(6) 兩腳向後跳起，兩腳都離開橡皮筋。

(7) 兩腳向前上跳起，用兩腳腕掛住近側第一根橡皮筋，跳越第二根橡皮筋，落地時兩腳都不能踩住第二根橡皮筋。

(8) 兩腳再向前上跳起，身體在空中向右（或向左）轉體180°，腳跟高於腳掌，使橡皮筋由腳腕處移至腳心。落地兩腳都踩在掛在腳腕上的第一根橡皮筋上。

(9) 兩腳向後跳起離開橡皮筋。

(10) 兩腳向前跳起，用兩腳腕掛住近側的第二根橡皮筋，跳越第一根橡皮筋，落地兩腳都不能踩住第一根橡皮筋。

(11) 兩腳前跳離開橡皮筋。

結束，換扯橡皮筋者跳（圖1-22）。

遊戲規則　要按照動作的要求和動作順序跳，否則為錯，換扯橡皮筋者跳。在跳橡皮筋的過程中，兩人有一人跳錯，跳橡皮筋者與扯橡皮筋者均互換。

教學建議　(1) 此遊戲可分為踝、膝、胯（或腰）、胸等高度跳。

(2) 兩人跳時，可同時跳，也可一人跳一動另一人跟著跳一動，這樣依次跳完。

(3) 橡皮筋如果長，可以三人、四人以上進行跳橡皮筋活動。

(4) 跳橡皮筋技術動作有簡有繁，跳法花樣繁多，形式多樣，可以單人跳、集體跳，也可以伴音樂像舞蹈一樣跳。

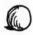

圖1-22

28 推鐵環迎面接力賽

遊戲目的　發展速度、靈敏等素質，提高推鐵環奔跑的能力，培養團結協作的精神和競爭意識。

遊戲準備　在乎整的場地上畫長20～30公尺、寬1.2公尺的跑道兩條，兩端各有2～3公尺的持環接力區，在每條跑道兩端的起跑線的中點插標誌旗各一面。鐵環和推柄6套（圖1-23）。

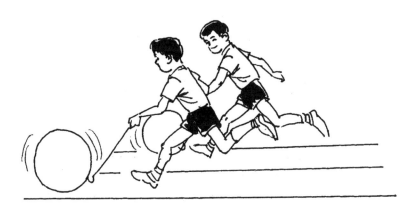

圖1－23

遊戲方法 將遊戲者分成人數相等的兩隊，每隊分成人數相等的甲、乙兩組，並分別排成一路縱隊面相對站在兩端起跑線後。甲組排頭右手握推柄，左手提鐵環以站立姿勢做好起跑準備，乙組排頭身體立於旗杆左側，右手在旗杆右側做好拍手接力準備。遊戲開始，發令後，每隊甲組第一人沿跑道推鐵環跑向乙組，進入乙組前面的接力區後，先用左手將鐵環提起，隨後將右手的推柄交左手握住，錯肩用右手拍乙組排頭的右手後，將鐵環和推柄交給乙組第二人，自己站到乙組排尾。乙組排頭拍手後按甲組排頭的同樣方法跑向甲組，依次進行，以沒有犯規或犯規少並先完成的隊為優勝。

遊戲規則 (1) 拍手後再握推柄推進鐵環；(2) 隊員及所推鐵環均不得串道；(3) 只有到接力區時才可以用左手提起鐵環並接過右手的推柄。

遊戲建議 推鐵環遊戲方法較多，如推環走鋼絲、推

環鑽圈、左右手交換推環、兩人椎環等，在實踐中可以根據不同要求選用。

29　拔　河

　　遊戲目的　發展力量素質，培養團結協作的精神。

　　遊戲準備　畫三條間隔1.5公尺的平行短線，中間的為中線，兩邊的為河界。拔河繩中點處繫一根紅帶子為標誌帶。將拔河繩垂直於中線放在場地中間，並使標誌帶對準中線。

　　遊戲方法　將遊戲者分成人數相等的兩隊，每隊選指揮員一人，其餘隊員分別站在河界線後拔河繩兩側，左右相間站立。組織者發出預備的口令後，雙方隊員站好位置，拿起繩來，拉直，作好準備，這時繩上標誌帶應垂直於中線。組織者鳴笛後，雙方在指揮員的指揮下，一齊用力拉，把標誌帶拉過本隊河界的隊為勝（圖1－24）。

　　遊戲規則　(1) 必須鳴笛後才能夠用力拉；(2) 不得在場地上挖坑或借助外力；(3) 勝負以標誌帶過河界垂直面為準；(4) 不得隨意鬆手。

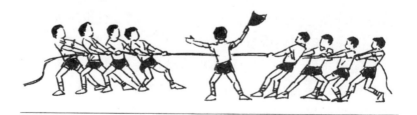

圖1－24

教學建議 (1) 此遊戲可根據遊戲者的體力情況，採用三局二勝或五局三勝制。每局比賽時間可做適當規定，在規定時間內相持不下，可判為平局，但規定的時間不能太長，一般在1分30秒內；(2) 有心臟病等的人不應安排參加。

30 橫繩拔河

遊戲目的 發展力量素質，培養團結協作的精神。

遊戲準備 10公尺的粗繩一根。畫三條間距3公尺的平行線，中間一條為中線，邊上的兩條為限制線，繩子沿中線放好（圖1-25）。

遊戲方法 把遊戲者分成人數相等的兩隊，各成橫隊在中線兩側面對錯肩站立，雙手握繩子，組織者發令後

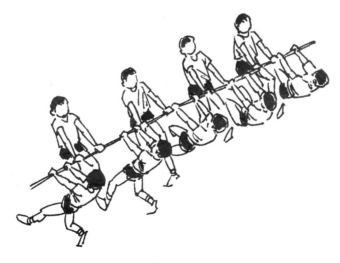

圖1-25

拉，兩隊用力向後拉，哪隊先將對方拉過限制線，哪隊為勝。

遊戲規則 (1) 不得搶先拉繩子，繩子必須橫拉；(2) 全隊1/3以上的人被對方拉過限制線即為失敗。

教學建議 拉繩的時間不宜過長，可根據情況隨時停止。

 雙手頭上拔河

遊戲目的 發展力量素質，培養協調配合的精神。

遊戲準備 畫兩條相距2公尺的平行線為雙方的限制線，拔河繩一根。

遊戲方法 將遊戲者分成人數相等的兩列橫隊，兩隊背對背站在各隊的限制線後，兩臂頭上直臂握繩。組織者鳴哨後，雙方都用力在頭上拔河，力爭把對方拉過自己一側的限制線。把對方的第一人（靠近限制線的一人）拉到

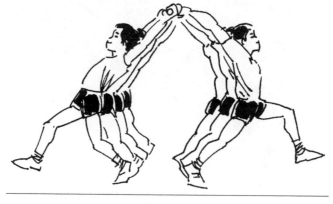

圖1－26

本隊一側限制線的隊為勝（圖1−26）。

遊戲規則 (1) 必須直臂頭上拉繩；(2) 在組織者的統一哨聲下停止，不得鬆手

教學建議 (1) 注意安全；(2) 也可採用肩上拔河的方法進行遊戲。

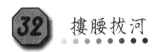
32 摟腰拔河

遊戲目的 發展力量素質，培養配合和競爭的精神。

遊戲準備 體操棒一根。在平坦的場地上畫三條相距1公尺的平行線，邊上的兩條為限制線，中間一條為中線。

遊戲方法 將遊戲者分成人數相等的兩隊，成縱隊相對站在中線的兩側。將體操棒置於垂直於中線的位置，兩個排頭用雙手握住體操棒，後面的人用雙手摟住前一個人的腰。組織者發令後，各隊用力向後拉，在規定的時間內，將對方拉過限制線的隊為勝（圖1−27）。

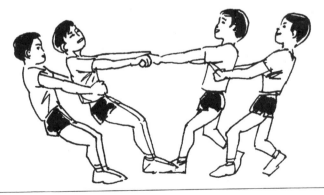

圖1−27

遊戲規則 (1) 在拔河的過程中，遊戲者不能鬆手，如隊脫節為失敗；(2) 在規定時間內均未將對方拉過限制線判平局。

教學建議 (1) 注意過線後不要立即鬆棒，以免發生傷害事故；(2) 可將體操棒橫置，也可用繩套等代替體操棒，還可直接由兩隊的排頭將雙手相互握緊進行遊戲；(3) 也可改為背對背摟腰拔河，兩隊靠近中線兩人用繩套套在胸前連接；(4) 人數不宜過多。

 挽臂拔河

遊戲目的 發展力量素質，培養團結一致的精神。

遊戲準備 在場地上畫一條中線，距中線兩側 1.5 公尺處各畫一條平行線。

遊戲方法 將遊戲者分成兩組，兩組遊戲者面向相反的方向相間站在中線上，每名遊戲者均與相鄰的對方兩名

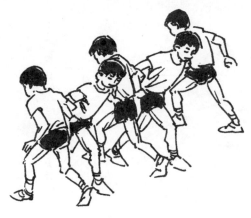

圖 1－28

遊戲者兩臂互挽（兩頭除外），雙腳前後開立。遊戲開始，聽組織者發令後，兩組用力拉，以將對方拉過前面的平行線的組為勝（圖1－28）。

　　遊戲規則　(1) 聽組織者發令後，方可用力拉；(2) 遊戲中不得隨意鬆開臂，不得用腳絆人；(3) 將對方1/3的人拉過線，即為取勝。

　　教學建議　可以採用兩組均相間2～3人站立的方法進行挽臂拔河。

 二人拔河

　　遊戲目的　發展力量素質，培養頑強的意志品質。

　　遊戲準備　在場地上畫三條相距1公尺的平行線，中間的一條為中線，兩邊的兩條為限制線，短繩若干。

　　遊戲方法　將遊戲者分成兩人一組，每組一根短繩，兩人各持繩的一端，面對面站在中線兩側。遊戲開始，組織者發令後，雙方各自用力向後拉，把對方拉過自己身後的限制線者為勝（圖1－29）。

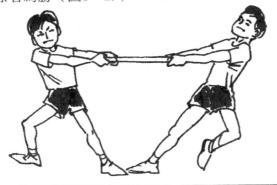

<div align="center">圖1－29</div>

遊戲規則　(1) 不得虛晃或鬆手；(2) 在規定時間內不分勝負，則判為平局。

教學建議　(1) 注意安全，檢查繩子是否結實。

(2) 短繩可改用木棒、繩套等，也可直接用兩手互握，或四指相鉤、臂互挎等方法進行遊戲。

(3) 可採用單腿支撐等方法進行遊戲。

(4) 可以採用拔河取物或拉入（出）圈中（外）、觸物等方式進行遊戲。

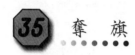

35 奪 旗

遊戲目的　發展力量素質，培養遊戲者堅毅頑強的意志品質。

遊戲準備　在場地上畫兩個邊長分別為 6 公尺、3 公尺的同一中心且四邊分別互相平行的正方形；在外面的大正方形的四個角上分別插上一面小旗；長 12 公尺的粗繩圈一根，壓在裏面的小正方形上，使其與小正方形的四邊重合，並在與頂點重合處的繩圈上做上標記。

遊戲方法　遊戲四人一組，站在小正方形的頂點外，用一隻手拉住繩圈的標記處。遊戲開始，組織者發令後，每人用一隻手用力拉繩，同時用另一隻手去拔身後的小旗，以先取得小旗者為勝。然後再換另一組繼續遊戲（圖1—30）。

遊戲規則　不得隨意鬆手，以免造成傷害。

教學建議　(1) 注意安全。

(2) 可以將繩圈套在胸部去奪旗，也可以每個頂點站

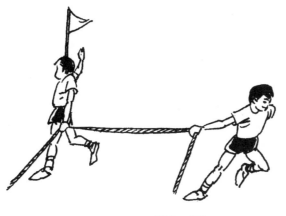

圖1－30

兩人，手拉手拔繩奪旗。

 36 拉人進圈

遊戲目的 發展力量素質。

遊戲準備 在平坦場地上畫一個圓，圓的直徑約比遊戲者手拉手圍成的圓的直徑小2公尺。

遊戲方法 遊戲者在圓外手拉手圍成一個圓圈，每個遊戲者到圓的最近距離均約為1公尺。遊戲開始，組織者發令後，每人都設法把其他遊戲者拉進圓內，被拉進圓者得1分。在規定時間內，得分多者為失敗，得分少者為勝利（圖1－31）。

遊戲規則 遊戲時不得隨意脫手，否則判得1分。

教學建議 做此遊戲可以原地做，也可以順時針或逆時針轉動做。

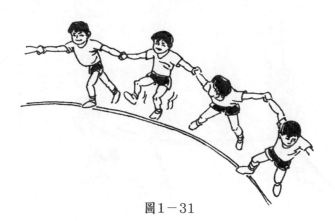

圖1－31

（二）競技性體操類遊戲

 五角星前滾翻接力

遊戲目的　發展奔跑速度和靈敏素質，提高前滾翻技能。

遊戲準備　10塊海綿墊子，在場地上放成兩個五角星形式；小紅旗8面。在五角星的一個頂角處畫一直線為起點線，其餘四角各插一面小旗為折轉標誌。

遊戲方法　將遊戲者分成人數相等的兩隊，各成一路縱隊分別面對五角星的一個角站立在起點線後。組織者發令後，各隊第一個人跑到第一塊墊子上做前滾翻，然後繞過另一角小紅旗，跑到第二塊墊子上做前滾翻……一直到在第五塊墊子上做完前滾翻後，跑回拍本隊第二人的手，自己站到隊尾，第二個人按照第一個人的路線和動作做前滾翻。遊戲者依次進行，直到最後一個人做完。先完成的隊為勝（圖1－32）。

遊戲規則　(1) 發令後和被拍手後才能跑出；(2) 在每塊墊子上必須做一次前滾翻；(3) 轉折時必須繞過小紅旗。

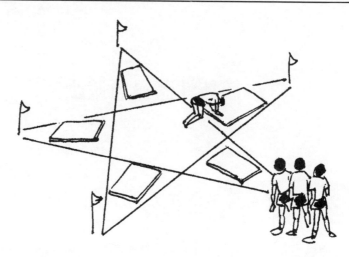

圖1-32

教學建議 (1) 可以採用其他墊上動作;(2) 可以將墊子放置成三角形等形式進行活動;(3) 可以改為追拍的方式進行遊戲,即:五名遊戲者分別從五角星的五個角同時出發。按一定順序做前滾翻和跑進,追拍前面的遊戲者,一圈或數圈以內,追上一人得1分,被追拍著一次扣1分。

 38 鯉魚跳龍門

遊戲目的 發展靈敏協調素質,提高魚躍前滾翻技術,培養勇敢頑強的精神。

遊戲準備 墊子兩塊,2公尺長的竹竿一根。將兩塊體操墊連接成長條形放在場地的中央。

遊戲方法 選兩位遊戲者面相對蹲在體操墊的一端兩

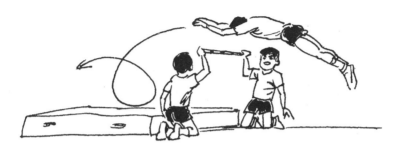

圖1－33

側，用手托起竹竿，使竹竿離地面約30－50公分高。其他同學成一路縱隊，面對竹竿站立，排頭距竹竿約2公尺。遊戲開始，排頭助跑二、三步雙腳起跳，做魚躍過竿前滾翻的動作，其餘遊戲者照前進行（圖1－33）。

遊戲規則　(1) 必須躍起越過橫杆；(2) 前面的人做完並離開墊子後，後面的人才可做。

教學建議　竿的高度和助跑距離可根據遊戲者水準調整。

　跑躍滾翻

遊戲目的　提高練習前滾翻和魚躍前滾翻的興趣，培養兩人協調配合的能力和勇敢果斷的精神。

遊戲準備　在平整場地上劃兩條相距5－7公尺的平行線，在中間間隔3公尺並排放兩塊墊子。

遊戲方法　把遊戲者分成人數相等的兩隊，每隊再分成人數相等的甲乙兩組。每隊兩組面對面分站在兩平行線

後。組織者發令後，甲乙兩名隊員面對面跑出，跑到墊子前，組織者左側的隊員向前做前滾翻，右側隊員同時從對面隊員的上空躍過向前做魚躍前滾翻，然後各自跑到對面邊線，拍對面第二人的手後站到隊尾等待。甲乙兩組第二人按第一人方法進行，依次類推。直至每個隊員均做一次前滾翻和魚躍前滾翻後結束，以先完成的隊為勝（圖1－34）。

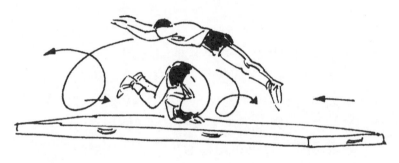

圖1－34

遊戲規則　(1) 聽到口令或被拍手後方可啟動；(2) 規定一邊做前滾翻，另一邊做魚躍前滾翻，不得錯亂。

教學建議　(1) 應做好各關節的準備活動；(2) 做前滾翻與做魚躍前滾翻的遊戲者，可用簡單語言提示，如「做」「開始」等；(3) 此遊戲不宜多做，以免影響動作質量。

40　跳背接力

遊戲目的　發展協調性和靈敏素質，提高練習興趣和

運動技能。

遊戲準備 平坦空地。

遊戲方法 將遊戲者分成人數相等的2－4隊，每隊分別站成一個圓圈或一列橫隊，隊員之間的間隔距離不少於2公尺。除排尾以外。其他所有隊員體前屈，兩手扶膝成山羊狀。遊戲開始，各隊的排尾向排頭方向，用分腿騰越的方法跳過本隊的所有山羊。跳完後立即發令叫第二名隊員開始跳，自已在排頭前面2公尺左右的地方做成山羊。第二名隊員聽到口令後，立即用上述方法開始跳。全隊依次進行，以先跳完的隊為勝（圖1－35）。

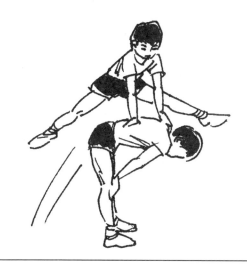

圖1－35

遊戲規則 (1) 必須按規定的動作跳過每個山羊，不得從旁邊繞過；(2) 山羊不得隨便升高或降低高度，兩手要用力扶兩膝關節處穩固支撐。

　　教學建議　(1) 此遊戲應在學習山羊分腿騰越技術之後安排進行；(2) 遊戲時應注重分腿騰越的技術要領，防止出現傷害事故；(3) 要求每個遊戲者要有責任心和安全意識。

 跳山羊的前滾翻接力

　　遊戲目的　發展靈敏素質和動作的協調性，提高自我保護能力和運動技能。

　　遊戲準備　山羊兩隻，踏板兩塊，墊子四塊，小旗兩面。按圖1－36方式擺放。

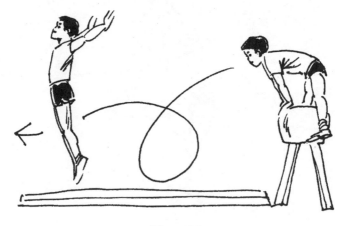

圖1－36

　　遊戲方法　將遊戲者分成人數相等的兩組，每組成一路縱隊面對山羊站在起點線後。遊戲開始，組織者發令後，每組第一人迅速前跑，分腿騰越跳過山羊，落在墊子

上後，順勢屈膝下蹲做二個前滾翻。做完前滾翻起立時做
一個挺身跳，然後繼續向前跑動，繞過小旗跑回起點線，
拍本組第二人手後，站到排尾。第二人按第一人方法做以
上動作，依次類推。以先完成的組為勝。

遊戲規則　(1) 聽到信號或拍手後方可啟動；(2) 必須
按順序依次做完每個動作。不得漏做；(3) 動作銜接應該
緊密，不能有明顯的停頓。

教學建議　可以換成不同的動作組合，如：匍匐前
進、魚躍前滾翻、後滾翻、側手翻、前手翻等等動作的組
合。

 單槓前翻下接力

遊戲目的　發展靈敏素質和動作速度，提高單槓前翻
下技能。

遊戲準備　並排單槓兩副，單槓下面各放一塊墊子，
正對單槓兩邊10公尺處各畫一條起跑線（圖1－37）。

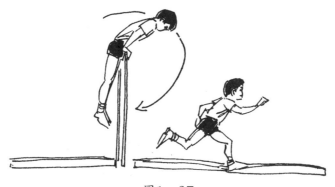

圖1－37

遊戲方法　將遊戲者分成人數相等的兩隊，每隊再分成甲乙兩組，每隊兩組各在兩邊起跑線後成一路縱隊面相對站立。遊戲開始，組織者發出開始的信號，各隊甲組第一個人迅速跑向單槓做「跳上支撐前翻下」的動作，再跑向本隊乙組。拍乙組第一個人的手後，站到乙組隊尾。乙組第一個人被拍手後，與甲組第一個人同法跑至對面，拍對面甲組第二個人的手後，站在本隊甲組隊尾。遊戲依次進行，直至最後一個人做完，以先做完的隊為勝。

遊戲規則　(1) 發令前不得越過起跑線；(2) 遊戲者必須按照動作要求做；(3) 接力者必須被拍手後才能跑出。

教學建議　(1) 單槓的高低要根據遊戲者的能力而定；(2) 可由兩名為大的遊戲者相互握住對方手腕代替單槓進行遊戲；(3) 根據遊戲者的能力，可以做腹回環、騎撐後回環等動作進行比賽。

遊戲目的　發展速度素質和協調性。

遊戲準備　平坦空地一塊。畫兩條相距 30 公尺的平行線，一條作為起點線，另一條為終點線；起點線前 15 公尺處，並排間隔 5 公尺放置兩個體操圈；終點線後放置兩塊墊子，墊子後置兩根抬槓，各由兩名力大的遊戲者抬住兩端（墊子、抬槓要和體操圈正對）（圖1-38）。

遊戲方法　把遊戲者分成人數相等的兩隊，成一路縱隊正對體操圈站在起點線後。組織者發令後，各隊排頭跑

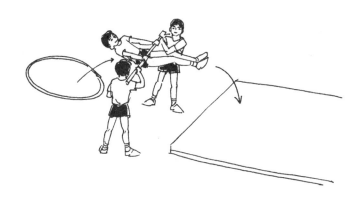

圖1-38

入體操圈內自下而上將圈脫出放在原處，接著前跑至抬槓處，做弧形下接前滾翻後，至終點線，繞過墊子從一側跑回，擊第二人手掌，自己站到隊尾，第二人同法進行，依次類推。最後以先完成的隊為勝。

遊戲規則 (1) 聽組織者信號或被擊掌後方可啟動；(2) 應依次做完每一個動作。

 雙槓支撐移動比賽

遊戲目的 發展動作的協調性，增強上肢力量。

遊戲準備 雙槓兩副，墊子兩塊。

遊戲方法 把遊戲者分成人數相等的兩隊，各成一路縱隊站在槓端。遊戲開始，各隊排頭聽到開始的信號後，從槓端跳起成兩臂支撐，兩手向前依次移動至另一端下槓。當第一人跳下時本隊第二人方可跳起上槓做與第一人

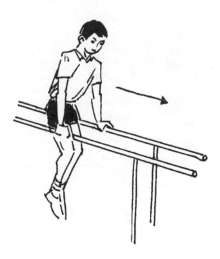

圖1－39

相同的動作。依次類推，到最後一個人下槓止，先做完的
隊為勝（圖1－39）。

　　遊戲規則　(1) 當發出開始的信號後，各隊第一人才
能跳起上槓；(2) 必須移動到雙槓另一端才能下槓，否則
重做；(3) 當前者從槓端跳下時，後者才能跳起上槓。

　　教學建議　(1) 可根據遊戲者的能力做雙槓上的各種
動作，如分腿騎坐前進等；(2) 遊戲時要注意安全。

　　遊戲目的　發展肢體力量，提高動作的協調性和支撐
擺越過障礙的能力，培養勇敢、果斷的意志品質。

　　遊戲準備　雙槓一副，在雙槓下鋪上墊子。

遊戲方法 把遊戲者分成人數相等的兩隊，成橫隊分別站在雙槓兩側，兩隊排頭站在槓的兩端做好準備。

聽到開始口令後，兩排頭馬上做跳上支撐擺腿向右側跳下，再跑到另一端做同樣動作，兩人按逆時針方向繞槓互相追逐，三圈內追上對方者得1分，否則為平局。再換另外兩個遊戲者照此方法進行，依次類推。遊戲結束後，以得分多的隊為勝（圖1－40）。

遊戲規則 (1) 必須按逆時針方向追逐；(2) 追者拍到前者身體任何部位，都可得分。

教學建議 (1) 應做好準備活動，(2) 可採用不同的雙槓下法或跳下後接其他動作。

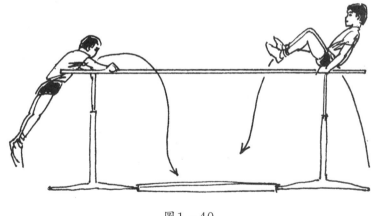

圖1－40

（三）實用性體操類遊戲

 丟手絹

遊戲目的　集中注意力，提高反應速度和奔跑能力。

遊戲準備　在平坦場地上畫一大圓，手絹一條。

遊戲方法　遊戲者面向圓心圍坐（或蹲）在圓圈上，先選一人丟手絹。遊戲開始，丟手絹者在圓外逆時針跑動，可隨時將手絹丟在任一遊戲者背後，然後繼續跑一圈，當跑到該遊戲者位置時，用手輕拍其背部，該遊戲者即為失敗，二人交換角色，繼續遊戲。

如果被丟手絹者發現背後有手絹，應立即拾起並去追拍丟手絹者；如在一圈之內追上，丟手絹者為失敗，仍由原丟手絹者繼續丟；如一圈內未能追上，原丟手絹者佔據被丟手絹者位置，被丟手絹者變為丟手絹者繼續遊戲（圖1-41）。

遊戲規則　(1) 不得將手絹丟在兩人中間；(2) 他人不得提示；(3) 二人追拍時不得遠離圓圈；(4) 追拍者不得用力推、拉、打對方。

教學建議　可選兩名丟手絹者，用兩條手絹在同一圓圈上進行遊戲。

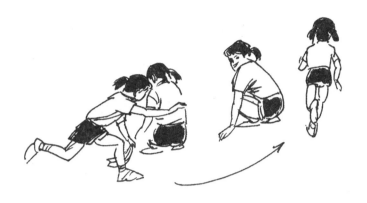

圖1-41

 指鼻子

遊戲目的 發展靈敏素質，提高興奮性。

遊戲準備 在場地上畫一個長方形區域。

遊戲方法 選一人為追者，其餘人為逃者。遊戲開始，逃者在區域內自由奔跑，追者設法追逃者，逃者在迫不得已的情況下，可在原地以單腿站立，一手從膝下繞過以食指指著自己的鼻子為安全脫險；被追拍到者與追者互換（圖1-42）。

遊戲規則 (1) 逃者不得過早做出脫險動作；(2) 追者不能死盯一個逃者10秒以上。

教學建議 (1) 此遊戲運動量大，時間不宜過長；(2) 可採用其他方式脫險。如高喊事先商定的一個詞，或三人抱成一團，或設立安全區等；(3) 也可規定脫險者不經解

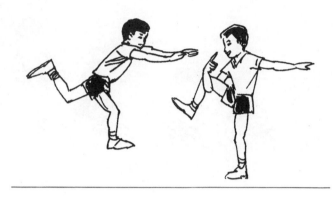

圖1-42

救不能自由活動。

48 打死救活

遊戲目的 發展靈敏素質，提高奔跑躲閃能力，培養機智、團結互助的精神。

遊戲準備 在場地上畫一個大長方形，在長方形兩端各畫一個直徑為3公尺的圓圈為兩組的大本營。

遊戲方法 將遊戲者分成人數相等的兩組，各自在自己的大本營內，並由猜拳決定追者和逃者。遊戲開始，逃者出大本營活動，追者就可以追拍，如被追拍著，就算被打死，應自覺地到對方大本營，腳踏營地等待營救。被打死的多了可以手拉手連成一串等待營救，如被同組的自由隊員拍擊其中的任何一人，即全部被救活。逃者可以在本方大本營內短時停留，稍事休息，此時追者不得追拍（圖1-43）。

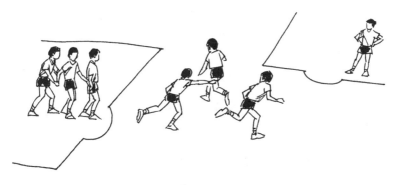

圖1-43

遊戲規則 (1) 在自己大本營內對方不得追拍；(2) 逃者在自己大本營內停留不得超過20秒鐘。

教學建議 (1) 可以採用逃者被拍三下才算打死的規則；(2) 可以利用自然地形進行遊戲；(3) 可以採用同號追拍的方法進行遊戲。

49 趕鴨子

遊戲目的 發展快速躲閃和反應能力。

遊戲準備 在平坦場地上畫一個圓（代表池塘，大小視人多少而定），長竹竿一根。

遊戲方法 選一人當趕鴨人，其他人都當鴨子。遊戲開始。趕鴨人手持長竹竿，竿的另一頭觸地，來回奔跑追趕鴨子，鴨子可以在圈內跑動躲閃，也可從竿上跳過去；被竹竿觸及者為失誤，須與趕鴨人互換角色。趕鴨人也可突然舉竿在頭上轉幾圈，此時，鴨子必須馬上出圈沿池塘

跑一圈才可返回圈內，最後一個出圈的為失誤者，換當趕鴨人。遊戲重新開始（圖1－44）。

遊戲規則　(1) 持竿者的竿頭必須觸地，否則觸及人無效；(2) 鴨子因躲閃出圈為失誤，應換當趕鴨人。

教學建議　持竿者不得用力掄竿，以免造成傷害事故。

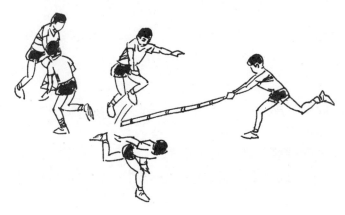

圖1－44

50　大魚網

遊戲目的　發展靈敏素質和奔跑能力，培養協調一致、團結合作的精神。

遊戲準備　根據參加遊戲的人數，畫一長方形場地或用籃球場代替。

遊戲方法　將畫好的場地作池塘。從遊戲者中選出 4－6 人作捕魚人，其餘人作魚分散在池塘內。遊戲開

始，捕魚人手拉手做成網去捕魚，被圍住的就算被捉住了。被捉後，立即變成捕魚人，手拉手組成更大的魚網。直到把所有的魚全部捕完，或剩少數魚時為止（圖1－45）。

遊戲規則 (1) 魚不能跑出池塘，否則算被捉住；(2) 魚被圍不能用力衝破魚網，但可趁機從空隙中鑽出去；(3) 捕魚人只能手拉手去圍捕，不能拉人、推人；(4) 捕魚人手鬆開就算網破，魚可以自由出入。

教學建議 (1) 如人數多時，可規定每捕4－6條魚後再另結一張網；(2) 這個遊戲的運動量較大，要控制好遊戲的時間。

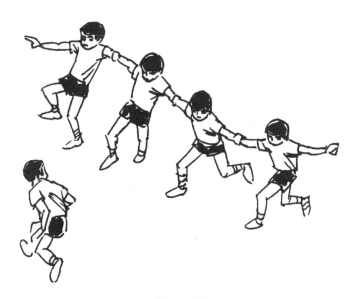

圖1－45

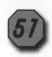 **51** 渡江戰役

遊戲目的 發展靈敏協調素質，提高奔跑能力。

遊戲準備 在場地上畫兩條相距 20～30 公尺平行線作為江岸，兩線之內作為江。

遊戲方法 遊戲者排成一列橫隊站在江岸的一側，選 1～2 個人為追拍者，站於江內。遊戲開始，組織者發出「渡江」的口令後，渡江者千方百計躲過追拍者，想方設法渡江到對岸。追拍者盡力追拍渡江者，被拍著的人應退出比賽。如此往返進行，最後剩一人時，為勝利者（圖 1－46）。

圖 1－46

遊戲規則 (1) 渡江者不得在場上亂跑或跑出遊戲所規定的範圍；(2) 被拍著的人應主動退出比賽。

教學建議 (1) 練習幾次後，應更換追拍者；(2) 也可

分組進行，以渡過江的人數多者為勝；(3) 可規定渡江者須2～3人手拉手方可渡江。

52 衝過封鎖線

遊戲目的　發展靈敏和速度素質，提高擲準能力。

遊戲準備　畫兩條相距14～16公尺的平行線為投擲線；兩投擲線中間畫兩條相距1公尺的長線為通道，線長約為20～25公尺，兩端畫上起、終點線。排球若干個。

遊戲方法　分成人數相等的兩組，分別為攻隊和守隊。守隊站在兩邊的投擲線上，每人持一排球，攻隊則站在通道一端的起點線後。遊戲開始，攻隊魚貫依次從通道跑過，到達對面的終點線外，守隊則在攻隊通過時用排球擲擊通過者的腰以下部位，被擊中者退出場外，未被擊中而到達終點者可得1分。然後兩隊交換角色，最後以得分多的隊為勝（圖1－47）。

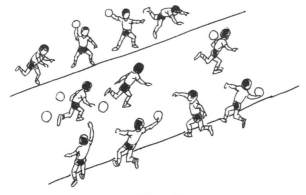

圖1－47

遊戲規則 (1) 防守一方只能擲擊通過者腰部以下部位，否則無效；(2) 通過者不許越過通道兩側的線，否則判被擊中。

 機警換位

遊戲目的 提高反應速度和動作的敏捷性。

遊戲方法 把遊戲者分成人數相等的兩隊，間隔3公尺，成二列橫隊面對面站立，選出一人做守衛人，站在兩列橫隊的中間。遊戲開始，佇列中的人力圖與對面的人互換位置，而不被守衛人發現。守衛人則要竭力監視所有企圖換位的人，一經發現立即喊出他的名字，被喊出名字的隊員與守衛人互換，遊戲繼續進行（圖1-48）。

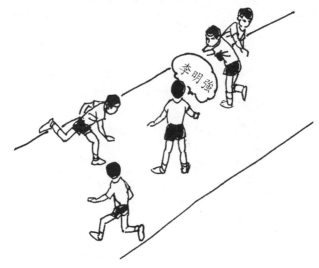

圖1-48

遊戲規則 (1) 換位必須雙方互換，只有一方換過去，若被守衛人喊出名字，也算被發現；(2) 守衛人發現換位，必須在其換位動作完成前喊出名字，方為有效。

縮小包圍圈

遊戲目的 發展反應能力，培養機智靈敏的品質。

遊戲方法 讓遊戲者圍成一個圓圈，兩手放在背後做「圍牆」，選一名隊員在圓圈內隨意穿行，在規定的時間內，「圍牆」的隊員將中間穿梭的隊員圍困起來即獲得勝利。如果到了規定時間尚未把穿梭隊員圍困著，穿梭隊員為優勝者（圖1－49）。

遊戲規則 (1) 統一發令後，即可圍困；(2) 做圍牆的隊員手必須背在身後；(3) 被圍困者，可向外突圍，但不准硬擠撞。

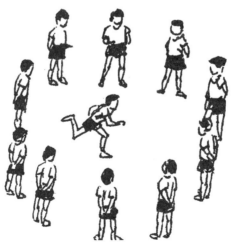

圖1－49

55 老鼠鑽囤

遊戲目的 發展靈敏素質，提高奔跑能力和快速反應能力。

遊戲準備 在平坦場地上畫一個大圓圈。

遊戲方法 選出一人當老鼠，一人當貓，其餘遊戲者站在圓圈上手拉手圍成糧囤。遊戲開始，老鼠在圈外奔跑，躲避貓的追拍，並伺機鑽進囤來；貓在圈內護囤，防止老鼠進入，也可衝出糧囤追拍老鼠。老鼠鑽進糧囤，可以站在囤上任一遊戲者身前頂替其位置，被頂替者就變成老鼠。如果貓抓住了老鼠，兩人交換角色，遊戲繼續進行（圖1-50）。

遊戲規則 (1) 老鼠不能逃離太遠，否則算被抓到；(2) 貓不得用力推拉老鼠。

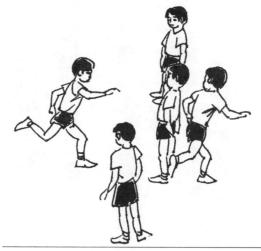

圖1-50

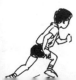

 貼藥膏

遊戲目的　發展靈敏素質，提高奔跑和反應能力。

遊戲準備　在場地上畫一個大圓圈。

遊戲方法　遊戲者兩人一組，一前一後站在大圓圈上，每組左右間隔約 2 公尺。另選一人當追者，一人當逃者。遊戲開始，追者去追拍逃者，逃者可在圈內外奔跑躲避。在跑的過程中，逃者可以站在任何一組的前面貼人。這時後面的一人就變成逃者，追者繼續追拍。如果追者追拍到逃者，兩人交換角色，繼續進行。到規定時間，遊戲結束。

遊戲規則　(1) 追拍時應在圓圈內、外一定範圍內，不得離圓圈太遠；(2) 貼人時必須在圈內站在圈上人的前面。

教學建議　(1) 遊戲者可以兩人手拉手或肩並肩站在圓圈上，逃者與圈上任何一人手拉手或肩並肩，另一側的人即成為逃者；(2) 可以規定追者和逃者均在圈外沿同一方向追拍，逃者貼人時進入圈內。

 三人攻防線

遊戲目的　培養機智、勇敢的意志品質，發展速度靈敏素質。

遊戲準備　平整的場地一塊。

遊戲方法　將遊戲者分成人數相等的甲、乙、丙三

隊，三個排頭依次和其他隊的排尾相接，圍成一個單行圓圈，面向圓心站立。遊戲開始，每隊第二人進圓內成相距2公尺的等邊三角形站好。發令後，就開始攻防。其順序是甲攻乙防丙，乙攻丙防甲，丙攻甲防乙。當其中一人被抓住時（摸著不算），遊戲停止。

被抓住者跟隨抓到者站到勝隊排尾，另一人回本隊。如在規定時間內，均沒有被抓住，則各自回本隊，然後由各隊的第二、第三人等依次進行。每隊每人都作過一次後，以人數多的隊為勝（圖1-51）。

遊戲規則　(1) 要按攻防順序進行；(2) 攻防者不得出圈，如出圈算被迫者抓住；(3) 圈上的人不許阻擋遊戲者，否則判本隊的人被抓住。

教學建議　每組遊戲時間不宜過長，根據學生的年齡、性別、體質狀況靈活掌握。

圖1-51

58 卡巴蒂

遊戲目的 發展靈敏、協調和速度素質，提高奔跑能力。

遊戲準備 在場地上畫一個長13公尺、寬10公尺的場地（女子和少年場地長11公尺、寬8公尺），在6.5公尺處畫一條中線。每半場1/2處又畫一條攔截線。

遊戲方法 遊戲雙方每隊為7人，分別站在各自的半場內。遊戲開始，一方做進攻隊，另一方做防守隊。攻方先派一人衝入守方場地並且連呼「卡巴蒂」，如稍有停頓或含糊，即被罰下場。進攻隊員在越過對方攔截線前，不能讓對方捉住；過攔截線後，即可用身體的任何部位觸及防守隊員。守方隊員被觸及任何部位，都必須退出場地，並輸1分。攻方隊員被捕捉即被罰出場，然後換第二人進攻，第三人進攻後換對方進攻。全場比賽40分鐘，上下半場各20分鐘。以輸分少的一隊獲勝（圖1－52）。

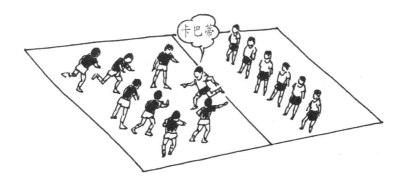

圖1－52

遊戲規則 (1) 攻方隊員進入守方場地要不停地喊「卡巴蒂」，如有停頓或含糊，即被罰出場；(2) 進攻隊員須越過對方攔截線方可拍擊對方隊員，守方隊員被進攻隊員觸及身體的任何一個部位，應退出場外；(3) 進攻隊員過中線，守方隊員即可捕捉，如被捉住，應退出場地；(4) 進攻隊員在末犯規、未被捉住的情況下可伺機跑回本隊，如末觸及任何防守者，算本回合打和，換下一人進攻。

 搶花炮

遊戲目的 增強體力和耐力，鍛鍊搶炮技巧和對抗意識，培養機智、勇敢、果斷、頑強的意志品質。

遊戲準備 可利用自然地形進行遊戲，如學校操揚，在場地邊角設置若干炮臺區（與隊數相等），場地中心為發炮點，自製花炮一個。

遊戲方法 將遊戲者分成若干隊。先讓其中一隊為主持隊，負責遊戲的組織和裁判，該隊派一人負責發炮，每個炮臺區派一人接該炮臺區主隊遞交來的花炮；其餘各隊同時上場搶花炮。遊戲開始，發炮員在發炮點全力將花炮拋向空中，花炮落下後。各隊進行爭搶，可透過搶、擠、鑽、掩護、傳遞、抱人、拉人等技術將花炮迅速遞給本炮臺區的主持隊隊員。其他各隊隊員也應努力進行爭奪，阻止其將花炮送進炮臺區。

搶得花炮並將其送交給本炮臺區內主持隊員者為勝一炮，然後由該隊替換原主持隊主持，遊戲繼續進行。若干

次後，以搶得花炮次數多者為勝（圖1－53）。

　　遊戲規則　可採取各種技術手段搶得花炮，但不可打人、踢人，違者取消比賽資格。

　　教學建議　比賽場地可畫規範。也可兩隊之間進行比賽。

圖1－53

60　老鷹捉小雞

　　遊戲目的　發展靈敏素質、協調性和追拍躲閃的能力，培養團結互助的精神。

　　遊戲準備　平坦空地。

　　遊戲方法　將遊戲者分成人數相等的2～4隊，每隊

在指定的地方排成一路縱隊。每隊選出一人作老鷹站在別隊隊外，一人作母雞站在排頭，其餘為小雞。小雞在母雞身後，雙手搭在前一人的雙肩上，或雙手抱住前一個人的腰。遊戲開始，老鷹捉小雞，母雞張開雙臂阻攔老鷹，小雞靈巧地躲閃，不讓老鷹拍著，在規定的時間內，以小雞被捕捉最少的隊為勝（圖1－54）。

遊戲規則　(1) 老鷹不能和母雞互相推、拉、扭、抱，不能拖住對方；(2) 老鷹不能從母雞兩臂下面鑽過，只可從兩側繞過；(3) 小雞被老鷹拍著，或在躲閃時脫散，都算被捉，應及時退出遊戲。

教學建議　(1) 遊戲時要啟發遊戲者團結一致，相互配合，機智靈活地進行躲閃；(2) 遊戲中要適當掌握和調整運動量，適時換母雞和老鷹。

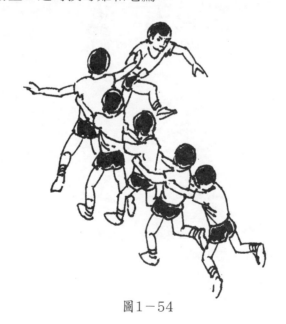

圖1－54

 龍頭捉龍尾

遊戲目的 發展靈敏素質和協調配合的能力。

遊戲準備 平坦空地。

遊戲方法 將遊戲者分成人數相等的兩隊，每隊10人為宜，手拉手成一橫隊。組成兩條龍。每隊一頭龍頭，另一頭為龍尾。遊戲開始，兩條龍的龍頭分別去捉對方的龍尾。每捉到1次得1分。遊戲結束時，以得分隊為勝（圖1－55）。

遊戲規則 (1) 在遊戲過程中組成龍的人不得鬆手；(2) 任何人不得以任何形式阻擋對方的行動。

教學建議 (1) 可以兩手搭在前面一人肩上或抓住前面人的後衣襬、扶（抱）住前面人腰的形式組成龍；(2) 可以採用龍頭捉自身龍尾的方法進行遊戲。

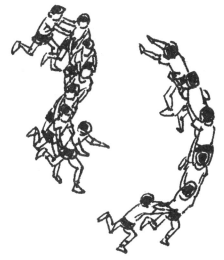

圖1－55

62 飛龍搶珠

遊戲目的 發展靈敏、協調等身體素質，培養團結協作的集體主義精神。

遊戲準備 排球場一塊，排球一個，放在球場中心。

遊戲方法 將遊戲者分成人數相等的兩隊，各成一列橫隊，側對排球分別站在兩端線外，各隊手拉手組成龍體，遠離端線側為龍頭。遊戲開始，由龍頭開始迅速穿插於第二、三人手臂下面；第二人也跟著穿插，然後依次從第三、四人，第四、五人……等手臂下穿過，後面的人也跟隨穿插，全隊成S形前進，直至龍尾，最後由龍頭搶球。以先搶到球的龍為勝（圖1－56）。

遊戲規則 龍頭搶球時，龍體不得解散。龍頭搶球後排至最後做龍尾，第二人作龍頭，遊戲重新開始。

教學建議 可以採用三龍戲二珠的方法。

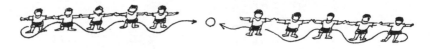

圖1－56

63 打龍尾

遊戲目的 發展靈敏素質，提高擲準能力，培養集體配合的精神。

遊戲準備 畫一直徑8~10公尺的圓圈，排球1個。

遊戲方法 分成兩組。一組站在圈內，後一人扶住前一人的腰，連接成一條龍；另一組圍站在圈外，其中一人持一排球。遊戲開始，圈外一組，尋機用排球投擊圈內龍尾的腰部以下部位；圈內一組則在排頭帶動下轉動躲閃。被擊中者退出圈外。直至圈內組全部被擊中出圈後，與圈外組交換角色（圖1－57）。

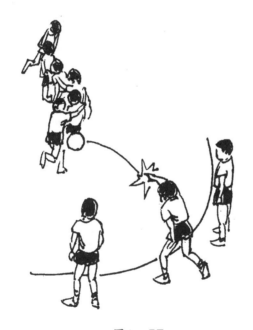

圖1－57

遊戲規則 (1) 擊中龍尾以外的人及擊中腰部以上部位均無效；(2) 圈外人不准進圈投擊；(3) 龍頭可以擋球，但不得接球；(4) 龍體不得脫節，脫者出圈。

64 釣　魚

遊戲目的　提高快速躲閃能力和身體的靈巧性。

遊戲準備　小皮球兩個分別裝在網兜內，各繫上一條2.5公尺長的鬆緊帶。畫一個直徑為6公尺的圓圈。

遊戲方法　選出兩名遊戲者持球站在圓外當作釣魚者，其他遊戲者分散在圓內當作魚。組織者發令後，魚在圓內自由活動，圓外的釣魚者用繫有鬆緊帶的球擲觸圓內的魚，圓內的魚靈活躲閃。凡被觸到的魚要與釣魚者互換角色，遊戲繼續進行（圖1－58）。

遊戲規則　(1) 釣魚者必須拉住鬆緊帶，如果鬆緊帶脫手，球觸到魚無效；(2) 圓內的魚不允許跑出圓外，圓外的釣魚者也不能進入圓內。

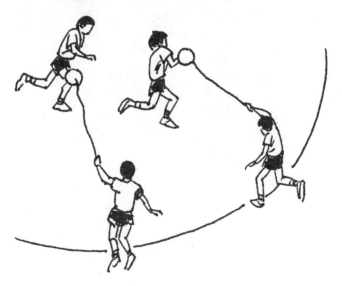

圖1－58

65 螃蟹賽跑

遊戲目的 發展下肢力量，鍛鍊相互協調配合的能力。

遊戲準備 在平坦場地上相距20公尺畫兩條平行線，分別作為起點線和終點線；皮球2個。

遊戲方法 將遊戲者分成兩隊，每隊又以兩人為一組，成縱隊站在起點線後。聽到預備信號時，各隊第一組兩人背對背用軀幹夾抵住一球，同時側向下蹲於起點線後。聽到開始信號後，兩人像螃蟹狀橫著向終點線跑去，到達終點線後再換向夾抵球橫行返回起點線（兩人始終面朝同一方向），將球交給第二組，然後站到隊尾。第二組同法進行，依次類推。先完成的隊為勝（圖1-59）。

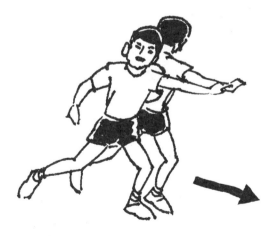

圖1-59

遊戲規則 (1) 聽開始信號或夾抵好球後方可離開起跑線;(2) 必須半蹲橫行,身體不得直立;(3) 跑動中如球落地,必須在落地處夾抵好球後才能繼續前進;(4) 不准抱球跑。

教學建議 (1) 可規定用側向滑步或交叉步等方法移動前進;(2) 可用胸相抵、肩相抵或頭相抵夾球前進的方法進行遊戲。

66 蜘蛛行

遊戲目的 發展四肢力量和身體的協調性。

遊戲準備 在平坦場地上畫兩條相距 20 公尺的平行線,分別作為起點線和折返線;實心球 4 個。

遊戲方法 將遊戲者分成四隊,各成一路縱隊,間隔適當距離,站在起點線後。聽到預備信號,各隊第一人面朝上,頭朝折返線,四肢著地,仰撐在起點線後的地面上,並將實心球放在其腹部做好準備。

聽到開始信號,迅速以手腳協調配合爬向折返線,臀部不得著地。當到達折返線並以雙腳踏線後返回,返回時仍用同一姿勢,但要求以腳領先、頭朝折返線的方向向起點線爬回,當腳踏上起點線後將球交給本組第二人,自已則站到隊尾。第二人同法進行,全隊輪流做一次,以先完成的隊為勝(圖1-60)。

遊戲規則 (1) 必須聽到開始信號或交接完將球放好後才能啟動爬行;(2) 爬行過程中應保持球不落地,如落地應在落地處將球放好再繼續前進;(3) 必須用規定的方

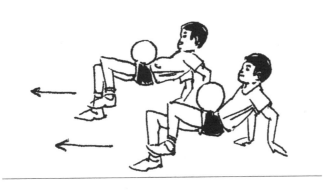

圖1－60

法爬行，頭始終朝向折返線方向；(4) 向前爬行至折返線時，必須雙腳踏線後方可返回；返回至起點線時，也必須雙腳踏線後方可交接實心球。

教學建議 (1) 遊戲前要做好準備活動；(2) 爬行時可不放球，或改為面向下，腿腹間夾皮球，四肢著地爬行；(3) 也可採用迎面接力的方式進行遊戲。

 兩人三足跑

遊戲目的 提高動作的靈活性和協調性，培養齊心協力的精神。

遊戲準備 短繩或布條若干；在場地上畫一條起跑線，距起跑線前15公尺處間隔適當距離插兩根標誌竿。

遊戲方法 把遊戲者分成人數相等的兩隊，各隊兩人一組，成縱隊面對標誌竿站在起跑線後。每一組兩人並肩站立，內側的小腿用繩子或布條捆住，這樣成了兩人三條

腿。遊戲開始,組織者發令後,各隊第一組以三條腿向前跑進,繞過標誌竿後返回,擊第二組的手掌,然後到排尾站好。第二組按以上方法進行遊戲,依次類推,以先跑完的隊為勝(圖1-61)。

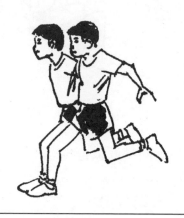

圖1-61

遊戲規則　(1) 短繩或布條必須捆在小腿上,如途中鬆開應繫好再跑;(2) 互相擊掌時不准踩線。

教學建議　也可採用三人四足跑的方法進行遊戲,即三人並排站立,中間一人的雙腿都與另外兩人的內側腿捆在一起,以此法向前跑進。

68 三人五足接力

遊戲目的　發展下肢力量,提高動作的靈活性和協調性。

遊戲準備　畫兩條相距20～25公尺的平行線,一條

為起跑線，一條為終點線，終點線上間隔一定距離插兩面小旗。

遊戲方法　將遊戲者分成人數相等的兩隊，每隊按三人一組，成三路縱隊，面對小旗，站在起跑線後。各隊第一組遊戲者左右兩人內側手相握，中間的人單腿站立，另一腿彎曲搭在兩側人相握的手上，兩臂搭在兩側人的肩上，做好起跑準備。遊戲開始，組織者發令後，第一組的三人同時行動，兩側的人向前跑，中間的人單足跳，至終點繞小旗返回，至起點線和第二組擊掌後站到隊尾。第二組按同樣方法進行遊戲，依次類推。遊戲結束，以先跑完的隊為勝（圖1－62）。

圖1－62

遊戲規則　(1) 聽到信號或被擊掌後方可從起跑線出發；(2) 到達終點必須繞過小旗才能返回；(3) 兩側人互握

的手不能鬆開，如鬆開必須原地握好再跑；(4) 中間的人必須是單足跳。

教學建議 (1) 前一組返回時，應稍錯對本隊下一組遊戲者，以免影響其跑動；(2) 三人動作組合也可改用兩邊的兩人面向前，中間一人背向前，手臂相挽，兩邊人向前跑，中間人後退跑的方法進行。

遊戲目的 發展力量素質和協調性。

遊戲準備 在平坦的場地上畫兩條相距 10 公尺的平行線，一條為起點線，一條為終點線。

遊戲方法 把遊戲者分成人數相等的兩隊，每隊兩人一組，面對小旗，成縱隊站在起點線後。各隊第一組兩人面對面，雙手搭在對方的肩上，一人面向終點線，一人背向終點線，各坐在對方雙腳的腳背上做好準備。遊戲開始，組織者發令後，第一組從起點線開始，兩人同時用力提拉對方，靠兩腿屈伸使身體重心向前移動，如搖船動作。兩人均過終點線後返回，返回時，兩人保持面向或背向終點線方向不變。第一組搖回起點線後，第二組馬上同法進行，直到全隊每一組均搖船過河一次結束，以速度快的隊為勝（圖1－63）。

遊戲規則 (1) 發令前或前一組返回未能完全越過起點線時，不得啟動；(2) 小船必須完全越過終點才能返回；(3) 兩人雙手不得鬆開，臀部不得離開對方雙腳，兩人應始終保持各自面向同一方向。

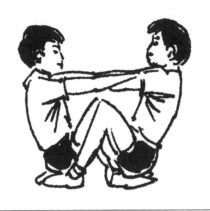

圖1－63

70　蛇形走

　　遊戲目的　發展力量素質，提高協調配合的能力。

　　遊戲準備　在場地上畫兩條相距5公尺的平行線，一條作起點線，一條作終點線。

　　遊戲方法　遊戲者每5人為一組，成一路縱隊坐在起點線後。第一人坐在第二人的腳面上，第二人坐在第三人腳面上……，最後一人坐在地上；後面每個人的雙手扶在前一個人的肩上扮作蛇。遊戲開始，第一人向前躬身成蹲立，第二人向前移雙腳至第一人臀下，第一人坐下後，第二人向前躬身成蹲立，第三人向前移雙腳至第二人臀下，依次類推成蛇形向前行走，以先完全通過終點線的組為勝（圖1－64）。

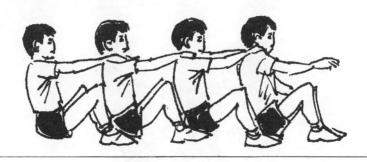

圖1－64

遊戲規則 (1) 必須坐在後面一人腳面上，雙腳才能向前移動（最後一人除外）；(2) 移動時後面人的雙手不得與前一人的肩脫離；(3) 必須5人全部通過終點線才算完成。

教學建議 (1) 此遊戲最好在體操墊上進行；(2) 可以選最後一人為隊長，指揮全組前進；(3)可以發動遊戲者開動腦筋，只要符合規則要求，想方設法提高前進速度。

 搶收搶種

遊戲目的 發展靈敏素質，提高奔跑能力。

遊戲準備 在場地上畫若干條 20 公尺的跑道，在跑道的起跑線前，每隔5公尺做1個標誌（共設4個標誌），每個標誌處放1根接力棒（作為農作物）。

遊戲方法 將遊戲者分成人數相等的幾個組，每組成縱隊站在起跑線後。遊戲開始，組織者發令後，各組第一人順著自己的跑道，依次將接力棒撿起（表示搶收），跑

回起點，並將接力棒交給第二人後站到排尾，而第二人依次將接力棒放回原來的位置（表示搶種），種完後，跑回起點拍第三人的手後站到排尾。第三人進行搶收……依次搶「收」搶「種」，以最後一人先跑回起跑線的組為優勝（圖1－65）。

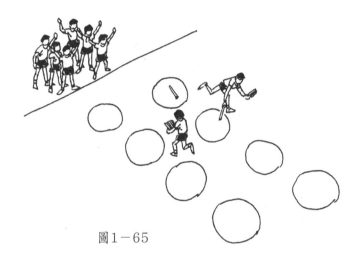

圖1－65

遊戲規則 (1) 要按順序進行搶收和搶種；(2) 完成交接接力棒或被拍手後，才能越過起跑線；(3) 搶種時，接力棒必須放到每個標誌上，否則應重做。

 鑽雙槓跑比賽

遊戲目的 發展靈敏素質和協調性。
遊戲準備 並排縱放兩副雙槓，間隔2公尺，離雙槓槓端5公尺處畫一條起跑線。

遊戲方法 將遊戲者分成人數相等的兩隊，各成一路縱隊面對雙槓一端站在起跑線後。組織者發令後，各隊遊戲者列隊依次沿著箭頭方向，向雙槓下鑽跑，然後回到起跑線。以最後一個人跑過起跑線為止，先鑽跑完的隊為勝（圖1－66）。

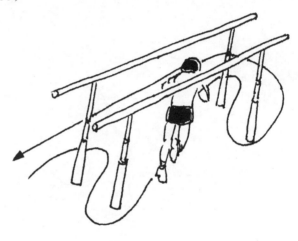

圖1－66

遊戲規則 (1) 聽到發令信號後才能開始跑動；(2) 遊戲過程中，必須列隊依次鑽跑，不准越人（指本隊），不准並排鑽跑；(3) 每個遊戲者都必須按照箭頭所指路線鑽跑，否則回到隊尾重做。

教學建議 (1) 要注意在鑽跑過程中頭不要碰到雙槓；(2) 可以採用手拉手的方法進行活動，也可以採用接力的方法進行鑽跑。

73 套圈接力

遊戲目的 發展速度素質，提高準確性和協調性。

遊戲準備 藤圈8個。在場地上畫兩條相距20公尺的平行線，一條為起跑線，一條為終點線。在起跑線前5、10、15、20公尺處各畫一個白點，在白點上放一個藤圈，共兩組。

遊戲方法 把遊戲者分成人數相等的兩隊，面對藤圈，成縱隊站在起跑線後。聽到發令後，兩隊排頭迅速向前跑，跑到每個藤圈處，站在圈中將藤圈從自己的下肢向上套出，然後放回原位，套完最後一個圈後迅速跑回，拍擊本隊第二人的手掌，再站到本隊排尾。第二人按同樣方法進行遊戲，依次類推，先做完的隊為勝（圖1－67）。

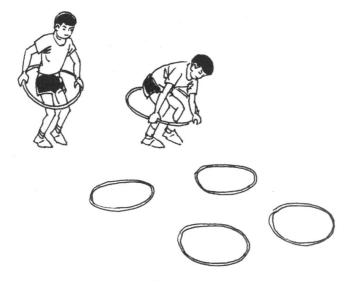

圖1－67

遊戲規則 (1) 完成套藤圈動作之後，必須將藤圈放回原位，否則判失敗，必須重做；(2) 後一人必須與前一人拍手後再跑，否則判失敗，必須重做。

 鑽山洞

遊戲目的 發展反應速度，提高靈敏素質。

遊戲準備 小旗4面，藤圈4個，墊子4塊。在場地上畫一條起跑線，起跑線前5公尺處，畫兩條相距2公尺的平行線為「河溝」，15公尺處並排間隔適當距離放4塊墊子和4個藤圈，25公尺處對準墊子各插一面小旗。 雙方法把遊戲者分成人數相等的四隊，成縱隊分別站在起跑線後，各隊選出一人，在墊子前拿一藤圈做成山洞，「洞口」對準本隊排頭。發令後，各排頭迅速前跑，跳過「河溝」，鑽出「山洞」，跑到終點繞小旗從左側返回，返回時再跳過「河溝」，拍第二人的手掌。第二人用同樣方法進行遊戲，依次類推。以先完成的隊為勝（圖1-68）。

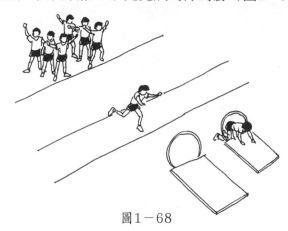

圖1-68

遊戲規則 (1) 必須按規定的方法「過河」、「鑽山洞」，繞過小旗，否則判該隊失敗；(2) 後面的人不能踩線，必須被拍手後再跑。

 ## 踩著墊磚過河

遊戲目的 發展遊戲者的耐力，以及靈巧性和協調性。

遊戲準備 畫兩條相距10公尺的平行線為河岸，河岸中間為河道。磚6塊。

遊戲方法 將遊戲者分成人數相等的兩隊，各隊再分成甲、乙兩組。甲、乙兩組各成縱隊面相對站在兩條平行線外。遊戲開始前甲組第一人兩腳踏在磚上做好準備。發令後，甲組第一人用雙手將第三塊磚向前移動，再向前移一步，直到移至對岸。將磚交乙組排頭後站到乙組排尾。乙組排頭同法移回對岸。按此方法依次進行，直至全隊做完，以先完成的隊為勝（圖1-69）。

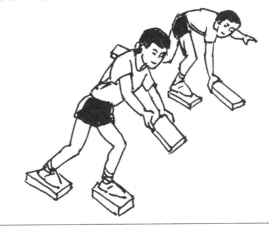

圖1-69

遊戲規則　遊戲者必須雙腳分別踏在一塊磚上，才可向前移動第三塊磚，否則判本隊失敗。

教學建議　此遊戲可採用計時方法，看誰的速度最快。

 拋球撿物

遊戲目的　發展靈敏素質，提高動作速度。

遊戲準備　在場地上畫4個平行的直徑1.5公尺的圓圈，距各圈前3～5公尺處各放置3個小沙包；氣球4個。

遊戲方法　將遊戲者分成四組。遊戲開始，各組第一人持氣球站在本組的圓圈內，聽口令後，將氣球拋向空中，然後迅速跑至放沙包處取回一個沙包，跑回圓圈接住落下的氣球，將撿回的沙包放在圈內，再拋氣球撿回第二、三個沙包，按撿完3個沙包回到圈內並接住氣球的先後排定名次，第一～四名分別得5、3、1、0分。各組依次進行，直到全組完成，累計得分多者為勝（圖1－70）。

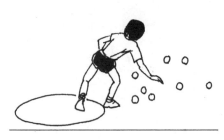

圖1－70

遊戲規則 (1) 撿到沙包返回圓圈時，氣球落地無效，應重新進行；(2) 必須在圈內接住氣球，否則無效。

 77 包袱、剪刀、錘

遊戲目的 發展彈跳力及髖關節的靈活性。

遊戲方法 遊戲者二列橫隊成體操隊形面對面站立。遊戲開始，組織者有節奏地喊出「一、二、三」，遊戲者也有節奏地跟著上跳；當喊到「三」時，遊戲者都用力上跳，落地成下列三種姿勢：兩腿併攏代表錘子；兩腿前後分開代表剪刀；兩腿左右分開代表包袱。根據兩腳落地的姿勢判別勝負：錘子勝剪刀，剪刀勝包袱，包袱勝錘子。哪隊勝利者多為勝。

遊戲規則 (1) 必須按口令做，跳起過晚者判為失敗；(2) 落地不得改變姿勢，否則判為失敗；(3) 兩腳姿勢不明顯者，判為失敗。

教學建議 (1) 比賽前先練習幾次，以熟悉遊戲方法；(2) 啟發遊戲者儘量跳得高一些，努力延長騰空時間，增加獲勝的機會。

 78 跳六格房

遊戲目的 增強肢體肌肉關節機能，鍛鍊身體的靈活性和協調性，培養機智、果斷的意志品質。

遊戲規則 在平坦場地上畫一個長方形，再用兩橫

一豎三條直線將長方形分成大小相等的六格；布沙袋一只。

遊戲方法　以 3～5 人遊戲為宜，首先排定遊戲順序。遊戲開始，先由第一人將布沙袋拋進第一格，用單腳跳跳進第一格，接著用單腳將布沙袋踢進第二格，然後有雙腳跳跳進第二格，再將布沙袋雙腳夾進第三格，接著用單腳跳進第三格，這樣單腳、雙腳地交替踢布沙袋，直到布沙袋踢出第六格，雙腳跳出第六格，算一次成功，可得 10 分，然後再從第一格重新做起。若在某格失誤，可在下一輪時，從失誤格做起。幾輪以後，以得分最多者，為第一名，以此類推（圖1－71）。

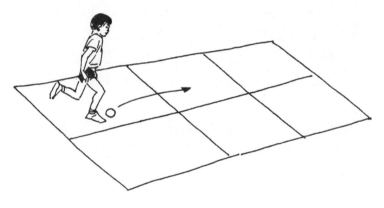

圖1－71

遊戲規則　(1) 布沙袋必須一格一格地往前踢，不得越格，不得壓線，否則判為失誤；(2) 中途失誤，可在下一輪輪到時，從失誤格開始繼續往下跳；(3) 不得在方格內久留。

教學建議 (1) 跳房遊戲的比賽，可進行單人比賽，也可進行集體比賽；可比得分高低，也可比花樣多少；(2) 跳房遊戲花樣極多，不下幾十種，如跳十格房、寬大房、圓頂房、飛機房、圓房、梅花房等等。

79 智取木棒

遊戲目的 提高跳躍能力，發展靈敏素質，培養機智靈活的意志品質。

遊戲準備 在平坦場地上畫兩條相距10公尺的平行線為安全線。兩線中間畫一直徑2公尺的圓圈，在圈內圓心處豎立一根木棒。

遊戲方法 將遊戲者分成人數相等的兩隊，各成一路縱隊面對圓圈站在兩安全線後。遊戲開始，組織者發令後，各隊第一人單腳跳到圈中去奪木棒，奪走後立刻跳回本隊的安全線。如果在跳回安全線以前被對方追拍上，算失敗，對方得1分；如果沒有被拍上，算勝利，本方得2分。在兩人同時跳到圈中時，可以動腦筋想辦法，利用假動作，或趁對方不注意把木棒奪走，或躲閃、推拉，先迫使對方雙腳落地，再把木棒奪走。各隊第一人做完換第二人做，最後哪隊得分多，哪隊為勝（圖1-72）。

遊戲規則 (1) 參加遊戲的人必須按規定的方法單腳跳，不得兩腳落地或跑步前進，否則算失敗，計對方得2分；(2) 遊戲時只許奪走木棒，不許移動木棒。

教學建議 可以用雙腳跳躍前進的方式進行。

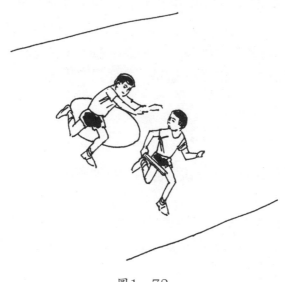

圖1－72

80 橫掃千軍

遊戲目的　發展彈跳力和反應能力，提高靈活性和協調性。

遊戲準備　在場地上畫直徑5公尺的圓圈若干，每圈放置一條長約3公尺、一端繫有沙包的繩索。

遊戲方法　將遊戲者分成若干組，每組一個圓圈，分站在圓圈線上，每組選一人，手持繩索的無沙包一端，站在圓圈中心做好準備。遊戲開始，持繩索者掄動繩索做圓周運動，橫掃圈上遊戲者的膝部以下部位；當繩索經過遊戲者腳下時，遊戲者應立即跳起躲避繩索，如被繩索

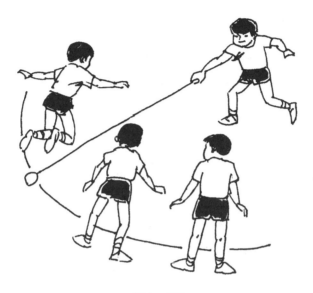

圖1－73

擊中為失敗，須與掄繩索者交換，遊戲繼續進行（圖1－73）。

遊戲規則 (1) 繩索被掄動時，頭端不應高於遊戲者膝部；(2) 圈上遊戲者不得用後退、跨越的方法躲避繩索；(3) 被繩索觸及膝部以下部位即為失敗。

教學建議 可用細竹竿代替繩索。

 81 腳拋轉身接球

遊戲目的 發展遊戲者的協調性及腰背肌和下肢力量。

遊戲準備 在場地上畫4個直徑5公尺的圓圈，圈內

各放1個實心球。

　　遊戲方法　將遊戲者分成人數相等的四隊，分別站在4個圓圈上。遊戲開始，各隊排頭進入圓圈，用雙腳夾住實心球跳起後將球向後上方拋起，並迅速轉身用手接住球，成功則連續做，失誤則換本組第二人繼續做，直至全隊做完。最後以累積成功次數多的隊為勝（圖1-74）。

圖1-74

　　遊戲規則　(1) 必須用規定的方法拋球；(2) 腳拋起球，必須轉身後用手接住球才算成功。

　　教學建議　(1) 實心球可由沙包等代替；(2) 拋球方法也可採用雙腳向前上拋然後用手接球的方法，或採用兩人一組，一人用腳拋球，另一人用手接球的方法。

 夾球擲遠

遊戲目的 發展彈跳力和腰腹肌力量及身體的協調性。

遊戲準備 長方形場地，中間畫一中線。實心球若干個（圖1-75）。

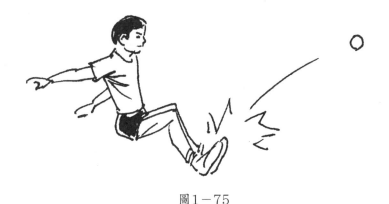

圖1-75

遊戲方法 將遊戲者分成人數相等的兩隊，站在中線兩旁距中線5公尺處，相對的兩人為一組。每組中的一人先將球用腳夾住擲往對方某點，對方又將球從落點夾起擲回。如此往返進行，先擲到對方端線者為勝。

遊戲規則 (1) 必須用雙腳夾住，跳起擲出；(2) 必須從落點擲。

教學建議 (1) 根據遊戲者體力情況規定場地長短；(2) 可由沙包等代替實心球。

 轉繡球

遊戲目的　提高單腿跳躍能力，發展腿部力量，培養團結協作的精神。

遊戲準備　平坦空地。

遊戲方法　遊戲者3～8人一組，每人彎曲右腿，以腳背鉤於鄰近一人的膝關節處，同時自己也被別人鉤住，組成一個大「繡球」。遊戲開始，大家一邊唱歌，一邊單腳跳躍轉圈。以堅持時間長的組為勝（圖1－76）。

遊戲規則　(1) 必須以腳背鉤住鄰近一人的膝關節，脫節為失敗；(2) 遊戲中應連續跳躍旋轉，不得停止不動。

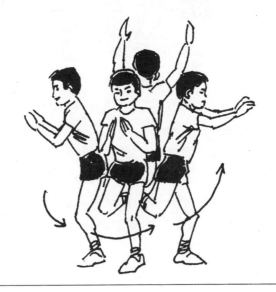

圖1－76

84 袋鼠跳

遊戲目的 發展靈敏素質、協調性和跳躍能力。

遊戲準備 在平坦的空地上畫兩條相距 10 公尺的平行線，一條作為起點線，另一條作為折返線；麻袋兩條。

遊戲方法 將遊戲者分成人數相等的兩隊，兩隊間隔一定距離成縱隊站在起點線後。遊戲開始，每隊第一人聽組織者信號，迅速跳進麻袋，雙手提著麻袋口，用雙腳跳躍前進，過折返線後鑽出麻袋，提著麻袋跑回，交給本組第二人。第二人同第一人方法進行，依次類推，到最後一人跑回起點線結束，以先完成的隊為勝（圖1-77）。

遊戲規則 (1) 組織者發出信號後，方可跳進麻袋；(2) 過折返線後方可鑽出麻袋；(3) 交接麻袋須在起點線後進行，不得拋傳麻袋；(4) 兩隊之間不得相互干擾。

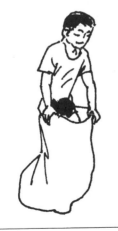
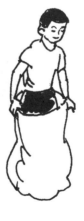

圖1-77

教學建議 可改為兩人在同一麻袋內跳躍前進的方法
進行。即：兩人一前一後在麻袋裏，前面一人雙手提麻袋
口，後面一人雙手扶住前面人的腰，兩人同時跳躍前進。
至折返線後兩人用內側手提麻袋跑回。

85 手扶拖拉機

遊戲目的 發展腿部力量，提高跳躍能力和動作的協
調性，培養團結協作的精神。

遊戲準備 在場地上畫兩條相距15公尺的平行線，
一條線為起點線，另一條線為終點線。

遊戲方法 遊戲者每三人為一組，站在起點線後，兩
人並肩站立，內側的手相拉，內側的兩腿向後抬起，由後
面一人雙手抓住踝關節組成一台「手扶拖拉機」。遊戲開
始，前面兩人用單足跳躍前進，至終點線後換一個人作拖
拉機手，用同樣的
方法至起點線，再
換第三人作拖拉機
手。以先到達終點
線的組為勝（圖1－
78）。

遊戲規則 (1)
行進中拖拉機手不
得鬆手，拖拉機不
得散架；(2) 發令前
不得過線和搶跑，

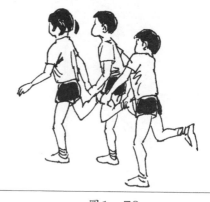

圖1－78

過線後才能折返。

教學建議 (1) 可以規定拖拉機手雙腳跳躍前進；(2) 可改用一人在前向後抬起一條腿，一人在後抓住前面人腳踝的形式進行遊戲。

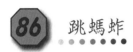

86 跳螞蚱

遊戲目的 發展力量素質，提高跳躍能力和動作的協調性，培養團結協作的精神。

遊戲準備 在場地上畫兩條相距 10 公尺的平行線，一條作起點線，一條作折返線。

遊戲方法 遊戲者兩人一組，面相對站在起點線後。兩隊用右手互相握住對方的左腳踝，左手搭在對方右肩上，組成一隻螞蚱。遊戲開始，兩人用側跳的方法到折返線，再迅速換左手互相握住對方的右腳踝，用同樣的方法跳回起點線。以最先返回起點線的組為勝（圖1－79）。

遊戲規則 (1) 發令前不得踏線或搶跑；(2) 遊戲中握腳踝的手不得鬆開。

教學建議 (1) 可採用接力等形式進行比賽；(2) 同組兩人可喊口令，保持行動一致。

圖1－79

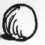

 87 賽龍舟

遊戲目的 發展腿部力量,提高身體的協調性,培養團結協作的精神。

遊戲準備 在場地上畫兩條相距15～20公尺的平行線,分別作為起點線和終點線。等長竹竿4～8根,綁繩若干條。

遊戲方法 將遊戲者分成人數相等的2～4隊,每隊排成一路縱隊。同隊隊員的左腿和右腿外側分別用一根竹竿綁連在一起,後面人的雙手搭在前面人的雙肩上,組成一艘龍舟,站在起點線後,竹竿和人均不得過線。遊戲開始,發令後,各隊隊員同時邁同側步向終點線前進,可由一人指揮。以最先完全越過終點線(以竹竿和人全部過線為準)的隊為勝(圖1-80)。

遊戲規則 (1) 發令前各隊不得踏線或搶跑;(2) 行進途中綁繩如鬆開,應原地不動重新綁好後才能繼續前進;

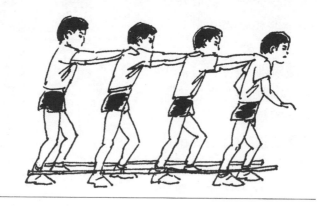

圖1-80

(3) 必須全隊隊員和竹竿完全過線，才可結束。

　　教學建議　(1) 每艘龍舟以 4～8 人組成為宜；(2) 各隊選一人為指揮，發出統一的口令，按照節拍前進；(3) 也可改為向後後退走或單腿跳躍前進。

 蟹捉蝦

　　遊戲目的　發展靈敏素質和腿部力量，提高跳躍能力和動作的協調性。

　　遊戲準備　在場地上畫一個大圓圈為池塘。

　　遊戲方法　選兩人面相對雙手互握作蟹，其他人用右手在身後抓住抬起的右腳作蝦。遊戲開始，蟹在池塘內捉蝦，蝦在池塘內以單腳跳的形式躲避，蟹用拉起的雙手將蝦從頭上套住。算蝦被捉住，蝦與蟹中的一人交換角色，繼續遊戲（圖1−81）。

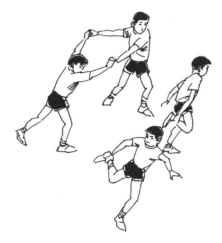

圖1−81

遊戲規則　(1) 蟹在捉蝦的過程中，雙手不得鬆開；(2) 蝦不得出池塘和使抬起的腳落地。

教學建議　(1) 可以用右手抓住左腳作蝦；(2) 在交換角色時，蝦可以放下抬起的腳休息。

 89 收腹舉腿接力

遊戲目的　發展腰腹肌力量，提高身體協調性和奔跑速度。

遊戲準備　距肋木15公尺處畫一條起跑線。

遊戲方法　將遊戲者分成人數相等的兩隊，各成一路縱隊，面向肋木站在起跑線後，兩隊保持3公尺間隔。組織者發令後，各隊排頭迅速跑至肋木處，攀上肋木成兩手握橫槓、背對肋木的懸垂姿勢，然後快速收腹舉腿至腳背觸手握的橫槓，做數次後，跳下跑回本隊拍第二人的手後站至隊尾。第二人依前進行，直至全隊做完為止。最後以先做完的隊為勝（圖1－82）。

遊戲規則　(1) 聽組織者信號或被拍手後方可跑出；(2) 必須按規定次數和要求做收腹舉腿。

教學建議　收腹舉腿次

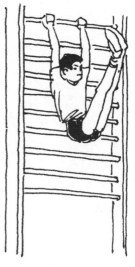

圖1－82

數要根據遊戲者實際情況而定，同時要注意安全。

 俯地挺身接力

遊戲目的　發展上肢力量。

遊戲準備　平整的場地一塊。

遊戲方法　將遊戲者分成人數相等的若干組，各組面向內手拉手成圓圈站好，預先規定每組必須完成俯地挺身的總數。組織者發令後，每組先出一人做俯地挺身，其他遊戲者幫助數數，盡力做完後站起，第二人馬上接做俯地挺身，其他遊戲者接續第一人完成的數量往下數，依此類推，直至全組完成規定數量後站好舉手示意，以各組完成的先後順序排列名次（圖1－83）。

遊戲規則　(1) 做俯地挺身時，動作要規範；(2) 如各組每人做完一次後仍然達不到總數時。允許做第二次以湊足總數；(3) 接續前人做俯地挺身時必須等前面的人站直後方可接做。

教學建議　可改為手撐跳箱蓋或將腳放在高處完成俯地挺身；也可改用俯地挺身推起擊掌的方法進行。

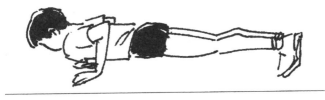

圖1－83

 推小車

遊戲目的 發展上肢力量和耐力。提高身體的協調性，培養團結友愛的精神。

遊戲準備 在場地上畫兩條相距10公尺左右的平行線，分別為起點線和折返線。

遊戲方法 將遊戲者排成兩列橫隊站在起點線後，前後兩人為一組。遊戲開始，前排隊員俯撐分腿呈小車，後排隊員站在前排隊員兩腿之間，兩手握前排隊員踝部，作推車人。聽組織者發令後，後排隊員以推小車狀配合前排隊員兩臂交替撐地行進而快速前進。過折返線後，兩人交換角色返回起點。以先返回起點的組為勝（圖1－84）。

遊戲規則 (1) 聽發令後才能超越起點線，推車人過折返線後才能交換；(2) 作小車的隊員兩腳不得觸及地

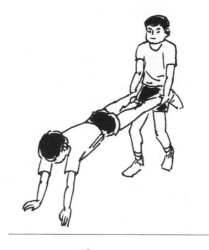

圖1－84

面；(3) 推車人不得用力前推。

教學建議　(1) 遊戲前應先做好準備活動和必要的練習；(2) 教育遊戲者要團結友愛。

92 爬鐵索橋

遊戲目的　發展靈敏和力量素質，提高攀越能力和身體的協調性。

遊戲準備　平坦空地。

遊戲方法　將遊戲者分成人數相等的兩組，每組排成兩列橫隊面相對站立，面對的兩人互相握住手腕，左右每兩人之間相距一臂距離組成鐵索橋。遊戲開始，最後兩人依次爬上鐵索橋，直至另一端下來並連成一節新的鐵索橋。新的排尾兩人用同樣的方法爬過鐵索橋，每人爬橋一次，最快完成的一組為勝（圖1−85）。

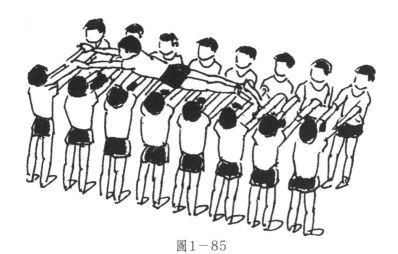

圖1−85

遊戲規則 (1) 必須手、腿並用爬過鐵索橋，否則為犯規；(2) 爬橋時橋斷落應重新接好再爬；下一組須在上一組連接成一節新的鐵索橋後出發。

教學建議 (1) 可採用赤腳走過鐵索橋的形式；(2) 遊戲者必須摘下筆、鑰匙鏈等以防發生傷害事故。

 閉眼踢球

遊戲目的 提高動作的準確性和判斷能力。

遊戲準備 小球若干個，手帕若干塊。

遊戲方法 遊戲者兩人一組分成若干組，各組第一個遊戲者用手帕蒙住眼睛，腳前放一個小球，另一個遊戲者原地站立。遊戲開始，各組第一人後退三步，原地轉一圈，然後返回用腳踢球，踢著了得1分。再換另一人照此方法做同樣動作，如此循環進行。遊戲結束以得分多的遊戲者為勝。

遊戲規則 (1) 遊戲者的眼睛蒙上後，不准任何人將球移動；(2) 踢球者踢球時只准踢一次，如果連續踢則判失敗。

教學建議 可以採用蒙眼原地轉數圈後擲擊或打擊目標的方法進行遊戲，蒙眼人也可在別人引導下轉圈或做其他動作後辨認方向或跨越、跳越標記；還可蒙眼跨、跳數步後，再用同樣的步數返回等等方法進行遊戲。

 夜間搜索

遊戲目的 提高反應能力和準確判斷力。

遊戲準備 手帕若干塊。在地上畫若干直徑3公尺的圓圈。

遊戲方法 遊戲者四人一組，其中兩人用手帕將眼睛蒙上站在圈內。另兩人站在圈外。組織者發令後，圈內兩蒙眼遊戲者互相用手搜索對方，在規定的時間內，抓住對方得1分。然後圈內外人交換，按同樣方法進行遊戲。照此循環進行，積分多者為勝。

遊戲規則 (1) 圈內遊戲者在互相追逐時，不得出圈，如出圈經警告應立即返回圈內；(2) 遊戲者可以用手抓住對方身體任何部位。但不能用腳踢；(3) 任何人不准提示，否則判失敗。

教學建議 為了提高興趣，可以隨時增加圈內追逐的人數。

 越過崗哨

遊戲目的 培養觀察力和判斷力，提高反應速度和靈活性。

遊戲準備 方凳兩個，手帕一塊。

遊戲方法 在遊戲者中指定一人做哨兵，用手帕蒙住眼睛，兩方凳之間間隔3公尺作為哨位。遊戲開始，大家設法通過哨位。哨兵在兩凳之間自由活動，想方設法拍

擊偷越者。被拍到者與哨兵互換,遊戲繼續進行(圖1－86)。

遊戲規則　(1) 不允許從哨位外繞過,否則判失敗;(2) 哨兵不得離開哨位;(3) 如哨兵五次未拍到偷越人,要另換一人當哨兵。

教學建議　可根據遊戲者的身體素質情況變化遊戲,如不用蒙眼睛,擴大崗哨距離等。

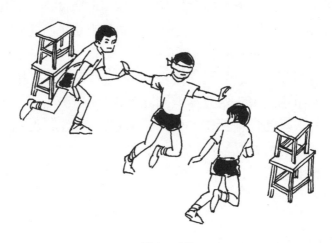

圖1－86

96　搖控飛機

遊戲目的　提高反應和判斷能力。

遊戲準備　在場地上畫一條直線為起點,在起點線前5公尺處間隔3公尺縱向擺兩組各6個標誌物。

遊戲方法 將遊戲者分成人數相等的兩組,各成一路縱隊分別站在起點線後。遊戲開始,每組的排頭閉上眼睛作飛機,第二名作遙控者。

組織者發令後,作飛機者兩臂側平舉朝前走或跑,搖控者隨時告訴飛機的方向,指揮他繞過標誌物作8字形往返,先到達起點線並且沒有犯規者,為本隊得1分。接著由第二名作飛機,第三名作遙控者依次進行,最後以得分多的隊為勝(圖1-87)。

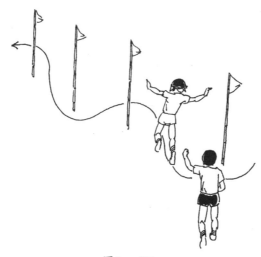

圖1-87

遊戲規則 (1) 作飛機者必須閉上雙眼,不得偷看;(2) 行進中必須繞8字形前進;(3) 途中如碰倒標誌物,由搖控者指揮飛機放好後前進。

教學建議 可將標誌物換成障礙物,在搖控者指揮下,用跨、跳、鑽等方法越過障礙。

 跛子騎瞎馬

遊戲目的　提高反應能力和負重奔跑能力,培養團結協作的能力。

遊戲準備　在場地上畫一條直線為起點線,線上前 5 公尺處擺放兩縱排標誌,每排標誌有 8 個,相鄰兩個標誌間的距離為 2 公尺;手帕 4 塊。

遊戲方法　將遊戲者分成兩隊,每隊再分為甲、乙兩組,成二路縱隊正對標誌站在起點線後。組先扮瞎馬,乙組先扮跛子。每隊第一匹瞎馬用手帕蒙住眼,馱起跛子做好準備。聽到開始信號後,瞎馬在跛子的指揮下,逐個繞過每個標誌曲線前進,當繞過最後一個標誌後直線返回,到達起點線,跛子擊第二對跛子的手後,把手帕交給第三對,兩人站到排尾。第二對按同樣方法進行,依次類推。全隊備份一次瞎馬或跛子後,互換角色繼續進行,至每人均扮一次瞎馬和跛子後結束。以先完成的隊為勝(圖 1-88)。

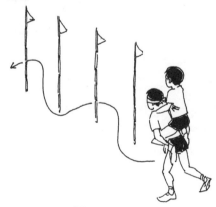

圖 1-88

遊戲規則 (1) 聽信號或被擊掌後方可出發；(2) 後一對應在前一對返回起點線前做好準備；(3) 途中須按要求做曲線前進；(4) 若跛子途中落地，應在落地處重新駄起前進。

 鬥智鬥勇

遊戲目的 發展靈敏素質和平衡能力，培養機智勇敢的精神。

遊戲準備 平坦空地。

遊戲方法 遊戲者每兩人一組，面相對站立，兩臂前平舉，以兩手掌相觸為間隔距離。遊戲開始，雙方可以用推、拉、撥、閃的動作，迫使或誘使對方失去重心使腳步移動，使對方腳步移動者為勝（圖1－89）。

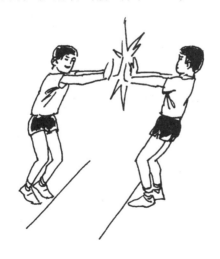

圖1－89

遊戲規則 (1) 只許用手推、撥、拉、閃，不許用掌或拳打；(2) 任何一隻腳移動就算失敗；(3) 雙方的腳同時移動算和，應重賽。

教學建議 (1) 可以利用戰術去戰勝對方；(2) 可以以擂臺賽的形式或集體比賽的形式進行遊戲。

遊戲目的 發展力量和靈敏素質，鍛鍊遊戲者的機智。

遊戲準備 在場地上畫一條中線。

遊戲方法 遊戲者分別站在中線兩側，兩腳前後開立。每兩人一組，同時伸右臂（或左臂），兩右（左）腳外側相抵，兩手相握。遊戲開始，雙方用力推、拉對方手臂，使對方腳步移動者為勝（圖1－90）。

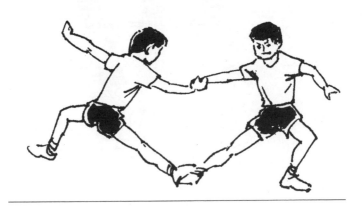

圖1－90

　　遊戲規則　(1) 只許單臂用力，另一手不得接觸對方；(2) 遊戲中，兩腳始終不得移動，如移動則為失敗。

　　教學建議　可以用太極推手等方式進行遊戲。太極推手角力的方法是：雙方相對站立，以同名手手腕緊靠相抵，透過擠、壓、推、收、的動作迫使對方失去重心而移動腳步。

頂牛兒

　　遊戲目的　發展力量和靈敏素質，培養頑強的精神。

　　遊戲準備　在場地上畫一條直線。

　　遊戲方法　遊戲者面相對分別站在直線的兩邊。遊戲開始，兩人將頭頂在一起（以前額髮際處相抵），聽到組織者發出開始的口令後，兩人用力頂住對方，使對方後退。越過直線者為勝（圖1-91）。

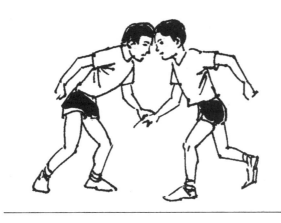

圖1-91

遊戲規則 (1) 遊戲者以頭相抵，不得碰撞，不得躲閃；(2) 遊戲者可用雙手扶對方雙肩，但不得用力。

教學建議 可以採用以肩相抵頂牛兒的形式。

 背推角力

遊戲目的 發展力量素質，培養頑強的作風。

遊戲準備 在場地上畫兩條相距3公尺的平行線。

遊戲方法 遊戲者每兩人為一組，背相對站在平行線中間，兩人各面對一條平行線。兩人各做成馬步姿勢。兩手放在大腿上，兩人的背緊緊貼在一起。發令後，兩人同時用背或臀部向後推對方，將對手推過其身前的平行線為勝（圖1－92）。

遊戲規則 (1) 只許用背、臀部推，手不得接觸對方；(2) 角力中，不得故意躲閃，以免發生傷害事故。

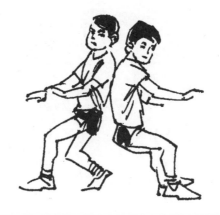

圖1－92

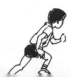

教學建議 (1) 可以來用分組比賽或擂臺賽的形式；
(2) 遊戲前應做好充分的準備活動；(3) 可採用集體背推角
力的方式進行遊戲，方法是：將遊戲者分成兩組，每組所
有遊戲者手挽手，與對方背對背相推，將對方推過規定的
線為勝。

 102 背負角力

遊戲目的 發展力量和靈敏素質。

遊戲準備 體操墊子或沙灘上。

遊戲方法 遊戲者每兩人為一組，兩人背相對站立，
兩臂互相挽起。遊戲開始，兩人各自用力，身體前屈，能
把對方背起，使其雙腳離地為勝（圖1－93）。

遊戲規則 (1) 不得故意鬆開兩臂；(2) 不准頂、碰、
絆、踢對方。

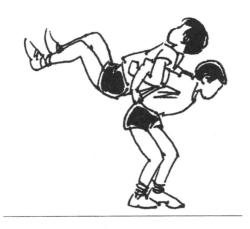

圖1－93

教學建議　(1) 可以採用分組比賽或擂臺賽的形式進行遊戲；(2) 也可以畫出一定區域，限制在場地內進行比賽。

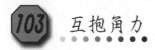 互抱角力

遊戲目的　發展靈敏和力量素質，培養機智頑強勇敢的精神。

遊戲準備　在體操墊子上或在沙灘上畫一個直徑為 5 公尺的圓圈。

遊戲方法　遊戲者每兩人為一組，面相對站在圓圈中間。遊戲開始，兩人上前交手，千方百計抱住對方的軀幹，利用推的力量將對方推出圈外，或者將對方抱起送到圈外者均為獲勝（圖1－94）。

圖1－94

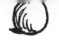

遊戲規則 (1) 只准用推和抱的方式進行遊戲；(2) 不准衝撞或踢打對手。

教學建議 (1) 可採用分組比賽或擂臺賽的形式；(2) 做好充分的準備活動，防止發生傷害事故。

104 抱腿比賽

遊戲目的 提高身體的靈活性及反應能力，培養機智頑強的意志品質。

遊戲準備 體操墊子或柔軟的沙灘。

遊戲方法 遊戲者每兩人一組，面相對站在墊子或沙灘上。遊戲開始，一人想方設法去抱對方的腿，而另一個千方百計不讓對方抱住，一定時間後，兩人交換角色，反覆進行。以抱住對方腿的次數多者為勝（圖1－95）。

遊戲規則 (1) 可以以任何姿勢抱腿，但不得衝撞和踢打；(2) 必須雙手抱住才算勝，僅用手摸著不算。

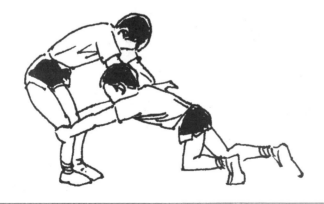

圖1－95

教學建議　(1) 遊戲前應做好充分的準備活動；(2) 可以採取分組比賽的形式進行遊戲。

105 不讓臂膀抬起

遊戲目的　發展上肢力量，培養持久性。

遊戲準備　選擇一塊平坦的場地。

遊戲方法　遊戲者每兩人為一組，一人為甲，一人為乙，甲在前，乙在後，重疊站立。乙兩臂伸直，壓住甲的上臂。聽到組織者開始的口令後，乙直臂用力下壓，甲盡力將兩臂抬起。在規定時間內乙如果能壓住對方，為乙獲勝；如不能，則為甲獲勝。然後甲、乙互換角色，繼續進行遊戲（圖1－96）。

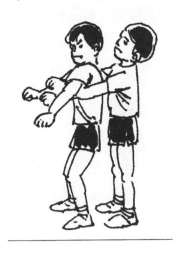

圖1－96

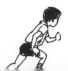

遊戲規則 (1) 遊戲者肘關節均不得屈曲；(2) 後面遊戲者的兩臂必須壓住前面遊戲者的上臂；(3) 被壓者兩臂抬到水平部位算獲勝。

教學建議 也可採用身體其他部位作力量對抗。

106 鬥 雞

遊戲目的 發展力量和靈敏素質。培養機智頑強的意志品質。

遊戲準備 在場地上畫一個直徑約3公尺的圓圈。

遊戲方法 將遊戲者分為兩人一組，站在圓圈內。遊戲開始，遊戲者雙方單腿站立，另一隻腿屈起，用手握住屈起腿的腳腕，雙方在圓圈內用屈起的膝蓋互相撞擊，將對方撞出圈外或雙腳落地者為勝（圖1-97）。

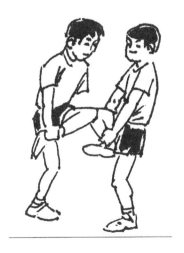

圖1-97

遊戲規則 (1) 只准兩膝蓋相互撞擊，不得用手或用肩去推、拉、頂、撞對方；(2) 遊戲中間不得換腿，不得出圈。

教學建議 (1) 遊戲中可以躲閃，以巧取勝；(2) 可以採用分組比賽的形式，以積分多少決定勝負；(3) 可採用撞肩的方式遊戲。

107 單腳獨臂戰

遊戲目的 發展靈敏和力量素質，提高單腿支撐能力，培養頑強機智的品質。

遊戲準備 在場地上畫一個直徑約5公尺的圓圈。

遊戲方法 遊戲者每兩人一組，面相對站在圓圈中間。兩人各屈起一條腿，兩右手彼此握緊。發令後，兩人用互握的手以拖、拉、推、扭等動作，將對方推出圈外或使對方失去平衡雙腳著地者為勝（圖1-98）。

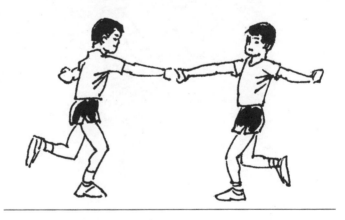

圖1-98

遊戲規則　(1) 只准用一隻手參與遊戲，另一隻手不准協助，否則為犯規；(2) 不得故意鬆手，以免摔傷對方。

教學建議　(1) 可以採用分組比賽或擂臺賽的形式；(2) 做好充分的準備活動。防止傷害事故。

 108 打腳腕

遊戲目的　發展靈敏素質，提高動作速度和身體協調性。

遊戲準備　排球場或空地（圖1－99）。

遊戲方法　遊戲者每兩人一組，間隔距離以不互相干擾碰撞為宜。組織者鳴笛後，兩人互相以單手拍打對方小腿以下腳腕部位，同時儘量不讓對方打中自己，每打中一次得1分，在規定時間內以得分多者或以先拍到對方者為勝。

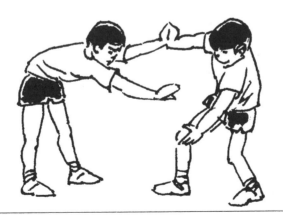

圖1－99

遊戲規則 打中小腿以上部位無效。

教學建議 (1) 拍打的力量要適宜；(2) 此遊戲也可採用拍打身體的其他部位，如肩、背等部位。

盤腿半蹲

遊戲目的 發展腿部力量和平衡能力。

遊戲準備 在場地上按1公尺的間隔距離擺放木磚若干。

遊戲方法 遊戲者每人用單足站立在木磚上，腿彎曲成半蹲姿勢，另一條腿打盤把腳放在下蹲腿的膝上，雙手胸前合十，如少林寺和尚練武功。遊戲開始，大家保持練持姿勢，以堅持時間最長者為勝（圖1－100）。

遊戲規則 (1) 要保持半蹲姿勢。大小腿之間的角度在100°左右；(2) 身體亂動或掉下木磚者為失敗。

教學建議 (1) 可以採用分組比賽的形式；(2) 可以用體操凳、磚塊等物代替木磚；(3) 也可採用其他的姿勢進行比賽。

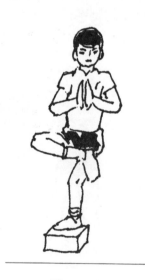

圖1－100

奪　棒

遊戲目的　發展力量和靈敏素質，培養機智頑強的意志品質。

遊戲準備　木棒一根，空地一塊

遊戲方法　兩比賽者面相對站立，間隔適當距離。一根棒橫置於二人中間，二人雙手一同握棒。遊戲組織者發令後，各自用力拖拉或扭轉木棒以逼使對方兩手脫開為勝（圖1－101）

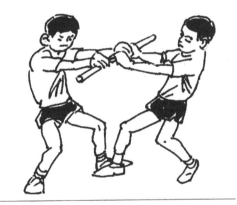

圖1－101

遊戲規則　比賽中一手脫落，可握回繼續爭奪；若兩手失棒，比賽終止，失棒者為負。

教學建議　(1) 比賽前應做好準備活動，以免受傷；(2) 此遊戲競爭激烈，消耗體力較大，不宜久奪；(3) 用棒角力的遊戲比較多，如：兩人單手（同名手）握棒的近端，雙方以相互摔、壓比試腕力；二人各自雙手握棒近端

站在體操凳上，以推、拉、挑、拔等動作迫使對方跌落地面；又如二人腳掌相抵，面相對坐在地上，雙手正握橫置於二人中間的木棒用力後拉，以把對方臀部拉離地面等等。

111 企鵝走路

遊戲目的　發展力量素質，提高動作的協調性。

遊戲準備　畫兩條相距 5～8 公尺的平行線，一條為起點線，一條為終點線。

遊戲方法　將遊戲者分成人數相等的兩隊，分別站在起跑線後，每隊兩人為一組。各隊第一組，對面站立，一人直立，另一人兩手扶同伴的腳背，做手倒立，把腳搭在同伴的肩上，站立者兩手扶住倒立者的大腿。遊戲開始，組織者發令後，第一組兩人像企鵝走路一樣向前移動，到終點後兩人互換，按以上方法迅速返回起點線，先到的一組得 1 分。然後換第二組做，依次進行遊戲，最後以各隊積分多少決定勝負（圖1-102）。

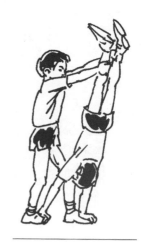

遊戲規則　(1) 倒立者兩手必須扶住站立者的腳背；(2) 必須過終點線後才允許互換。

教學建議　(1)應注意安全；(2) 也可改為接力的形式。

圖1-102

112 背人接力

遊戲目的 發展力量素質，提高奔跑能力，培養刻苦耐勞的頑強精神。

遊戲準備 畫兩條相距 15 公尺的平行線，一條為起跑線，一條為終點線，在終點線上插兩面小紅旗。

遊戲方法 將遊戲者分成人數相等並為偶數的甲、乙兩隊，各隊「1、2」報數，兩人一組分別站在起跑線後，各隊第一組的遊戲者，單數背起雙數，面對小旗做好準備。組織者發令後，單數者迅速把雙數者背至小旗處，兩人進行交換，雙數者再以同樣方法把單數者背回起點，擊本隊第二組的手後，站到本隊排尾。第二組再同法進行遊戲，依次類推。以先完成的隊為勝（圖1－103）

遊戲規則 (1) 不准搶跑。如被背者途中滑下，應在掉下處背好再跑；(2) 必須到小旗後，兩人才能互換，否則批判失敗。

圖1－103

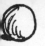

教學建議 (1) 遊戲時應做好準備活動，注意安全；(2) 分組時，力量不能太懸殊；(3) 此遊戲可採用一對一的抱、背、托、扛或二對一、三對一的抬等方法進行遊戲。

173 騎兵打仗

遊戲目的 發展力量和靈敏素質，提高協調性和兩人協作配合的能力。

遊戲準備 平坦沙灘。

遊戲方法 遊戲者兩人一組組成戰騎，一人騎在另一人的脖子上，下面人兩手緊抱住上面人的小腿。遊戲開始，每組戰騎各尋對手進行交戰，騎馬人兩手相搏。被對手拉下馬的為失敗，退出場地；剩下的最後一組戰騎為優勝者（圖1－104）。

遊戲規則 (1) 兩組交戰時，做馬的人不得助戰；(2) 兩方只能用手襲擊對方的手及手臂，不得推、拉、打身體的其他部位。

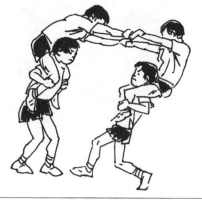

圖1－104

教學建議 (1) 一定要在柔軟的沙灘地或體操墊上進行，注意安全；(2) 可以採用擂臺賽的形式進行；(3) 也可以採用互摘騎馬人頭上戴的帽子的形式。

 鐵高蹺

遊戲目的 提高協調性和手臂力量。

遊戲準備 在場地上畫兩條相同的曲線賽道，一端為起點，另一端各插一面小旗為折返標誌；自製鐵高饒兩副（鐵筒上繫長繩製成）。

遊戲方法 將遊戲者分成人數相等的兩隊，各成一路縱隊面對本隊賽道站在起點後。遊戲開始，各隊第一人踩高蹺沿賽道行進，繞過小旗返回起點，將高蹺交給本隊第二人後站到本隊隊尾。第二人同法進行，依次類推，直至最後一人返回起點為止，先完成的隊為勝（圖1－105）。

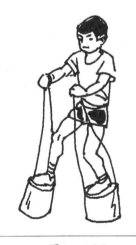

圖1－105

遊戲規則 (1) 自製鐵踩高蹺的方法：雙腳踩在兩個鐵筒上，兩手分別拽一根長繩前進；(2) 必須沿賽道前進；途中掉下高蹺，應退後一步，踩好再前進。

115 自行車慢行冠軍

遊戲目的 提高平衡能力和身體的協調性，培養頑強的意志。

遊戲準備 在平坦場地上並排畫六條長 40 公尺、寬 2 公尺的賽車道；遊戲者自備兩輪自行車 6 輛。

遊戲方法 將遊戲者每 6 人一組分為若干組。遊戲開始，一組 6 人均騎在車上正對自己的跑道排在起點線後。聽發令後，遊戲者騎車前行看誰騎得最慢，以到達終點的先後排定名次，後到者名次列前。每組均賽完一次後，再集中各組第一名進行決賽決出總冠軍。

遊戲規則 (1) 慢者為勝；(2) 中途腳著地一次者，從成績裏扣除半分鐘，三次者不再計名次；一次著地時間超過 3 秒鐘。即取消比賽資格。

二、田徑類遊戲

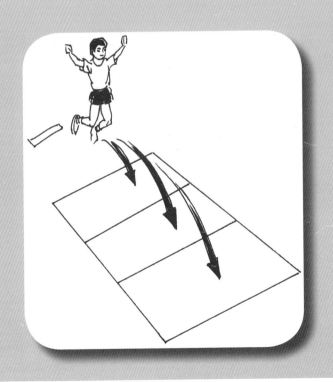

（一）奔跑類遊戲

7 迎面接力跑

　　遊戲目的　培養集體競爭精神，發展速度和奔跑能力。

　　遊戲準備　在場地上畫20～25公尺間距的兩條平行起跑線（圖2－1）。

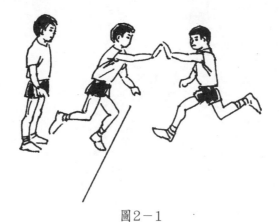

圖2－1

　　遊戲方法　把遊戲者分成人數相等的兩隊，每隊再分成甲乙兩組，成縱隊相對站立在兩邊的起跑線後。組織者

發令後，各隊甲組排頭迅速向乙組跑去，拍乙組排頭的手，自己站到乙組排尾；乙組排頭擊掌後迅速跑向甲組，拍甲組第二人的手，站到甲組排尾，如此依次進行，每人跑一次，先跑完的隊為勝。

遊戲規則　(1) 起跑前必須站在起跑線後，不得踏線；(2) 發出起跑信號後，甲組第一人才能起跑，其餘的人擊掌後才能越過起跑線。

教學建議　(1) 遊戲進行中要按各自的路線跑，避免互相衝撞；(2) 在傳接接力棒等實物時注意不許拋接，誰弄掉的，應由誰撿起。

 ## 2　折回跑接力

遊戲目的　發展速度和靈巧性，提高急停和折轉跑的能力。

遊戲準備　在場地上畫一條起跑線和三條折返線，折返線到起跑線的距離分別為5、10、15公尺。

遊戲方法　將遊戲者分成人數相等的四個隊，各成縱隊站在起跑線後。遊戲開始，組織者發令後，各隊排頭迅速起跑至5公尺線處返回起跑線；再跑至10公尺處，返回起跑線；最後跑至15公尺線處，返回起跑線，拍本隊第二人的手後。站至隊尾。第二人用同樣方法折回跑，如此依次進行，直至全隊輪換一次，最後以先跑完的隊為勝（圖2—2）。

遊戲規則　(1) 發令或被拍手後才可起跑，不得搶跑；(2) 折回跑時必須腳觸及到相應的線後方能折回，否

圖2－2

則重新跑。

教學建議 (1) 折回跑的距離和次數，可根據奔跑能力適當增減；(2) 此遊戲也可採用多種方式的綜合折回跑，如向前跑、倒退折回跑等。

 十字接力

遊戲目的 發展奔跑速度，培養互相合作的精神。

遊戲準備 接力棒4根。畫一個直徑10～15公尺的圓圈，通過圓心再畫兩條互相垂直的線組成一個「十」字，十字線延長到圈外1公尺，作為起跑線。

遊戲方法 將遊戲者分成人數相等的四隊，在圈內成單行站在十字線上，各自面向圈外的起跑線。各排頭手持接力棒站在起跑線後。組織者發令後，各隊第一人沿圓圈按逆時針方向奔跑，各隊第二人在第一人將要跑回本隊起

跑線時，即站到起跑線後等待接棒。第一人將棒交給第二人後，自己站在本隊隊尾。依次進行，以先跑完的隊為勝（圖2－3）。

遊戲規則 (1) 跑時不得跨進圓圈或踏圓圈線；(2) 接力棒如掉在地上，必須拾起再跑。不允許拋棒；(3) 超越別人時，必須從外側（右邊）繞過，不得推人、撞人；(4) 完成遞棒後，必須迅速離開跑道，不得妨礙別人。

教學建議 也可將本遊戲改為追拍遊戲。

圖2－3

4 8字接力跑

遊戲目的 發展速度素質，提高跑的靈活性和協調能力。

遊戲準備 在場地上畫一條起跑線，距起跑線15公

尺處畫兩組圓圈，每組兩個，每個圓圈的直徑 5 公尺。

遊戲方法 將遊戲者分成人數相等的兩個隊，每隊分別成一路縱隊面對圓圈站在起跑線後。組織者發令後，各隊的第一人立即按規定的路線繞過兩個圓圈，繞一個「8」字形跑回來拍第二人的手，自己跑到排尾站好，照此方法依次進行，以先跑完的隊為勝（圖2-4）。

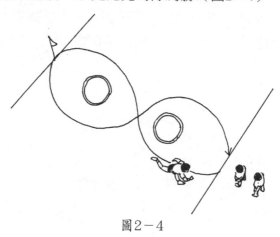

圖2-4

遊戲規則 (1) 起跑時不得踏起跑線，發令後或被拍著手後才能跑；(2) 必須按規定的路線跑，不得進入圓圈和跨過圓圈。

教學建議 (1) 場地可用籃球場代替；(2) 遊戲前可講解圓圈跑的方法。

5 圓圈循環接力

遊戲目的 發展速度素質，提高奔跑能力，培養合作

精神。

　　遊戲準備　在場地上畫一個半徑為生 20～30 公尺的圓圈，用兩條互相垂直的直線將圓圈分成四等份，取兩條直線兩端的延長線為四條起跑線。接力棒 4～6 根。

　　遊戲方法　將遊戲者每五人一組分成4～6組；在第一起跑線後每組站兩人，分別為第一和第五傳棒人，各組第一傳棒人持接力棒做好起跑準備；在第二、三、四起跑線後每組各站一人，為第二、三、四傳棒人。遊戲開始，組織者發令後，各組第一傳棒人迅速跑向第二起跑線，將棒傳給本組第二傳棒人，並留在第二起跑線後等候接本組第五傳棒人傳來的接力棒；第二傳棒人同法將棒傳給本組第三傳棒人，餘者同法依次進行，第五傳棒人接棒後再傳給本組第一傳棒人，……如此循環進行，直到所有遊戲者均回到各自最初的位置為止，以第五傳棒人最先到達第一起跑線的組為優勝（圖2－5）。

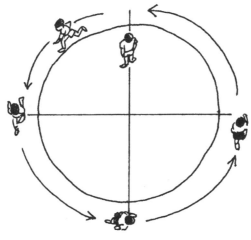

圖2－5

遊戲規則　(1) 遊戲開始時，外道的遊戲者要有適當的提前量；(2) 必須沿圓圈外沿跑，不分道，超越前面的人，要從外側繞過；(3) 不得阻礙他人跑進，傳棒後，可進入圈內，等其他組的遊戲者跑過後再站回起跑線；(4) 傳接棒不得拋扔，掉棒者要在原地拾棒再跑。

教學建議　(1) 遊戲的負荷較大，應做好準備活動；(2) 可在起跑線後畫定接力區，在接力區內完成傳接棒；(3) 圓的大小可根據遊戲者情況而定。

遊戲目的　發展速度和傳接棒技術。

遊戲準備　在場地上畫50公尺長直道四條，在兩端線上各跑道間各插2公尺高的小旗一面，跑道中間畫一接力區（20公尺）。接力棒兩根（圖2－6）。

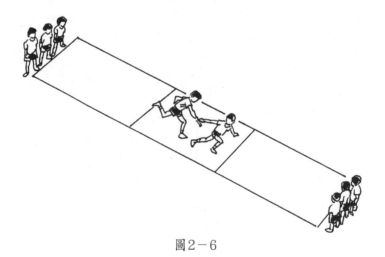

圖2－6

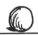

　　遊戲方法　把遊戲者分成人數相等的兩隊，每隊再分甲乙兩組，各成一列橫隊排在接力區兩邊線外。甲組第一個人持接力棒站在接力線後，聽到發令即向前跑過本隊接力區至端線，繞過小旗折回，同時乙組第一人進入接力區做好準備，等甲組第一人折回跑到一定距離時即起跑，甲乙兩人在接力區內完成傳接棒，乙接棒後向前繞過另一端小旗折回，再在接力區內將棒傳遞給甲組第二人，這樣依次往返，以最後一人先返回接力區的隊為勝。

　　遊戲規則　(1) 必須在本隊兩跑道內進行；(2) 傳接棒方法參照田徑接力賽規則；(3) 如果犯規次數多於對方一定數量，應判對方勝。

　　教學建議　初練時用右手傳左手接的換手傳接棒技術；然後用甲組右手接右手傳，乙組左手接左手傳不換手的傳接技術。

7　單足蹲起接力

　　遊戲目的　發展下肢力量和奔跑速度。

　　遊戲準備　在場地上畫一條起跑線，距起跑線 15 公尺處，並排（相隔 3 公尺）畫兩個直徑為 1 公尺的圓圈。

　　遊戲方法　將遊戲者分成人數相等的兩隊，各成一路縱隊面對圓圈站在起跑線後。組織者發令後，各隊排頭迅速跑向圓圈，站在圈內做單足蹲起 3 次，然後跑回本隊拍第二人的手後站到隊尾。第二人按同樣方法進行，直至全隊做完，以先返回起跑線的隊為勝（圖2－7）。

　　遊戲規則　(1) 發令後和拍手後，方能起跑；(2) 做單

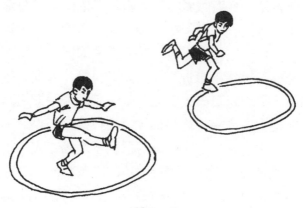

圖2－7

足蹲起時，每次必須深蹲，否則重做。

教學建議　(1) 此遊戲一般要做兩次，分別做左腿和右腿的單足蹲起；(2) 為了突出發展腿部力量，也可改為用雙足跳至圓圈；(3) 也可在圓圈內改做其他動作。

8　成對曲線賽跑接力

遊戲目的　發展靈敏素質，提高奔跑能力，培養集體合作的精神。

遊戲準備　在場地上畫兩條相距30公尺的平行線，一條為起點線，另一條為終點線，在兩線之間每隔5公尺、並排相距3公尺放置10個實心球。

遊戲方法　將遊戲者分成人數相等的兩隊，各成一路縱隊面對實心球，分別站在起點線後，後面人抱住前面人的腰。遊戲開始，組織者發令後，各隊迅速出發，依次繞

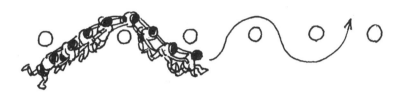

圖2-8

過所有的實心球,成曲線行進。最後以排尾先過終點線的隊為勝(圖2-8)。

遊戲規則 (1) 繞實心球跑時,不得跨過或碰觸球;(2) 中途如隊伍散開或顛倒順序,必須在原地集結好方能繼續前進。

教學建議 (1) 實心球的數量,可根據情況適當選擇;(2) 參加遊戲的人數多時,可再分若干隊;(3) 如實心球不足時,可用人代替站在場地上或借用其他物品代替。

 跨 欄

遊戲目的 提高跨欄跑的技術,培養勇敢、果斷的精神。

遊戲準備 8個欄架,小旗兩面。畫兩條相距40公尺的平行線,一條為起點線,一條為終點線。起點線前12公尺處放第一個欄架,以後每隔7公尺放一個欄架,每排放4個欄架,共放兩排。終點線處插上小旗。

遊戲方法 將遊戲者分成人數相等的兩隊,面對欄架成縱隊站在起跑線後。組織者發令後,各排頭遊戲者迅速

前跑，依次跨過4個欄架，到終點繞過小旗，從欄架的外側快速跑回，拍第二人的手後站在自己隊伍後面。第二人照此方法進行遊戲，依次類推。以先跑完的隊為勝（圖2-9）。

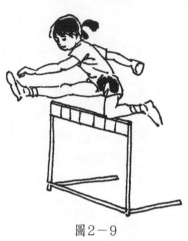

圖2-9

遊戲規則 (1) 必須從欄架上跨過；(2) 不准用手推倒跨架，如欄架倒下必須扶起以後再跑；(3) 拍手時準備跑的人不准踩起跑線。

教學建議 (1) 遊戲者有一走的跨欄技術後再做此遊戲；(2) 可用橫杆等代替欄架，高度因遊戲者水準而定。

遊戲目的 提高快速奔跑能力和發展腿部力量。

遊戲準備 在起點線前20公尺處並排間隔3公尺插兩標誌杆為返折點，在起點線和返折點間各放置10個間

距1.2公尺的實心球。

遊戲方法 將遊戲者分成人數相等的兩組,各成縱隊站在起點線後。遊戲開始,各組的第一人用後蹬跑的方式依次跨越10個實心球,然後繞過標誌杆快跑回起點,與第二人擊掌後站在隊尾,第二人按同樣方式進行,依次類推,全體做完後,以速度快的組為勝(圖2-10)。

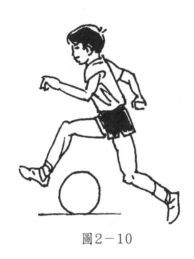

圖2-10

遊戲規則 (1) 兩球之間只能有一隻腳落地一次;(2) 返回時不能觸及標誌杆。

教學建議 球的佈置要在距離上創造一定的難度,這樣才能達到練習的目的。

11 迎面障礙接力

遊戲目的 發展速度耐力,提高靈敏素質。

遊戲準備 墊子兩塊，欄架兩個，跳繩兩根。畫兩條相距 30 公尺的直線，在距任一直線 10 公尺處間隔一定距離擺放兩塊墊子。20 公尺處放兩個欄架，25 公尺處畫兩個直徑為 1 公尺的圓。圓內各放一根跳繩。

遊戲方法 把遊戲者分成人數相等的兩隊，每隊分成甲、乙兩組，同隊兩組相對成縱隊站在兩條直線後。組織者發令後，甲組排頭跑到墊子用跳遠動作越過墊子，然後跑到欄架處從欄下鑽過，再到圓內跳繩 5 次後，把繩放好，快速跑到對面拍乙組排頭的手，自己則站到乙組排尾。乙組排頭前跑在規定的地方做規定的動作。各隊依次做下去。以速度快的隊為勝（圖 2-11）。

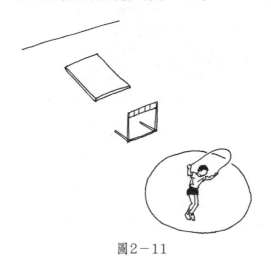

圖 2-11

遊戲規則 (1) 必須在規定地方做規定動作；(2) 鑽欄架時如碰倒欄架必須扶起，跳繩必須放在圈內。

教學建議 障礙的設置多種多樣，如矮牆、鐵絲網、

獨木橋等等，可根據需要設置。

 你選擇哪條路

遊戲目的 發展遊戲者的協調性和快速奔跑能力，培養遊戲者勇敢頑強的精神。

遊戲方法 在一空曠平地上（或學校操場），設置有直道和彎道的特殊跑道；彎通無障礙，要順時針方向跑動；直道距離短，但設置多種障礙；直道和彎道使用同一起點和終點，終點處插一紅旗。

遊戲方法 遊戲參加者自願選擇一條路，按路線不同，分成兩隊，進行比賽。直路有多種障礙，彎路是平坦大道。遊戲開始，組織者發令後，所有遊戲者從同一起點同時出發，各沿個人選擇的道路向終點方向前進。選擇直道的遊戲者依次穿越每個障礙，選擇彎道的沿順時針方向跑動，以先到終點奪下紅旗者為勝（圖2－12）。

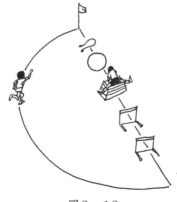

圖2－12

遊戲規則 不得偏離自己選擇的路線，彎道順時針跑進，直道要穿越每個障礙。

教學建議 直道與彎道可事先測一下，難度不宜太懸殊。

13 轉身起跑

遊戲目的 提高反應、快速起跑能力和靈活性。

遊戲準備 在跑道或平整場地上畫兩條相距15公尺的平行線，分別為起點線和終點線。

遊戲方法 將遊戲者分成若干組。每組6～8人。遊戲開始，第一組背對跑道蹲在起跑線後，兩手扶地作好起跑的「預備」姿勢。聽到發令，迅速轉身起跑。在終點處設有裁判員，根據到達先後排出名次。將各組同名次者排在一起，再進行比賽（圖2－13）。

遊戲規則 (1) 兩次搶跑者罰下，並按最後一名計；(2) 預備時要求全蹲，如提前起動或抬臀為犯規。

圖2－13

教學建議 (1) 間隔要在一公尺半以上，以免轉身時互相碰撞；(2) 起跑的姿勢可以是坐、仰撐、俯臥等動作。

14 起跑追拍

遊戲目的 發展速度和起跑技術，培養頑強拼搏的精神。

遊戲準備 在跑道上畫甲乙兩條起跑線，前後間隔2公尺。再在前面40公尺處畫一條終點線。

遊戲方法 把遊戲者分成人數相等的甲乙兩隊，一名甲隊員和一名乙隊員兩人一組，配成若干組。甲隊在甲起跑線上站立，乙隊在乙起跑線上站立，同一組在同一條跑道上，聽起跑口令後同時進行起跑，起跑後加速跑進，在到達終點前，中隊隊員努力追拍乙隊隊員，然後兩隊互換。最後以追拍到人數多的隊為勝（圖2－14）。

遊戲規則 (1) 起跑犯規罰退後半公尺起跑；(2) 只准直線快跑追拍，不得跑出跑道；(3) 只准追拍自己前面的

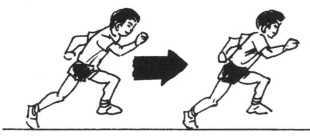

圖2－14

同組對方隊員，跑過終點即作結束；(4) 追拍時嚴禁推撞；(5) 起跑時應按規定的起跑動作起跑。

教學建議 (1) 起跑後應努力加速快跑，拍人時要很好判斷，過早伸手會影響跑速；(2) 全程距離可根據實際情況增減。

 行進間追拍

遊戲目的 發展速度素質，提高接力跑技術，培養頑強拼搏的精神。

遊戲準備 在場地上畫50公尺跑道若干條，在起點線前20公尺和30公尺處各畫一條線。

遊戲方法 遊戲者每兩人為一組，一人在起點線後，用站立式起跑的方式起跑；另一人在30公尺線後用接力跑起跑的技術方法站好，當看到本道次的同組隊員跑入20公尺標誌線後，立即向前跑出。後面隊員努力追拍，在終點線前追拍上得1分；沒有追拍上，對方得1分。兩人交換角色做若干次後，以得分多的為勝（圖2−15）。

圖2−15

遊戲規則 (1) 必須在本跑道內進行。到達終點線為止；(2) 後面隊員踏入20公尺標誌線後，前面隊員才能起跑。

教學建議 (1) 此遊戲應在學習了接力跑的技術之後進行；(2) 可以採用分組比賽的形式；(3) 根據遊戲者的實際情況來確定跑的距離和各標誌距離。

16 你追我趕

遊戲目的 發展快速跑能力和團結協作的精神。

遊戲準備 在場地上畫一邊長10公尺的正方形，每個角外畫一個直徑1公尺的圓圈。

遊戲方法 把遊戲者分成人數相等的甲、乙、丙、丁四個隊，各隊站在規定的邊線外。遊戲開始，各隊第一名站在本隊圓圈內；發令後，立即按逆時針方向奔跑，各自追拍前面的人，即甲追乙、乙追丙、丙追丁、丁追甲，直到有人被拍著或跑完規定時間為止，然後各隊第二人進入圓圈繼續比賽。如此依次進行，最後以拍著人多的隊為勝（圖2-16）。

遊戲規則 (1) 每個人都要通過角上的圓圈在邊線外跑動，否則算被後者拍著；(2) 只准拍，不准推、拉、絆。

教學建議 (1) 根據教學對象決定跑的時間；(2) 各隊可自行安排跑的順序、決走後不得再換人；(3) 此遊戲也可採用接力跑的形式進行。

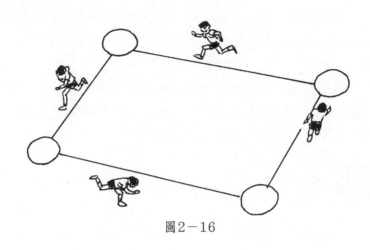

圖2－16

17 繞人追擊

遊戲目的 發展跑的速度，培養團結互助的精神。

遊戲準備 選擇一塊平坦場地。

遊戲方法 遊戲者手拉手圍成一個圓圈，面向圓心站好。組織者指定兩個遊戲者在圈外間隔2～3公尺站好，前面為逃者，後面為追者。發令後，逃者迅速從站立者手臂下逐個繞過，追者隨後追趕，在兩圈內追上為勝，迫不上則為逃者勝。隨後，組織者再指定兩人站在圈外做追、逃者，前兩人回到後兩人的位置上手拉手站好。同法繼續進行（圖2－17）。

遊戲規則 (1) 追者和逃者必須從站立者的臂下逐個繞過，違者判失敗；(2) 站立者不得隨意放下手臂或縮小圓圈。

二、田徑類遊戲

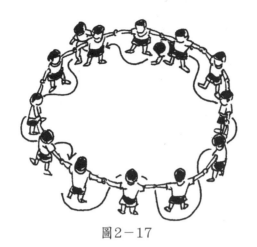

圖2-17

18 循環追拍

遊戲目的 發展靈敏素質，提高奔跑能力，培養機智靈敏的品質。

遊戲準備 在場地上畫一個直徑為 10 公尺的大圓圈。

遊戲方法 遊戲者成一列橫隊站好，報數後每人記住自己的號數。遊戲開始，大家分散在圓圈內，去追拍比自己小一號的隊員，1 號隊員去追拍最後一個號數的隊員，大家形成一個循環圈，互相追拍，每一人既要去追拍別人，也防止被別人追拍。被追拍著的隊員應自動退出圓圈。當自己追拍的人退出比賽後，應繼續追拍更小一號的隊員，直至剩下最後兩人時為優勝者。

遊戲規則 (1) 連拍 3 下為追拍成功，不得用力打和

169

推搡對方；(2) 必須按循環追拍的方法遊戲。

教學建議　(1) 可以採用單腳跳的形式進行追拍；(2) 以6～10人遊戲為宜，應記住每一個人的號數。

 圓圈追抓

遊戲目的　鍛鍊遊戲者快速反應能力和靈敏協調性，提高奔跑能力。

遊戲準備　在乎整場地上畫一個直徑5～10公尺的圓圈。

遊戲方法　甲乙兩名隊員沿著圓圈向同一方向慢跑，思想高度集中。當隊員聽到組織者發出「1」的口令，乙隊員立即向前奔跑，甲隊員在後追抓乙隊員；組織者發出「2」，甲隊員迅速轉身沿圓圈奔跑，乙隊員轉身追抓甲隊員；當組織者發出口令「3」，甲乙兩隊員變為沿圓圈慢跑，兩名隊員保持一定的距離以被抓到次數少者為勝（圖2—18）。

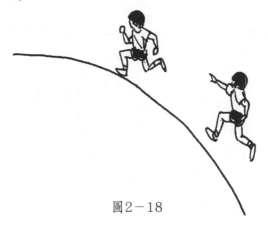

圖2－18

　　遊戲規則　(1) 必須在圓圈線上追抓，偏離圓圈1公尺即算被抓到一次；(2) 觸到身體任何部位即算抓到。

　　教學建議　(1) 做好準備活動；(2) 不要推或撞被抓隊員；(3) 組織者應站在圓圈中心位置，喊口令應響亮，短促有力，使遊戲者聽到；(4) 可根據實際情況確定圓圈的大小和同一圓圈上的組數。

報數追拍

　　遊戲目的　提高反應速度及奔跑能力。

　　遊戲準備　在場地上畫一個直徑為15公尺的圓圈。

　　遊戲方法　將遊戲者排成一列橫隊，1～4報數並記住各自的號數，然後每4人組成一組按順序站好，全體人員間隔相同距離站在畫好的圓圈上，面對逆時針方向。遊戲開始，組織者發出齊步走的口令，全體人員沿圓圈步行，在行進中組織者突喊「2號」，凡是「2號」者，聞聲立即出列在圈外沿逆時針方向向前跑，追拍前一「2號」，其餘的人聽口令後立即停步站立。按規定跑一圈後站回原處，在途中追拍成功者得1分，追拍者失1分，未被追拍也沒追拍別人的得0分，在一定時間和次數內，以得分多的組為勝（圖2-19）。

　　遊戲規則　(1) 追拍者必須按逆時針方向跑進；(2) 不得阻礙其他組隊員追拍。

　　教學建議　參加遊戲時，可以規定跑兩圈或兩圈以上進行追拍。

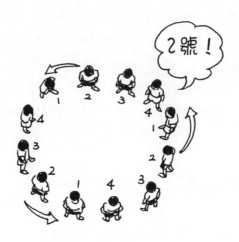

圖2-19

21 搶圈追拍

遊戲目的　發展速度和反應能力。

遊戲準備　在場地上畫一條起點線,起點線前2公尺畫一個10×25公尺的長方形,作追拍區。再在追拍區前3公尺處畫三個直徑為1公尺的圓圈。

遊戲方法　把遊戲者分成人數相等的四隊,分別排成一路縱隊。遊戲開始,各隊第一人站在起點線後預備,發令後,各隊第一人迅速向前跑去,搶佔圓圈,末搶到者為追者,退回追拍區,接著占圈的三人爭取通過追拍區返回隊伍。如果追者末拍到任何一人,那麼占圈者分別為本隊得1分,而追者倒扣1分;如三人中有人被拍到,則被追拍到者無分,追者拍著幾人得幾分,其餘人各得1分,其

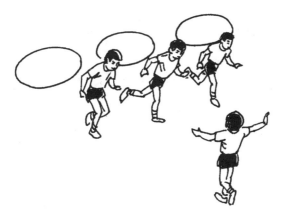

圖2-20

他人依次進行，以得分多的隊為勝（圖2-20）。

遊戲規則 (1) 追逃過程中不能越出追拍區；(2) 追者不得推打和絆摔對方。

教學建議 提示遊戲者衝過追拍區要機智、快速、果斷。

22 順線追拍

遊戲目的 發展速度和反應能力。

遊戲準備 在場地上畫8×8公尺的正方形若干個，並將每個正方形的各邊中點和頂點連起來。

遊戲方法 把遊戲者分成四人一組用一塊場地，遊戲者分別站在正方形的一個頂點上，其中三人為逃者。一人為追者。比賽口令發出後，追拍者可隨意沿任何一線追其他三人，而逃者也可以沿任何一線逃跑，但追者和逃者都

不可以從一線中途返回，要改變跑的方向時，必須在兩線交界處才能進行，追者在一條線上拍及到逃者身體得1分，逃者應退出場地；在規定時間內未被追拍著的逃者也得1分，到規定時間後交換角色繼續遊戲，直到四人均做一次追者後結束，以得分多者為勝（圖2-21）。

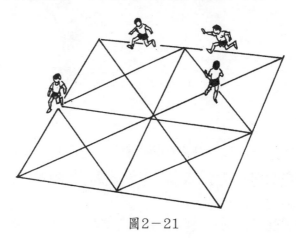

圖2-21

遊戲規則　(1) 聽口令開始比賽，否則無效；(2) 追者不得推打逃者。更不可用腳絆踢對方，違者取消遊戲資格；(3) 逃者離開線，判被拍及；(4) 兩名逃者跑對面時，判為被拍及。

教學建議　該遊戲運動量較大，可適當調整場地大小。

 行進間衝跑

遊戲目的　提高反應能力和快速起跑的能力。

遊戲準備 田徑場跑道。

遊戲方法 將遊戲者分成兩隊，各成一路縱隊沿田徑場跑道向前行進。鳴笛後，各隊排尾立即從縱隊的外側向排頭做衝刺跑，到達排頭位置換成走步前進，先到者得 1 分，然後組織者再鳴笛，遊戲同法繼續進行。全隊均做完一次後，以積分多者為勝。可做從縱隊內側跑、穿越縱隊曲線跑、後退跑、側身跑、先轉身 360° 後再向前衝刺跑等形式進行。

遊戲規則 (1) 每次都以鳴笛做起動信號；(2) 計分辦法還可以縱隊為單位，計單個練習或計多個練習的積分。

教學建議 可以用競走、跨步跳等方式進行遊戲。

 跑過獨木橋

遊戲目的 發展跑的速度和靈巧性，培養遊戲者的勇敢精神。

遊戲準備 畫兩條相距 10 公尺的平行線，一條為起跑線，一條為終點線。在起跑線和終點線之間，分別畫垂直於起點線兩個寬 30 公分的平行線，象徵兩座「獨木橋」。

遊戲方法 將遊戲者分成人數相等的兩隊，成縱隊站在起跑線後。各隊排頭對準獨木橋站立。聽到組織者發令後，排頭迅速跑過「獨木橋」，到終點後，同法返回，擊第二人的手掌。第二人按同樣方法進行，依次類推。未掉下「橋」順利返回的遊戲者得1分，掉下「橋」失1分，全部跑完一次後結束，以累積分多的隊為勝（圖2-

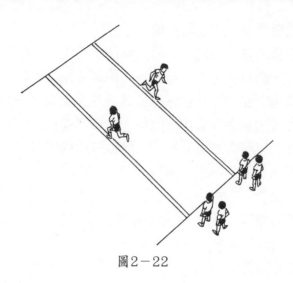

圖 2－22

22）。

遊戲規則 (1) 發令後或擊掌後再跑，但擊掌前不能踩線；(2) 過獨木橋時，踩線者即為掉下橋。

25 長江黃河

遊戲目的 發展反應速度，提高奔跑能力。

遊戲準備 畫三條間距 10 公尺的平行線，中間一條為中線。兩邊兩條為限制線。

遊戲方法 把遊戲者分成人數相等的兩隊，面對面站在中線的兩邊，一隊起名叫「長江」，另一隊叫「黃河」。各隊記住自己的隊名。當組織者發出「黃河」的口令時，「黃河」隊隊員馬上轉身往本方限制線方向跑，「長江」隊立刻追擊，如在限制線內追上一人得 1 分。

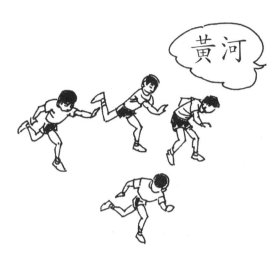

圖2－23

做若干次後，遊戲結束，以累積分多的隊為勝（圖2－23）。

遊戲規則　(1) 追趕時不得追出限制線；(2) 不得用力推拉對方。

教學建議　(1) 做此遊戲必須做好準備活動，要求注意力集中，遊戲者之間要間隔兩臂，兩人面對，相距兩步。或在場地中間畫兩條相距兩步的線，為兩隊的間距，

(2) 站立的預備姿勢可改為背相對站立、蹲立、坐等形式；或兩隊面對面從限制線齊步走向中線，當兩隊相距2公尺左右時，組織者發出口令。

(3) 為提高遊戲者興趣，每位遊戲者背後繫一根繩子作尾巴，改拍觸為抓尾巴。

26 向後跑比賽

遊戲目的 鍛鍊腿部不常用的肌肉，提高跑的協調性，培養團結合作的精神。

遊戲準備 在場地上畫兩條相距10公尺左右的平行線，一條作起點線，一條作折返線。

遊戲方法 遊戲者兩人一組手拉手面相對站在起跑線後，向後跑者貼進起點線。遊戲開始，一人後退跑。一人拉著向後跑的人的手向前跑，並且保護後退跑人的安全和調整方向，跑至折返線後，兩人交換角色，用同樣的方法跑回。以先跑回起點線的組為勝（圖2－24）。

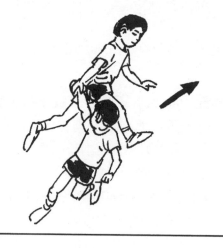

圖2－24

遊戲規則 (1) 後退跑者必須背朝前進的方向，身體轉動不得超過 45°；(2) 兩人始終互相拉手，鬆開手為失敗。

教學建議 (1) 後退跑時，注意抬大腿和提起腳跟；(2) 可以採用分組接力比賽的形式；(3) 可以採用其他跑的形式來比賽，如側身跑、後蹬跑、蹲踞走等。

27　雷厲風行

遊戲目的 發展奔跑能力和擲準能力，提高動作的節奏感。

遊戲準備 接力棒 3 根，木柱 4 根，空地一塊。在空地上畫一條直線作起點線，在起點線前 8 公尺處並排間隔 2 公尺立 4 根木柱；在線後 15 公尺處並排間隔 2 公尺畫 3 個直徑半公尺的圓圈，每個圓圈內放一根接力棒。

遊戲方法 將遊戲者等分成四隊，站於起點線後的兩側外。預備時，各隊排頭各對準一根木柱站到起點線上。遊戲組織者發令後，朝前跑出。繞過木柱返回，再跑到圓圈處搶到一根接力棒，來到起點線上投擊本隊木柱。擊倒者可為本隊奪得 2 分，未擊倒者可得 1 分，未搶得接力棒的人不得分，做完者把木柱和接力棒放好後站到排尾。依次進行，每人做一次，方法同前，最後以得分多的隊為優勝（圖2－25）。

遊戲規則 必須繞過木柱，如碰倒木柱必須由本人扶起，否則為違例。

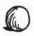

圖2－25

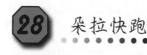
28　朵拉快跑

遊戲目的　發展奔跑能力，培養集體精神。

遊戲準備　實心球6個。畫兩條相距15～20公尺的平行線，一條為起跑線，一條為終點線，在終點線前並排畫兩個圓圈。

遊戲方法　把遊戲者分成人數相等的兩隊，成縱隊分別站在起跑線後，各排頭抱三個實心球做好準備。組織者發令後，排頭迅速跑到終點將球放進圓圈內，然後返回起跑線，擊第二人的手掌，第二人再跑到終點把實心球抱回，交給第三人，按同樣方法依次做下去，最後以速度快的隊為勝（圖2－26）。

遊戲規則　(1) 持球跑時，如實心球掉到地上，應拾

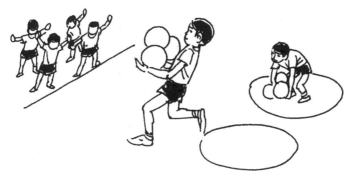

圖2－26

起再跑；(2) 接球人不准越線。

教學建議 可將實心球改用皮球。

 挑戰應戰

遊戲目的 提高反應能力和奔跑能力，培養頑強拼搏的精神。

遊戲準備 在場地上畫兩條相距15～20公尺的平行線，叫預備線。距兩邊預備線的內側2公尺處各畫一條平行線，叫安全線。

遊戲方法 將遊戲者分成人數相等的甲乙兩隊，成橫隊面相對站在預備線後。遊戲開始，先由甲隊按順序出1～2人到乙隊去挑戰，乙隊每人都要伸出一隻手來（掌心向上）準備應戰。甲隊挑戰者可以拍乙隊任何一個人的手，向其挑戰，然後迅速跑回，越過本隊安全線。乙隊應戰者應迅速追拍挑戰人，如在其跑過安全線之前拍

著，乙隊應戰者得1分，甲隊按順序每人做一次挑戰者之後，改由乙隊挑戰，甲隊應戰，全部結束後，以得分多的隊為勝（圖2—27）。

遊戲規則 (1) 應戰者在對方未拍手前不得踏過預備線；(2) 追拍時不得推人或拉人。

教學建議 (1) 可採用被追拍者退出遊戲的形式確定勝利；(2) 挑戰者可以改拍手挑戰為取物挑戰的形式以增加興趣。

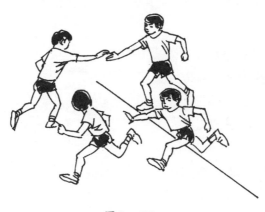

圖2－27

信鴿放飛

遊戲目的 發展快速奔跑能力，提高練習興趣。

遊戲準備 在場地上畫兩條相距 15 公尺的平行線，分別為起點和折返線，在折返線上並排插數面標誌旗，準備棉紙若干張，上面畫好信鴿。

　　遊戲方法　把遊戲者分成人數相等的數隊，面對本隊標誌旗，站在起點線後。遊戲開始，發令後，各隊排頭把紙信鴿貼於胸腹部，不用任何固定，鬆手快跑，繞過標誌旗再返回，先到起點且紙鴿未掉下者得1分，接著換人重新發令，依次進行，最後以得分多的隊為勝。

　　遊戲規則　如果途中紙鴿掉落，必須後退三步放好才能繼續前跑。

　　教學建議　此遊戲也可採用接力的形式進行。

 ## 跑壘記分

　　遊戲目的　發展速度和靈敏素質。

　　遊戲準備　在場地上畫一個邊長15～20公尺的正方形，在正方形的四角各畫一個直徑1.5公尺的圓圈作為壘。

　　遊戲方法　把遊戲者分成人數相等的四隊，每隊報數排定號次，成縱隊分別面對本壘站在對角線上，裁判發出「預備」口令時，各隊第一人站在本壘內，聽到「開始」後立即向同一方向跑，依次通過各壘再回到本壘，最先跑完四小壘的得4分，其餘依次計3、2、1分，同時到，可並列計分。各隊第一人跑完後第二人再跑，直到全隊跑完為止，最後以各隊得分多少確定名次（圖2－28）。

　　遊戲規則　跑時必須依次通過各壘，漏踏壘的不計分。

　　教學建議　本遊戲還可採用接力方法進行，超人時必須從外側跑過去，不得妨礙他人。

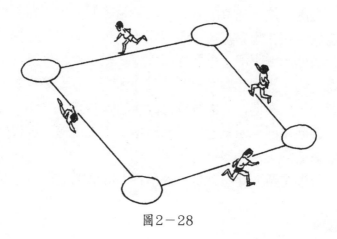

圖2-28

 32 高高拋快快跑

遊戲目的 發展靈敏素質，提高奔跑能力。

遊戲準備 排球1個，場地如圖2-29所示。

遊戲方法 把遊戲者分成人數相等的甲乙兩隊，甲隊推選一人持球站在小圓圈（直徑1公尺）內為拋球者，乙隊推選一人站在大圓圈（直徑7公尺）附近為接球者。遊戲開始，拋球者將球儘量高地向上拋起，並必須使球落在大圓圈內。當拋球者拋球時，站在起跑線上的甲隊全部隊員急速跑到終點線並折回跑到原處。同時，站在圈外的乙隊接球者進入圈內接球，接球後立即將球傳給本隊離自己最近的一名隊員。該隊員接球後立即運球進入小圓圈，然後用球投擊還沒來得及跑回安全區的任何一名甲隊隊員，擲中一人即得1分。之後雙方交換，遊戲重新開始。

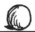

接球區

拋球區

圖2－29

遊戲規則 (1) 乙隊隊員若不能擲中甲隊隊員，則甲隊仍做跑者，但乙隊需換一名接球者；(2) 拋球人若將球拋出大圓圈外，對方即可得1分；(3) 乙隊運球到小圓圈後。甲隊沒有人跑回安全區可得2分；如果還沒有人跑回平安全區又得1分，若能擲中甲隊隊員可再得1分。若乙隊運球到小圓圈前，甲隊已全部跑回安全區，甲隊得2分；若甲隊在安全區前未被擊中，則得1分；(4) 只能投擊對方腹部以下部位，違者算失誤。

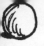

（二）跳躍類遊戲

33 爭上游

遊戲目的 發展靈敏素質和腿部力量，提高單足跳能力和踢準能力。

遊戲準備 場地上畫半徑6公尺、5公尺、1.5公尺、1.2公尺、0.9公尺、0.6公尺、0.3公尺的同心圓7個，5個小圓從內向外分別標上10、8、6、4、2的得分號碼。6公尺圓與5公尺圓之間畫一個直徑1公尺的小圓為起跳圈，圓心放一塊小瓦片。

遊戲方法 遊戲者兩人一組站在圓外。遊戲開始第一人進入起跳圈，單腳站立。組織者發令後，踢小瓦片逆時針方向沿6公尺～5公尺圓之間的空隙踢進。返回起跳圈後，瞄準中心，將小瓦片踢出，以小瓦片的落點計分，小瓦片落在標有數字的圓內則得幾分，壓線，以低分計。然後換第二人跳，先得100分者獲勝（圖2－30）。

遊戲規則 如將小瓦片踢出軌道，則換另一遊戲者踢。跳踢時不得雙腳落地，但可跳起換另一隻腳。

教學建議 (1) 可分隊進行比賽，累計個人得分，得分多的隊為勝；(2) 可改用雙腳夾瓦片跳擲的方法進行遊

 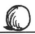

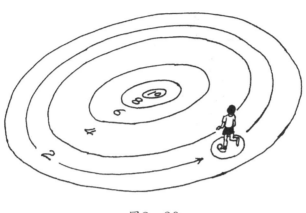

圖 2－30

戲。

 跳書包

遊戲目的　發展彈跳能力。

遊戲準備　畫兩條相距 10 公尺的平行線，一條為起跳線，一條為終點線，在起跳線前每隔 1 公尺放一個書包，共放兩排。

遊戲方法　將遊戲者分成人數相等的兩隊，成縱隊分別站在起跳線後。遊戲開始，各隊第一人聽到口令後，迅速單腳跳越書包，先到終點者得 1 分，跳完後在終點線後站好。第二人在第一人到達終點前做好準備，聽到口令後，開始起動，依次類推。最後以積分多的隊為勝（圖 2－31）。

遊戲規則　(1) 遊戲時。不得中途任意換腳，否則判

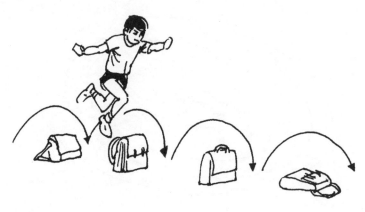

圖2-31

失敗，退回重跳；(2) 遊戲者如兩腳落地也判失敗。

教學建議 (1) 擺故書包的距離應根據遊戲者的身體素質情況而定，書包可用其他東西代替；(2) 也可用雙腳跳等形式。

35 前仆後繼

遊戲目的 發展跳躍能力和腿部力量，培養機智靈敏的品質。

遊戲準備 在場地上畫一條螺旋式跑道，裏外各畫一條起跳線。

遊戲方法 將遊戲者分成人數相等的兩隊，分別站在內外起跳線後。遊戲開始，兩隊的第一人沿著跑道雙腳向前跳躍，當兩人相逢時猜拳定勝負，勝者繼續前進，敗者退出跑道，敗組的第二人立即起動向前跳躍，與勝者相逢

<p align="center">圖2－32</p>

後再猜拳，依次類推，以先到達對方起跳線的組為勝（圖
2－32）。

遊戲規則 (1) 必須用雙腳跳的方法前跳，否則為犯
規；(2) 敗者應立即退出跑道，不得阻擋對方；(3) 猜拳結
束，敗方退出跑道後，勝方和敗方下一個人才能起動。

教學建議 (1) 可以採用競走、單腳跳等形式進行遊
戲；(2) 也可使用直跑道、圓跑道等。

36 小腿勾棒跳

遊戲目的 提高身體的協調性，發展下肢力量，培養
相互配合的能力。

遊戲準備 1.0～1.5公尺長的木棒若干根。畫兩條相
距15公尺的平行線分別作為起點線和終點線。

遊戲方法 遊戲者兩人一組，平行站在起點線後。遊

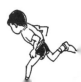

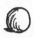
戲開始，每組兩人均以同側腿支撐，另一側大腿後伸，小腿向後上勾起（踝關節高於膝關節），身體稍前傾維持平衡。把一根木棒放在兩人勾起的膝關節上。發令後，各組兩人按照同一節奏向前跳進，先到終點者為勝（圖2－33）。

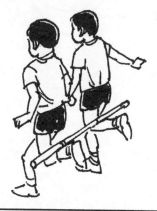

圖2－33

遊戲規則　(1) 跳進過程中，木棒不得掉下，否則必須撿起重來；(2) 跳進中，不得用手觸及木棒。

教學建議　(1) 跳動中，力度和幅度不能太大，否則木棒易落下。每跳跳出的遠度在平時遠度的⅓左右較為適宜；(2) 勾起的腿不能前擺，否則木棒會被支撐腿碰撞下來；(3) 應由身高相當、素質接近的同學配對；(4) 此練習與單腳跳動作相比有些變形，故不宜作為單腳跳練習，只做遊戲；(5) 此遊戲可以組與組之間的接力形式出現，也可以兩人一組比快形式出現；(6) 練習中要注意安排兩腿交替勾棒。

37 火車賽跑

遊戲目的 發展腿部力量，培養團結合作的精神，提高身體協調一致的能力。

遊戲準備 在場地上畫兩條相距 15～20 公尺的平行線，一條為起點線，另一條為終點線。

遊戲方法 將遊戲者分成人數相等的若干組（每組約5～7人），各組成縱隊分別站在起點線後，每組排頭扮火車頭雙腳支撐，後面的人都向前舉起右腿，前面的人用右手握住後面人舉起的踝關節部位，左手搭在前面人肩上。遊戲開始，組織者發令後，各組在「火車頭」（走）的帶領下，有節奏地一起向前跳動，最後以「火車頭」先到達終點線的組為勝（圖2－34）。

遊戲規則 (1) 火車起動後，如有「脫勾」，「翻車」時，必須在原地「修復」（連接好）後，方能繼續前進；(2)「火車」行進時，不得互相干擾。

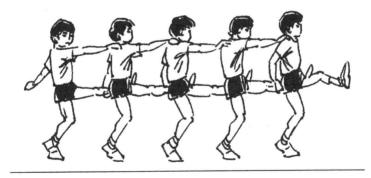

圖2－34

教學建議 (1) 可根據遊戲者的實際情況，適當調整火車行進的距離；(2) 此遊戲可連續做兩次，要求交換腿進行，或將終點線改為折返線，折返時要求換腿。

38 踏石過河

遊戲目的 發展彈跳力及判斷能力，培養勇敢頑強的精神。

遊戲準備 在場地上畫兩條相距 10～15 公尺的平行線，兩線間為河道，兩線外為河岸，在河道內畫大小不同、距離不等的圓圈兩組作為石塊（兩組圓圈的大小、位置要相等）。

遊戲方法 將遊戲者分成人數相等的兩隊，各隊再分成甲乙兩組，分別成縱隊面對面站在線上外河岸上。遊戲開始，組織者發令後，各隊甲組第一人從河岸出發開始跨跳，依次踩過每一塊石頭到達對岸，拍乙組第一人的手後站到乙組隊尾。

乙組第一人同法踩石跨跳過河，如此依次類推，最後以先渡完河的隊為勝（圖2－35）。

遊戲規則 (1) 發令後或被拍手後方可跨跳；(2) 跨跳時腳只能踩「石頭」，踩著圈外的地面為落水，應退回重跳。

教學建議 (1) 圓圈的佈置可根據遊戲者的情況而定；(2) 也可用單腳跳、雙腳跳、跨跳結合等形式進行遊戲。

圖2－35

39 寫正字

遊戲目的 發展彈跳力和集體配合的精神。

遊戲準備 黑板若干塊，粉筆若干支。在空地上畫一直線作起跳線，將黑板並排放在線上前15公尺處。

遊戲方法 把遊戲者分成人數相等的若干組，每組五人，成一路縱隊立於起跳線後。組織者發令後，各組第一個人用雙足跳到黑板前，用粉筆寫「正」字的第一筆，然後跳回拍第二人的手，第二人立即用雙足跳前進，在黑板上寫「正」字的第二筆，然後跳回拍第三人的手。以此方法，直到把「正」字寫完，先寫完的組為勝（圖2－36）。

遊戲規則 (1) 必須用雙足跳的方法跳到黑板前寫一

圖2－36

筆後跳回；(2) 必須在發令後或拍手後方可越過起跳線；
(3) 每人只能寫一筆。

　　教學建議　(1) 可依據各小組的人數寫其他的字（如
每組七個人，可寫「妙」字）或畫畫、造句等；(2) 也可
用單足跳等形式進行遊戲。

40　立定跳遠接力

　　遊戲目的　發展腿部力量，提高跳躍能力。

　　遊戲準備　在場地上畫一條起跳線。

　　遊戲方法　將遊戲者分成人數相等的若干組，各成一
路縱隊站在起跳線後。遊戲開始，各組的排頭聽發令後。
按立定跳遠的要求向前跳一次，第一人跳過後站到隊尾，
第二人從第一人的落點處向前跳，依次進行。每人均跳一

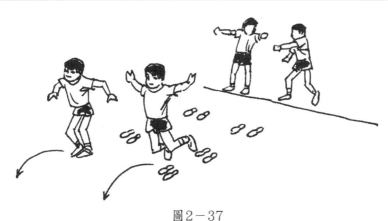

圖2－37

次後結束。最後以跳得遠的隊為勝（圖2－37）。

遊戲規則　(1) 不得踏起跳線起跳；(2) 必須按立定跳遠的動作要領跳；(3) 前一人落地最近點為後一人的起跳點。

教學建議　可以採用每人連續跳幾次或立定三級跳遠等方法進行接力比賽。

 穿梭立定跳遠

遊戲目的　提高跳躍能力，發展靈敏素質和腿部力量。

遊戲準備　場地一塊，場中間畫一條橫線。

遊戲方法　將遊戲者分成人數相等的甲乙兩隊。面相對站成兩列橫隊。遊戲開始時，甲隊一隊員先站在橫線處做立定跳遠，然後由乙隊－隊員在中隊員落地最近點做立定跳遠（面向甲隊員起跳點），如超過甲起點（即橫線），乙隊得1分。如沒跳過橫線，甲隊得1分，然後各

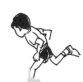

隊第二名隊員同法比賽，依此類推，最後以得分多的隊為勝（圖2－38）。

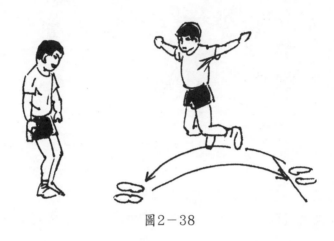

圖2－38

遊戲規則　落地點應以身體落地的最近點為準。

教學建議　也可用不計分的方法進行比賽，即從乙隊第一人以後甲乙兩隊所有隊員均以對方的落點為起點向對方方向跳，以乙隊最後一人的落點與橫線的位置關係判定勝負。

42　負重蛙跳接力

遊戲目的　發展腿部力量，提高跳躍能力。

遊戲準備　兩副輕槓鈴（或兩個小沙包、兩件砂衣）。在空地上畫兩條相距10公尺的平行線，分別作為起點線和折返線。

遊戲方法　將遊戲者分成人數相等的兩組，成縱隊站

在橫線後，各組第一人肩負重物全蹲。組織者發出口令後，第一人用多級蛙跳前進，到達折返線後，轉身跑回，將器材交到本組下一人，遊戲繼續進行，直到全組完成，先完成的組為勝。

遊戲規則 (1) 不發令，不得開始起跳；(2) 要全蹲，雙腳同時起跳和落地，不合要求者可提醒一次，若不改正判犯規，返回重做。

教學建議 (1) 可採用迎面接力法進行；(2) 可改為不負重的蛙跳接力、單足跳接力、跨步跳接力等。

遊戲目的 發展下肢力量，提高身體的協調能力。

遊戲準備 在平坦空地上畫兩條相距8～10公尺的平行線。一條為起點線，一條為終點線，在終點線上等距插四面小旗。

遊戲方法 把遊戲者分成人數相等的四隊，成縱隊站在起點線後，各隊每兩人為一組，各隊第一組遊戲者，背對背相互挽臂一前一後蹲在起點線後，做好準備。組織者發令後，第一組遊戲者迅速向終點蹲著蹦跳，跳過終點繞過小旗二人交換先後返回，第一組跳回起點線後，第二組遊戲者起動，按同樣方法進行遊戲，依次類推，先做完的隊為勝（圖2-39）。

遊戲規則 (1) 每組在蹲跳的過程中，挽臂不能分開，如分開必須原地挽好後再跳；(2) 第一組遊戲者返回跳過起點線後，第二組遊戲者才能起動，否則判本隊失敗。

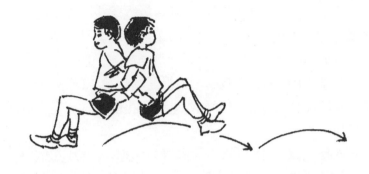

圖2-39

教學建議 可採用橫跳、面對面跳等形式進行。

44 伸腿觸物

遊戲目的 發展彈跳力，提高跳遠落地前伸技術。

遊戲準備 在沙坑外半公尺處畫一條起跳線，沙坑裏適當位置並排放幾個沙袋。

遊戲方法 把遊戲者分成人數相等的兩隊，各成一路縱隊站在起跳線後。

遊戲開始，各隊第一人在起跳線後做立定跳遠，落地時兩腳儘量前伸，使兩腳去接觸沙袋，觸者得1分，最後以得分多的隊為勝（圖2-40）。

遊戲規則 須伸腿觸物，上體不得後倒。

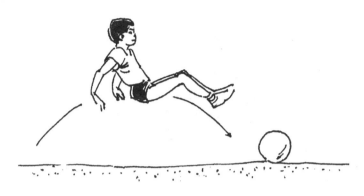

圖2－40

空中接球

遊戲目的　發展跳遠踏跳能力、協調性和彈跳力。

遊戲準備　一個可供兩組進行跳遠用的大沙坑，佈置好起跳板，在沙坑另一端2公尺外畫一條拋球線，指定兩拋球隊員，各持排球一個。

遊戲方法　把遊戲者分成人數相等的兩隊，率先各自選定起跑點，並標好標誌，然後各成一路縱隊排在助跑道兩邊。遊戲開始，各隊第一人自起跑標誌加速助跑踏跳成騰空步，在空中接住迎面拋來的球，落地後再將球傳給拋球者，其他隊員照此依次進行。如能在空中接住球者得1分，最後以全隊累計總分多的隊為勝（圖2－41）。

遊戲規則　落地時和落地後接住球者及未接住球者均不給分。

教學建議　(1) 在踏跳同時拋球者應立即將球向預定

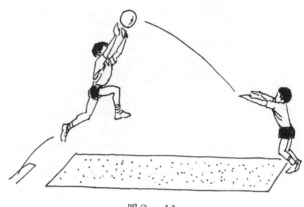

圖2－41

點拋出，使隊員能在最高點將球接住；(2) 也可用起跳後
以頭觸固定懸吊的球的方法進行遊戲。

 跳遠比賽

遊戲目的　發展腿部力量，提高跳躍能力。

遊戲準備　在場地上畫兩條相距 8～10 公尺的平行
線，一條為起跑線，一條為起跳線，起跳線前 2 公尺處間
隔一定的距離，並排畫四個長 3 公尺的落地區域，區域劃
分為「近」、「中」、「遠」三格，每格為 1 公尺。

遊戲方法　將遊戲者分成人數相等的四隊，面對落地
區，成縱隊站在起跑線後。組織者發令後，各排頭從起跑
線快速助跑，至起跳線起跳，按落地的位置計成績，落
在「近」處得 1 分，「中」處得 2 分，「遠」處得 3 分，
依次類推，各隊跳完一輪後，以積分多的隊為勝（圖2－

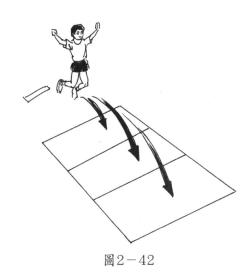

圖2－42

42）。

遊戲規則　起跳時，腳踩起跳線不得分；落地時腳踩落地區域內的線以低分記。

教學建議　做此遊戲應注意安全。起跳線離落地區的距離或三區之間的距離，應根據遊戲者的素質情況而定。

 縱跳摸高

遊戲目的　發展腿部力量，提高跳躍能力。

遊戲準備　靠牆的平地，在牆上標出高度，根據高度標出得分號碼，高度越高得分越多。

遊戲方法　將遊戲者分成人數相等的2～4隊，每隊依次縱跳摸高（原地雙腳起跳），跳至最高點，手指觸摸牆上的標號，摸到幾號就得幾分，最後，全隊隊員得分累

加,以得分多的隊為勝。

遊戲規則 (1) 必須原地雙腳起跳,不得單腳起跳,不得助跑起跳;(2) 以手指尖觸摸最高點的標號為本人得分。

教學建議 (1) 可以用手粘彩色粉筆粉摸高,以留下的痕跡確定得分;(2) 分組時,應考慮每隊隊員的平均身高大致相等。

遊戲目的 發展靈敏素質和腿部力量,培養勇敢果斷的品質。

遊戲準備 踏跳板2塊,不同高度的跳箱6架。在場地上畫一條直線作為起跳線,線前依次並排放置2塊踏跳板、2架一節跳箱、2架二節跳箱和2架三節跳箱。

遊戲方法 將遊戲者分成人數相等的兩隊,分別成一路縱隊面向跳箱站立。組織者發令後,各隊列隊依次雙腳跳在踏跳板上、跳箱上,最後向前跳在地上,然後左隊從左側、右隊從右側跑回起跳線,以全部跑回起跳線最快的隊為勝(圖2-43)。

遊戲規則 (1) 發令後才能開始跳躍;(2) 遊戲者必須用雙腳同時向前跳,必須依次跳在各個跳箱上,不准漏跳,否則重跳。

教學建議 (1) 跳箱的高低和放置距離要根據遊戲者的能力設置;(2) 提醒遊戲者注意安全,最後的落地處可放一塊海綿墊子;(3) 可以全隊最先全部站到最高一架跳

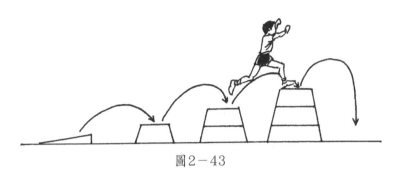

圖2-43

箱上為勝。

 49 連續跳橫繩

遊戲目的　發展靈敏素質，提高下肢力量和連續跳躍能力及身體的協調性。

遊戲準備　畫一條起跳線，線前每隔1.5公尺拉一道橡皮筋，其高度依次為30、40、50、60、70公分。

遊戲方法　把遊戲者分成人數相等的2～4個縱隊。組織者發令後，各隊排頭按規定的方法依次連續跳過每條橡皮筋，全部跳過者得5分，每觸及橡皮筋一次扣1分。當排頭跳過第三條橡皮筋時，第二人開始起動，如此依次進行，最後以累計得分多的隊為勝（圖2-44）。

遊戲規則　(1) 必須按規定的方法跳越；(2) 不得觸及橡皮筋和支架。

教學建議　也可採用接力的辦法進行，先跳完的隊為勝。

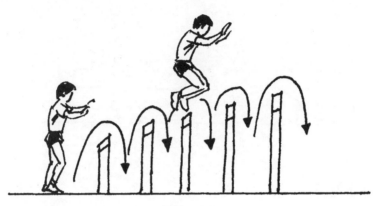

圖2－44

跳四方橡皮筋

遊戲目的 提高彈跳力，發展腿部力量。

遊戲準備 在平坦空地上成正方形豎立四根木柱，柱間拉適當高度的橡皮筋四根。

遊戲方法 將遊戲者分成人數相等的兩隊。各成縱隊對角排列在一根木柱邊。比賽開始，發令後，各組第一人開始沿著四邊的橡皮筋（單、雙腳）從外向內跳，然後由內向外跳出，每人跳過四邊後，回本隊拍第二人的手，第二人也接上述方法繼續進行，各組全部完成後，以速度快的隊為勝（圖2－45）。

遊戲規則 (1) 跳越橡皮筋時，腳不准碰到橡皮筋，如碰到則應從頭做起；(2) 跳越前可稍加助跑；(3) 可以超越對方，超越時不得相互影響。

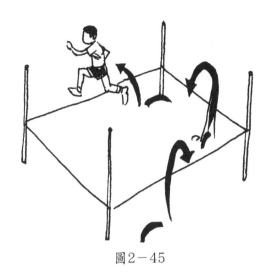

圖2-45

教學建議　(1) 橡皮筋高度可以調整，但四邊高度必須均等；(2) 做練習時，可先用單腳跳，待熟練後再用雙腳跳。

 51 左右跳障礙
· · · · · · · · · · ·

遊戲目的　發展靈敏素質，提高跳躍能力和身體的協調性，培養勇敢精神。

遊戲準備　標槍20支，接力棒兩根，橡皮筋兩根。在場地上畫兩條相距13.5公尺的平行線，分別作為起點線和終點線；在兩線間每隔1.5公尺插一支標槍，共兩排，每排均用一根橡皮筋連接，橡皮筋距地面高約70公分。

遊戲方法　將遊戲者分成人數相等的兩組，各組成一路縱隊面對一排標槍站在起點線後，排頭手持接力棒準

備。組織者發令後,排頭持接力棒在每個標槍空隙間左右穿梭跳過橡皮筋,跳到盡頭,繞過最後一支標槍後,持接力棒迅速跑回本隊,將接力棒傳給第二人,依次進行,以最後一人先返回起點線的組為勝(圖2-46)。

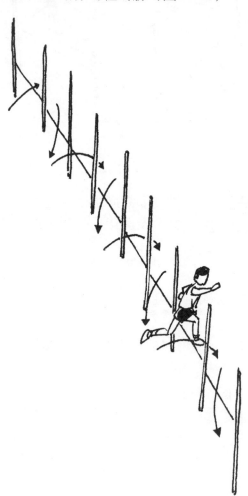

圖2-46

遊戲規則 (1) 穿梭跳進時，不得漏做，否則退回補跳；(2) 傳接棒失誤，由傳棒人拾起再傳；接棒人必須在起點線後接棒；(3) 跳進時，不得觸及繩子，否則退回補跳該次動作。

教學建議 此遊戲可根據年齡調節繩子的高度，也可以採用其他跳躍方式進行。

52 跳棒接力賽

遊戲目的 集中注意力，發展彈跳力，鍛鍊快速反應和協調、敏捷等素質。

遊戲準備 在空地上畫一條起跑線，離起跑線前 10 公尺處並排擺放兩個標誌物。體操棒兩根。

遊戲方法 將遊戲者分成人數相等的兩隊，各成一路縱隊正對本隊標誌物，站在起跑線後，各隊排頭持體操棒。遊戲開始，組織者發出信號後，排頭持棒前跑，繞過標誌物跑回本隊，將棒的另一端遞給第二個人，然後兩人各握住棒的一端，將棒放低，沿著本隊隊員的腳下橫掃而過。大家都跳過木棒後，第一人留在本隊的隊尾，而第二人拿著棒向前跑，繞過標誌物。再跑回本隊，將棒的另一端遞給站在最前面的人，並按照上面的方法，將棒從本隊隊員的腳下橫掃而過，然後自己排在隊尾，依次進行下去。當最後一名隊員和原排頭隊員持棒橫掃本隊隊員腳下後，將棒交與排頭，排頭則將棒上舉為結束。以先完成的隊為勝（圖2－47）。

遊戲規則 (1) 棒在腳下橫掃過時，握棒人不得脫手；

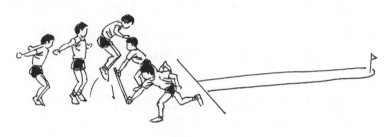

圖2－47

(2) 站在隊伍最前面的人，必須位於起跑線後面，不得越線；(3) 繞過標誌物後，才能跑回。

　　教學建議　(1) 遊戲開始前，應規定帶棒回來時的路線和接棒人所站的位置；(2) 棒橫過腳下時，不應太高，以防隊員碰棒摔倒；(3) 前後隊員之間的距離不應小於一步，這樣便於隊員們看見木棒，作好起跳準備；(4) 也可用短繩代替木棒。

　複式接力

　　遊戲目的　提高走、跑、跳能力，發展身體素質。
　　遊戲準備　在平坦場地上畫兩條相距15～20公尺的平行線，分別作為起點線和折返線，在折返線上間隔適當距離設兩根標誌杆。皮球兩個。
　　遊戲方法　將遊戲者分成人數相等的兩隊，每隊又以四人一組分為若干組。準備時，各比賽隊依組數排成一路縱隊面對本隊標誌杆站於起點線後，各隊第一組第四人持一個球。發令後，各隊第一組的第一人用普通跑步法跑至

折返線，繞過標誌杆後，跑回起點線拍第二人的手掌，第二人用競走法，第三人用單足跳，第四人用持球蛙跳法進行，繞過標誌杆後，均跑步返回。第四人蛙跳做完。以球觸第二組的第一人後，將球交給該組的第四人，依法繼續下去。至最末一組第四人回到起點線為止，最快的隊為勝隊。

遊戲規則　(1) 前進的方式須按規定的次序，不得混亂；(2) 持球蛙跳方法：雙手持球下蹲，兩臂前伸，身體儘量前傾，先用球觸地撐著，跟著兩足並躍前進，如此連續動作，如蛙跳狀。

教學建議　(1) 走、跑、跳等形式，最好安排每人均做一次；(2) 也可用其他形式代替走、跑、跳。

 54　跑跳綜合接力

遊戲目的　提高腿部力量和速度以及身體的協調性。

遊戲準備　空場地一塊，畫出起點線和終點線。

遊戲方法　將遊戲者分成人數相等的若干組，縱隊面對終點線站在起跑線上。遊戲可以組或以人為單位，完成下列練習：①跑、②並腳前跳、③並腳後退跳、④蹲跳、⑤下蹲走、⑥單腳跳、⑦側身交叉步跑、⑧背人跑等，先完成的組為勝。

遊戲規則　(1) 按練習的順序做，不准顛倒；(2) 不合規定者應重做。

教學建議　事先應根據對象來挑選並組織好遊戲內容和順序，做好示範，講清方法和要求。

（三）投擲類遊戲

55 擲遠比賽

遊戲目的　發展投擲力量。

遊戲準備　實心球、手球或棒、壘球均可。

遊戲方法　每人按指定投擲方向、規定的投擲方法進行擲遠（如規定原地擲、原地正面或側面推、墊步擲、跳起擲，或強手擲、弱手擲等），投擲最遠者為勝。

遊戲規則　按規定方法進行，違者為失敗。

教學建議　根據目的和要求，可用不同的投擲方法或使用不同重量或大小的球進行遊戲。

56 拋實心球比賽

遊戲目的　發展力量素質，提高全身協調用力的能力。

遊戲準備　場地上畫一條投擲線，線前8～12公尺（視遊戲者水準而定）處畫一條得分線。實心球若干。

遊戲方法　分成人數相等的兩組，一組遊戲者每人間隔2公尺站在投擲線後，每人一個實心球，另一組分散站

在得分線前，準備撿球。遊戲開始，持球一組雙手持球，面向投擲方向，做一兩次預擺，然後下蹲，接著兩腿用力蹬地，兩臂前上擺，迅速將球向前拋出，球過得分線者得1分，不過線者不得分。兩組交換，以累計得分多的組為勝（圖2－48）。

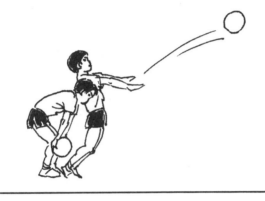

圖2－48

遊戲規則 (1) 拋球時兩腳不得踩線或越線；(2) 須用規定的前拋姿勢拋球；(3) 球落到線上即可得分。

教學建議 (1) 注意安全，球少時可依次拋球；(2) 可畫兩條得分線，標明不同的分值；(3) 可用其他的拋球方式進行，如向後拋球、肩上推球等。

擲回去

遊戲目的 提高投擲力量和軀幹伸肌力量。
遊戲準備 在場地上畫一條起擲線。體操棒或小竹竿

兩根，1～2 公斤的實心球一個。

遊戲方法　把遊戲者分成相等的甲乙兩隊，各成一列橫隊排在比賽場地外面。遊戲開始，中隊第一人兩手持實心球放於頭後用上一或兩步蹬地、挺胸、收腹和揮臂的動作在起擲線後將球向前擲出，球落點處將乙隊體操棒橫放在地上作標誌。乙隊第一人在體操棒後將球用同樣方法擲回去，球落點處將中隊體操棒橫放在地上作標誌，然後依次用同樣的方法進行。全體進行完畢，最後一人的落點越過對方起擲線的隊勝（圖2－49）。

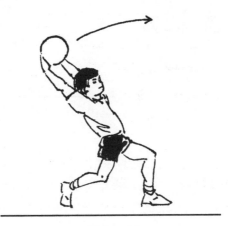

圖2－49

遊戲規則　(1) 投擲時如腳踏線或越過投擲線（或體操棒），對方體操棒應故在球的落點退回 50 公分處；(2) 須用規定方法擲球。

教學建議　(1) 上步時要注意做好「滿弓」姿勢，在用力向前收腹揮臂的同時蹬地，蹬腿應迅速有力，要注意

出手角度，上步距離要判斷好，以免犯規；(2) 也可用其他投擲方式進行遊戲。

58　推雙懸球

遊戲目的　由推雙懸球，提高推鉛球出手角度和最後用力技術。

遊戲準備　把兩個1公斤重的實心球懸掛起來，兩球相距約1公尺，高度與遊戲者的肩部齊平。

遊戲方法　遊戲者站在兩球之間一側，用原地推鉛球的方法，分別依次將球快速用力向前推出，當球擺回時，再一一把球推出，每推一個球得1分。如出現兩球互撞、漏推或動作嚴重變形，即換下一人。可個人或成隊進行比賽，以得分多者為勝（圖2－50）。

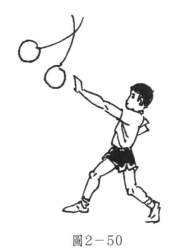

圖2－50

遊戲規則 (1) 每次遊戲只准用同一手用規定方法來推；(2) 如兩球互撞、漏推或動作嚴重變形，即為失誤，換下一人。

教學建議 (1) 推球時身體一定要正對或側對推球方向；(2) 球擺回時要注意緩衝，以免造成損傷。

 59 推球過線比賽

遊戲目的 培養推鉛球蹬地和伸展軀幹的能力及提高出手角度。

遊戲準備 鉛球若干個，在離地面2.5～3公尺處的空中拉一條繩，在距其投影線後2公尺和4公尺處各畫一條直線，分別作為起擲線和預備線；在投影線前4公尺處，也畫一條直線，作為限制線。

遊戲方法 將遊戲者分成人數相等的若干組，第一組成一列橫隊間隔適當距離站在起擲線後做好準備，其餘各組均成一列橫隊站在預備線後。遊戲開始，第一組遊戲者單手持球於肩上，在統一號令下，用原地側向推鉛球的方法將鉛球推出，球要越過架設在空中的繩，並超越限制線。各組推完數次後，以哪組推過線並超越限制線的人數多為勝（圖2-51）。

遊戲規則 (1) 必須單手持球由肩上推出；(2) 如果鉛球未越過繩或未超過限制線為失敗；(3) 要在統一號令下推球、拾球。

教學建議 繩架設的高度及遊戲者離線的距離，要根據對象的水準而定，要特別注意安全。

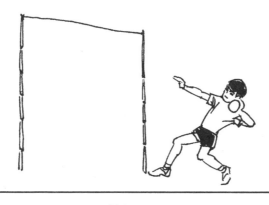

圖2－51

 打　靶

遊戲目的　發展上肢力量和視覺判斷能力，提高擲準能力。

遊戲準備　在場地上畫一條投擲線，距線前8公尺的地方並排放三個手榴彈，間隔2公尺。沙包若干個。

遊戲方法　把遊戲者分成人數相等的三個隊，面對手榴彈成縱隊站在投擲線後，手拿小沙包。遊戲開始，各隊第一人用沙包投擲自己前面的手榴彈，擊倒者得1分，把手彈榴豎起；第二人接著投，如此依次進行，直至每人均投三次後結束，最後以得分多的隊為勝（圖2－52）。

遊戲規則　(1) 要聽口令進行投擊和撿包；(2) 擊倒別人的手榴彈計別人得分。

教學建議　(1) 遊戲者腰臂要充分活動開；(2) 可安排專人撿包和豎立手榴彈。

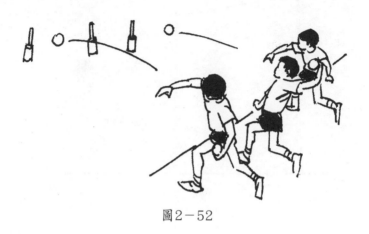

圖2－52

擊球進圈

遊戲目的　發展力量素質，提高擲準能力。

遊戲準備　在平坦場地上畫三個半徑分別為2公尺，4公尺和8公尺的同心圓，在半徑4公尺的圓上等距畫四個半徑 20公分的小圓，四個小圓內分別放一個實心球，另備四個實心球。

遊戲方法　將遊戲者分成人數相等的四組，分別面對各自的小圓成一路縱隊站在8公尺圓外，每組排頭持一實心球。遊戲開始，各組排頭持實心球向小圓內的實心球投擊，使其滾向半徑2公尺的圓圈內，使之滾入圈內可得1分。排頭投擊後，迅速撿回球，並將一球放在本組小圓內，另一球交給排二，如此依次進行，最後以得分最多的組為勝（圖2－53）。

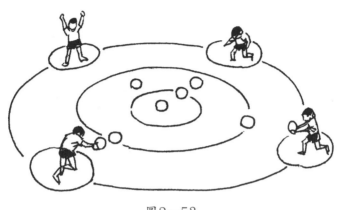

圖2-53

遊戲規則　(1) 實心球整體進圈方為有效；(2) 投擊時不得越過8公尺圓圈線。

 投彈打靶

遊戲目的　發展上肢力量，提高投擲能力。

遊戲準備　在空地上畫一條直線為投擲線，自投擲線向前15公尺起，每5公尺畫一橫線為一個區，共畫五個區，由近而遠，分別標明2、4、6、8、10的得分號碼，手榴彈10枚。

遊戲方法　把遊戲者分成人數相等的甲乙兩隊，排列在助跑道的兩邊，各隊前五人手持手榴彈做好準備，兩隊各派一人站在落彈區外作記錄員。遊戲開始，甲隊前五人按順序依次助跑向前投擲，每彈落地後記錄員即大聲報告落彈區的得分，五人均投完後統一拾彈，並跑步歸隊，將

手榴彈交給本隊下五位隊員後，排至隊尾。當甲隊隊員拾彈離區後，乙隊前五人即助跑向前投彈，方法同前。各隊交叉依次進行，每人均投一次後計算累積分，以積分多的隊為勝（圖2－54）。

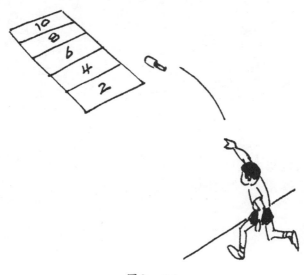

圖2－54

遊戲規則 (1) 須用助跑投擲，其他同手榴彈投擲規則；(2) 投出最遠區而有效者得20分。

教學建議 (1) 應要求遊戲者用完整的投彈技術進行遊戲；(2) 拾彈者未離區時，組織者應站在投擲線上禁止投擲，等安全後離線指揮投彈；(3) 可限制投彈區的寬度，彈落點偏離了投彈區不得分，或在每區中心設一標誌，擊中標誌者加倍得分；(4) 也可用推鉛球、擲鐵餅、擲標槍等形式進行遊戲。

 繩球中靶

遊戲目的 提高投擲的準確性和上肢力量。

遊戲準備 在牆上畫三個同心圓，圓圈內分別寫上 5、3、1 三個數字，圓圈越小，數字越大。距牆 3～5 公尺處畫一投擲線。繩球一個（以一根繩的一端繫上一個用網套著的小球製成）。

遊戲方法 遊戲時，遊戲者站在投擲線後，將手拿的繩球掄轉，對準前面牆上的圓圈投去，投中的數字即為所獲分數。每人可投三次。最後以得分多者為勝（圖2－55）。

遊戲規則 (1) 只能以手掄轉長繩，不得以手觸球；(2) 投擲時不准過投擲線；(3) 投的球如壓著圓圈線，應按外圈分數計算。

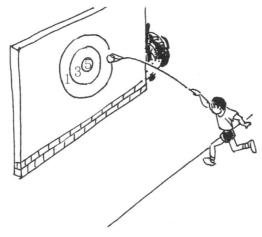

圖2－55

教學建議 (1) 此遊戲可加大難度，如將一個大球懸吊在樹上作目標進行投擲，還可將懸吊的大球左右擺動；(2) 也可使用輕實心球或小皮球，用擲鐵餅、投手榴彈等動作來擲靶。

64 連中三元

遊戲目的 發展上肢力量，提高擲準能力。

遊戲準備 在場地上畫一條起擲線，離該線15公尺、20公尺、25公尺處各並排畫兩個半徑為1.5公尺的圓圈，相互間隔5公尺。壘球式實心球若干個，放在起擲線上。

遊戲方法 將遊戲者分成人數相等的兩隊，各成縱隊分別對準圓圈站在起擲線後，選一名撿球員站在圓圈的前面。遊戲開始，各隊排頭手持球，由近至遠依次向3個圈內投3個球，投中一個得1分，如連中3個圈，則得分加倍為6分，投完後站至隊尾，第二人按同樣方法投球，直至全隊做完，以累積分數多的隊為勝（圖2-56）。

遊戲規則 (1) 投球時，如腳踏起擲線，則投中無效；(2) 三次投球，必須依次由近及遠向3個圈內投球，投中後方能投下一個圈，否則投中無效。

教學建議 也可由遠及近投球。

65 打碉堡

遊戲目的 提高投擲能力，鍛鍊身體的靈活性，培養機智果斷的意志品質。

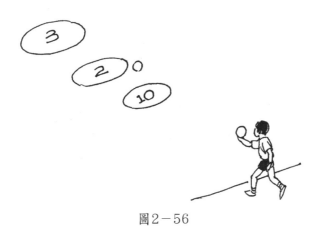

圖2－56

遊戲準備 竹竿若干根，空曠場地一面。在場地上畫1公尺和10公尺為直徑的同心圓兩組，用竹竿分別在兩個小圓內架成條件相等的「碉堡」兩個。

遊戲方法 將遊戲者分成人數相等的兩隊，分別站在兩個大圓外，兩隊各派三人到另一隊的大圓內作碉堡的守衛者。當組織者發出開始的口令後，站在圓外的人用足球向碉堡擲擊，守衛者千方百計將球擋住，不讓球擊中碉堡，攻打者可互相傳球以調動守衛者，先打倒碉堡者為勝，然後再重新更換守衛者繼續進行遊戲，可三打二勝，也可五打三勝（圖2－57）。

遊戲規則 (1) 投擲者不得踏入大圓內，踏入者取消遊戲資格；(2) 守衛者不得踏入小圓內，踏入者取消遊戲資格；(3) 到三分鐘時還未決出勝負為平局，重新更換守衛者。

教學建議 注意安全，不得故意用球打人，投球的方

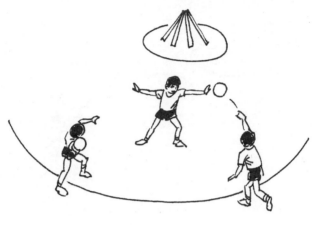

<p align="center">圖2-57</p>

法可根據課的任務和對象而定,如雙手頭上擲、單手肩上
推等。

 重保齡球

遊戲目的 發展力量素質,提高擲準能力,鍛鍊遊戲
者的思維判斷能力。

遊戲準備 在場地上畫一條限制線,限制線前方7~
10公尺處並排畫4個直徑0.5公尺的圓圈,圓圈間隔3~
4公尺,圈內各立6個擺成正三角形的手榴彈,手榴彈之
間留有一定距離(以鉛球剛好通過為宜)。鉛球若干個。

遊戲方法 將遊戲者分成四組,分別站在與本組圓圈
相對應的限制線後,排頭持一鉛球。遊戲開始,各組排頭
像打保齡球般將鉛球沿地面向前滾出,力圖擊倒本組圈內

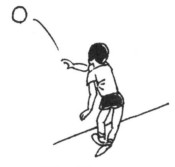

圖2-58

豎立的手榴彈，投出後撿回球，並計算被擊倒的手榴彈
個數，然後重新放好手榴彈，將球交給排二。依次輪流進
行。擊倒幾個手榴彈得幾分，累計各組總分決出勝負（圖
2-58）。

遊戲規則　(1) 滾球時不許越過限制線，否則不得
分；(2) 豎立手榴彈必須留有一定距離，不能擠放在一
起。

教學建議　可在圓內點6個白點，以固定手榴彈的放
位置。

67　跑壘擊球

遊戲目的　提高擲準能力以及奔跑的速度和靈活性。

遊戲準備　畫兩個邊長6公尺的等邊三角形，間隔適

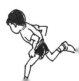

當距離;以各角頂點為圓心、50公分為半徑畫圓,頂角圓為本壘,壘內各放1個排球。距離兩本壘8公尺遠的地方畫一個半徑1公尺的圓,圓心放1個籃球。

遊戲方法 把遊戲者分成人數相等的兩隊,各成縱隊面對本壘站在己方三角形內,各隊第一人進入本壘。組織者發令後,雙方隊員逆時針方向沿三角形的邊向前跑,並通過另外兩壘返回本壘,然後拾起排球擊籃球,把籃球擊出圓圈者得1分。同法依次進行到最後一人,以得分多的隊為勝(圖2-59)。

遊戲規則 (1) 從本壘出發時,必須通過另外兩壘才可回到本壘;(2) 擊球必須在本壘內。

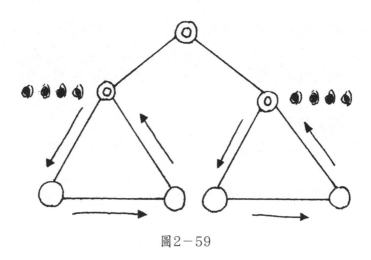

圖2-59

三、球類遊戲

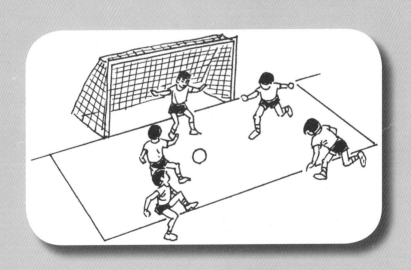

（一）籃球類遊戲

 看誰最協調

遊戲目的　提高身體的協調、靈活性。

遊戲準備　空地一塊，籃球一個。

遊戲方法　遊戲者圍成一個大圓圈，面向圓圈中心持球的組織者。組織者用力拍運球，遊戲者隨球上彈時起立，兩臂放鬆抬起，深吸氣；下落時下蹲，兩臂放鬆落下。並發出「哈」聲。形成有節奏的聲音和動作。

遊戲規則　(1) 球上彈時起立，下落時下蹲，否則算不協調；(2) T蹲時要發出「哈」聲，不發聲算不協調；(3) 兩次不協調者罰表演一個節目。

教學建議　(1) 應做好準備活動；(2) 可將動作改為球上彈時下蹲，下落時起立。

 步伐移動

遊戲目的　發展靈敏素質和反應能力，提高步伐移動技術。

遊戲準備　平坦空地。

遊戲方法　遊戲者成體操隊形站好（兩臂間隔），成籃球防守的預備姿勢，即兩腳開立，屈膝降低重心，腳跟稍抬起，兩手張開，面向組織者，隨組織者的手勢做動作。組織者的手向左、右擺動，遊戲者就做右、左側滑步；向前、後擺動，遊戲者撤一步做向後滑步和上一步做向前滑步。

遊戲規則　(1) 按照各種滑步的技術要領做；(2) 做錯方向或反應慢者表演一個節目。

教學建議　(1) 開始練習時，可以慢一點做單個動作練習，待熟練後，可以快一點或二三個手勢連起來做；(2) 可按組織者手勢做相反方向的動作，或其他步伐移動；也可用其他信號（如掌聲、哨聲、球的升落等）代替手勢；(3) 可以採用比賽的形式。

3 巧入營門

遊戲目的　發展靈敏素質，提高防守與擺脫防守的能力，培養機智的品質。

遊戲準備　在籃球場中線上用4個籃球間距2公尺擺放兩個營門，作為雙方共同的營門（圖3-1）。

遊戲方法　將遊戲者分成人數相等的甲乙雙方，各以半場為營地。遊戲開始，雙方各選一人站在中線後本方營地內，甲方攻，乙方守。甲方設法利用虛晃、變向跑等假動作擺脫乙方的守衛，從營門中進入乙方營地，如果跑進對方營地為攻方得1分；如被對方拍擊到，守方得1分，然後易人再戰。甲方每人做一次進攻後，換乙方進攻，雙

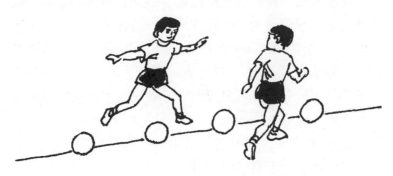

圖3－1

方均做一次攻守後，以得分多者為勝。

遊戲規則 (1) 攻方必須從營門中進入對方營地；(2) 守方隊員不得越過營門去拍擊攻方隊員；(3) 攻方隊員已明顯跑入守方營地以後。守方隊員就不能再追拍，判攻方得分。

教學建故 此遊戲需有一定技術基礎。

 繞身傳遞

遊戲目的 熟悉球性，提高控制球能力。

遊戲準備 籃球2個（圖3－2）。

遊戲方法 分成人數相等的兩組，各成兩臂間隔的一列橫隊，各組排頭持一籃球。遊戲開始，持球者按左、後、右、前的方向使球繞自己身體一周，然後把球遞給本組下一人，下面人按同樣方法進行，球傳到排尾，再按右、後、左、前的方向繞身傳遞，直至球再傳到排頭，以

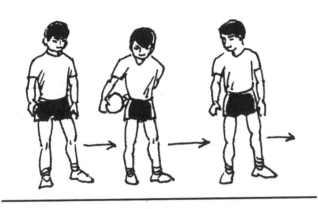

圖3－2

先完成的組為勝。

遊戲規則　(1) 環繞身體時，不得使球觸及身體的任何部位，否則加繞一圈；(2) 繞球方向必須一致。錯者重做。

教學建議　(1) 根據需要可採用其他繞球方法，如胯下或高抬腿傳、繞8字等；(2) 本遊戲可改為一人繞球，另一人伺機破壞（球擊、手拍等），規定時間內被破壞次數少者為勝。

遊戲目的　提高遊戲者移動傳接球的能力，培養傳接球的配合意識。

遊戲準備　遊戲者在場地上並排畫四個直徑為50公分的圓圈，彼此間隔2公尺，距圓4公尺和6公尺處各畫

圖3－3

一條橫線，分別為傳球線和預備線（圖3－3）。

遊戲方法 將遊戲者分成人數相等的四隊，每隊推選一名隊長持球站在圓內，其餘的隊員成縱隊，面向隊長站在預備線後。

遊戲開始，各隊排頭到傳球線前接隊長雙手胸前傳來的球。並將球傳回給隊長後，站到本隊的隊尾，第二人上前接隊長的傳球後傳回，依此按順序進行傳接球，最後以先傳完的隊為勝。

遊戲規則 (1) 傳球時，不得出圈過線；(2) 傳接球失誤時，應由本人將球拾回後重新傳球。

教學建議 (1) 此遊戲可改用其他傳球的方法（如跳傳、背後傳、傳反彈球等）或規定傳球的次數進行比賽；(2) 可輪流擔任隊長，即傳球後迅速跑到圈內，替隊長去接下一人傳來的球，被替換下來的隊長，應迅速跑到隊尾，繼續進行替換傳球、接球；(3) 也可將每隊分成二組、三組進行迎面傳球、三角傳球等。

 傳球脫險

遊戲目的 發展靈敏素質，提高傳球速度練習。

遊戲準備 籃球若干個（圖3－4）。

圖3－4

遊戲方法 8～10人一組，分為若干組，每組手拉手面向裏圍成一個圓圈，並選一人站在圈外。遊戲開始，圓圈上人互相做傳球練習。圈外人則隨球移動，看準時機，在某一人接到球但還未傳出之前，用手擊他的肩膀，擊到後兩人交換位置，遊戲繼續進行。圈上人應儘量快速地將球傳出，使球在手中停留的時間極短，以防被圈外人擊到。

遊戲規則 (1) 傳球失誤，接球脫手落地均為犯規，應與圈外人交換；(2) 圈外人必須擊到球正在手中者才算有效，在球已出手或尚未接到球時擊拍無效。

教學建議 可增加圈外人數，也可增加籃球數。

傳球接力

遊戲目的　發展身體的協調性，提高傳接球技術和快速奔跑能力。

遊戲準備　場地上畫一橫線為起點線，距起點線 10 公尺處並排間隔一定距離畫4個直徑 0.5公尺的圓圈。籃球4個。

遊戲方法　8～10人一組，共分四組，各組縱隊站在起點線後，與圓圈相對，各組排頭持一球。遊戲開始，聽口令後排頭持球跑出，跑至本組圓圈內轉身將球傳給本組排二，自己從場外跑回本組排尾，排二在起點線後接球，然後跑至圓圈，將球傳給排三……如此依次進行，到排頭接到球並將球舉起為止，最先完成的組為勝（圖3－5）。

遊戲規則　(1) 在圓圈內傳球。方法不限，不得踩線出圈；(2) 必須在起點線後接球，接球後才能跑。

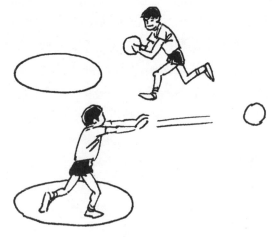

圖3－5

教學建議　(1) 跑動可改為運球；(2) 可改為排頭至圓圈傳球給排尾，排尾將球依次向前傳遞，至新排頭，原排頭傳球後站到排尾準備接球；或由排尾持球至圓圈，傳球給排頭，排頭可按規定用頭上傳遞球、轉體傳遞球、胯下傳遞球或胯下滾球等方法向後傳遞，排尾跑回站在排頭準備接球。

 8　接地滾球轉身傳球

遊戲目的　發展靈敏素質，提高傳球能力和腳步的協調性。

遊戲準備　在場地上畫長 20～30 公尺、寬 5～8 公尺的長方形若干。

遊戲方法　遊戲者每三人一組，一塊長方形場地。遊戲開始，先甲乙兩人在兩端擲地滾球，丙在場內接球。先由甲擲，丙跑上接球後，轉身傳給乙，並就地做好接球準備，乙接球後又擲出地滾球，丙跑上接球傳給甲，連續做 10～20 次後。輪換練習（圖3－6）。

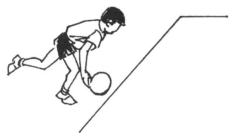

圖3－6

遊戲規則 (1) 擲出的地滾球可在長方形內任意位置；(2) 接球人應跑上接地滾球，轉身傳出的球要準確，若傳球失誤可罰俯地挺身5次。

教學建議 (1) 根據對象掌握運動量；(2) 本遊戲可改為三人在同一端線後，甲擲地滾球，丙與球同時或稍後出發追趕球，追上後轉身將球傳回，乙上前接球後，立即擲地滾球，由甲去追，丙跑回端線接甲的傳球後擲地滾球，由乙追趕……如此循環進行。

9 圓圈追傳球

遊戲目的 發展遊戲者的視覺觀察和反應能力，提高傳球的速度和準確性。

遊戲準備 在場地上畫一個大圓圈（大小根據遊戲者人數而定）。籃球2個。

遊戲方法 將遊戲者分成人數相等，且為奇數的甲乙兩隊，兩隊相互交錯站在圓圈上。兩個球分別交給對稱站立的兩隊各一名隊員手中。遊戲開始，持球的兩名隊員根據組織者的手勢方向，向該方向同隊隊員依次傳球，組織者不斷變換方向，最後以一個隊的球追上另一隊的球為止，追上的隊為勝（圖3-7）。

遊戲規則 (1) 傳球時，必須依次傳遞，不得間隔；(2) 傳接球失誤，必須由失誤人將球拾起跑回原位置後，方能繼續往下傳球；(3) 傳球中，兩隊隊員不得干擾對方的傳球。

教學建議 (1) 此遊戲可先規定向某一個方向傳球；

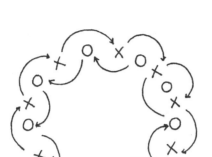

圖3-7

(2) 也可規定用某一種傳球的方法進行傳球；(3) 可不分隊，全班站成一個圈，根據指定的方向傳球，直至兩個球集中到一人的手裏時，遊戲即可結束；(4) 亦可在大圓中心再畫一個小圓，各隊選一人背對背站在小圓內，與本隊隊員依次傳接球，追超對方。

10 三角傳三球

遊戲目的　提高傳球動作的速率和支配球的能力。

遊戲準備　籃球6個。在場地上畫兩個邊長為4公尺的等邊三角形，兩個三角形相隔約3公尺。

遊戲方法　將遊戲者分成人數相等的兩隊，每隊三人一組分成若干組。各隊第一組每人手中各持一個球，分別站在三角形的頂角上，面對三角形站好。遊戲開始，三人同時沿逆時針方向做雙手胸前傳球後，迅速再接住傳來的

球，連續傳接球，至其中有一人傳接球失誤，則立即換第二組進行遊戲。

全隊各組依次進行，連續累計傳接球的成功次數，最後以傳接球成功次數多的隊為勝（圖3－8）。

遊戲規則 (1) 必須用規定的方法傳球，否則算失誤；(2) 必須站在三角形的頂點上進行傳接球，不准進線或踩線。

教學建議 (1) 傳接球的距離和傳球方法可適當調整；(2) 此遊戲也可改為二人對傳兩球、四人傳四球（場地為正方形）、五人傳五球（場地為五邊形）、三人傳兩球（場地為三角形）等方法進行傳接球比賽；也可用換人傳接球的方法進行（如三角傳球時，第一組傳球出手後，第二組三人迅速上前接球，頂替第一組三人）。

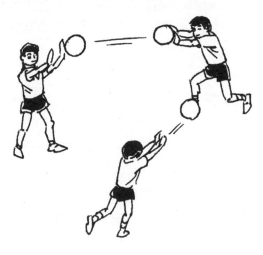

圖3－8

 傳球追觸

遊戲目的 提高遊戲者行進間的傳接球技術，增強其協調配合傳接球的意識。

遊戲準備 籃球場地一塊，籃球一個，紅布帶若干條。

遊戲方法 全體遊戲者分散在籃球場內，指定三名遊戲者為「追觸者」（繫上紅帶標誌以示區別），其中一人手持籃球做好準備。遊戲開始，三名追觸者相互進行移動中的傳接球，並在傳接球過程中，用球觸及其他遊戲者，被觸及者繫上紅帶標誌，參加到追觸者行列進行遊戲，追觸者不斷增加，直到其他遊戲者全部被觸及到為止（圖3-9）。

遊戲規則 (1) 追觸者只准相互傳球，不允許運球或走步違例（同籃球比賽規則要求）；(2) 追觸時，只能手持球觸人，不允許用球擲擊人；(3) 被追逐者如被逼出界

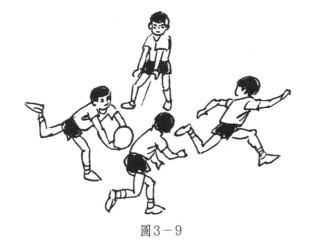

圖3-9

時按被觸及論。

教學建議　(1) 可將觸及的方式改為用排球擲擊腰部以下部位（不得用力過猛）；(2) 此遊戲可改為兩隊比賽，一隊追觸另一隊，被觸及者退出比賽；亦可雙方都在場內搶球和擲擊對方腰部以下部位，誰搶到球誰為追擲者。

12 三球不為歸一

遊戲目的　發展反應能力以及協同配合的能力。

遊戲準備　排球場一塊，排球三個。

遊戲方法　將遊戲者分成人數相等的兩隊，各在球場一邊。其中一隊持兩球，另一隊持一球。鳴笛開始後，雙方把球從網上擲向對方場內。如某隊場上同時有三球存在，判失1分。規定時間內失分少者為勝（圖3－10）。

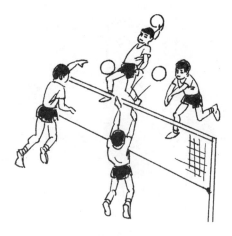

圖3－10

遊戲規則 (1) 擲向對方場球必須落在場內，擲出界外為犯規，判失1分；(2) 不得持球停留3秒鐘以上，違者判失1分。

教學建議 用球多少可根據場上人數及遊戲者控制球水準而定。

 選擇投射門

遊戲目的 提高投射的準確性。

遊戲準備 同一直線上，畫兩條長度相同的集合線，間隔3公尺。在間隔中間以30公分為半徑畫一圓圈為射門點，以射門點向前遠處分別按5、6、7、8、9公尺距離將五個欄架錯開擺好，欄架高度由近至遠依次為1公尺、0.90公尺、0.80公尺、0.70公尺和0.60公尺，並將欄架由近及遠分別編為1、2、3、4、5號，皮球每人一個。

遊戲方法 將遊戲者分成人數相等的兩隊分別站於集合線後。遊戲開始，各隊第一人先投球。即站在射門點內按規定動作將手中的皮球投向欄架，投進幾號欄架即得幾分，投不進者按零分計，同樣方法輪流進行，如足球罰點球賽規程。每人投一次後，以累計得分多的隊為優勝隊（圖3-11）。

遊戲規則 (1) 必須站在射門點內按規定動作投射球；(2) 每人一次機會，可任意選擇欄架進行投射；(3) 球觸及或碰倒欄架後進欄架，仍判有效。

教學建議 若採用足球踢球射門時，可用短竹竿或繩代替欄板，以免欄板損破。

圖 3－11

14 巧避反彈球

遊戲目的　發展靈敏素質，提高身體的靈活性和傳球的準確性。

遊戲準備　畫兩個直徑 2 公尺和 8 公尺的同心圓，籃球或排球2個。

遊戲方法　10～12 人一組，面向圓心站在大圓上，另選兩人站在小圓圈裏，各持一球。遊戲開始，小圈內的持球者用雙手或單手將球擲地，使球反彈觸及站在大圓圈上的人，站在大圓圈上的人不得雙腳移動，但可以單腳支撐，以改變身體姿勢的方法躲避來球，可做側體、下蹲等動作（圖3－12）。

遊戲規則　(1) 被球觸及者與擲球人交換；(2) 雙腳同時移動者與擲球人交換；(3) 以手接球或擋球者與擲球人

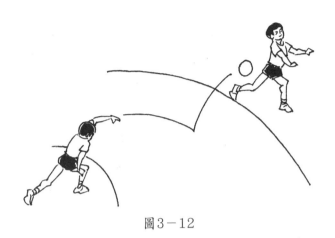

圖3－12

交換；(4) 凡躲過球者必須馬上把球撿回傳給擲球人，自己再回到原位站好。

15 跳轉接球

遊戲目的　發展靈敏素質，提高反應速度和判斷能力。

遊戲準備　排球若干個。在一塊平坦的場地上畫若干個直徑2公尺的圓圈。

遊戲方法　將遊戲者分成4～5人一組，各組第一人持球站在圈內，其他人站在圈外。遊戲開始，各組第一人向地上用力擲球，待球彈起時，立即原地跳起轉體360°，在空中將球接住，連續做三次。每完成一次接球動作得1分，然後換第二人做同樣動作，依次進行，待全組人都做完後累計分數，以得分多的組為勝（圖3－13）。

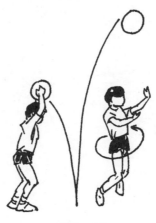

圖3－13

遊戲規則　(1) 必須跳起轉體360°以後才能接球；(2)未接到球者判失敗。

教學建議　雖然此遊戲比較簡單，但遊戲者容易忽視跳轉動作的正確性，應注意提醒和糾正。

拋球換位

遊戲目的　發展靈敏素質，提高動作速度。

遊戲準備　場地上畫一邊長為5公尺的等邊三角形，以三角形的頂點為圓心各畫一直徑1公尺的圓圈。籃球或排球3個。

遊戲方法　5～8人一組，共三組，分別成縱隊面向三角形站在三個圓圈外，排頭持球站在頂點上。遊戲開始，各組排頭聽口令同時將球垂直向上用力拋起，隨即按逆時針方向跑動換位去接右方一組排頭拋起的球，排頭接

 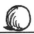

圖3－14

球後交給身後第二人拋球，並站到該組排尾，依次類推，每人拋接數次後結束（圖3－14）。

　　遊戲規則　拋出的球必須在三角形的頂點上方，盡量垂直，左右擺動幅度不得超過0.5公尺，且須具有一走高度。

　　教學建議　可用比賽的方法進行，以失誤少的組為勝。

叫號換位

　　遊戲目的　提高動作的靈敏性，培養果斷精神。

　　遊戲準備　排球若干個。在場地上畫若干個直徑為8～10公尺的大圓圈，在每個大圓中心畫一個直徑為1公尺的小圓圈。

　　遊戲方法　將遊戲者10人一組分為若干組，各組遊

戲者在大圓圈外站好，然後按1～10報數，每人所報的號數作為自己的代號，各組選出一名遊戲者持球站在小圓圈內。遊戲開始，持球者用力向上拋球，同時高喊一個號數，如「3號！」3號遊戲者聽見喊聲迅速跑向小圓內接球，拋球者則向圈外的3號位跑去，3號遊戲者在球落地前將球接住後，立即用球去擲觸拋球者，若在拋球者跑到3號位前觸中，則拋球者仍回小圓拋球；如未觸中或未接到球均由3號遊戲者在小圓內拋球喊號，遊戲繼續進行（圖3－15）。

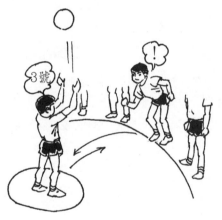

圖3－15

遊戲規則 (1) 拋球者必須站在圓心垂直向上拋球，拋出的球要有一定高度；(2) 拋球開始與喊號必須同時進行；(3) 被喊號者未接住球或只接住了球而未觸到拋球者，均應在小圓內拋球喊號，拋球者在出圈前被觸中應仍回小圓內拋球。

教學建議 (1) 可將拋球改為擲反彈球等；(2) 為增加

遊戲難度，大圓外的遊戲者可在統一指揮下做各種動作；(3) 也可將遊戲改為持球者在圓內拋球或擲反彈球，圈外人進圈爭搶，搶到者做持球人。

18 跳繩傳接球

遊戲目的 發展靈敏協調素質，提高傳接球技術，培養勇敢果斷的精神。

遊戲準備 長跳繩4根，籃球（或其他球）4個。在場地上間隔適當距離畫四條長2公尺的直線為傳球線，線前3～5公尺處各放一根跳繩。

遊戲方法 將遊戲者分為人數相等的四組，每組選一名傳球者持球站在傳球線後；選兩名搖繩隊員各持繩一端搖繩，其他隊員準備跳繩。聽到組織者發出開始的信號後，跳繩隊員中的第一人進繩跳繩，在跳繩中接傳球者傳來的球並將球回傳後隨即離開跳繩。當第一人離開跳繩時，第二人進入跳繩以同樣方式進行，以最後一人離繩的先後判定名次（圖3-16）。

遊戲規則 (1) 傳球時，跳繩不能失誤。若失誤則須重跳、重傳直至順利完成；(2) 跳繩上不能同時存在兩人，若同時出現兩人則後進繩者須退出重做。

教學建議 (1) 在繩上傳接球次數可適當增加；(2) 根據技術熟練程度，可改變傳接球方式以提高練習難度和練習興趣。

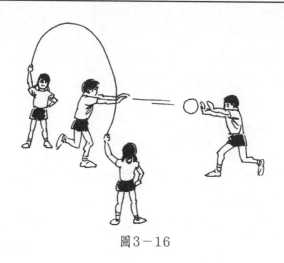

圖3－16

　奪　球

遊戲目的　發展手指和手臂力量，提高搶球技術和身體的靈活性、協調性。

遊戲準備　籃球若干個。

遊戲方法　遊戲者兩人一組，面對面站立，每組一球。預備姿勢：一人左右持球，另一人雙手上下持球，兩臂伸直。聽到組織者口令後，兩人同時用力，運用搶球技術奪球，每奪得一次得1分，若干次後以得分多者為勝（圖3－17）。

遊戲規則　(1) 持球時，不得妨礙對方做動作；(2) 奪球時，必須聽到口令後，方可用力；(3) 須運用搶球技術。

教學建議　(1) 可用擊球落地或上挑球等搶球技術進

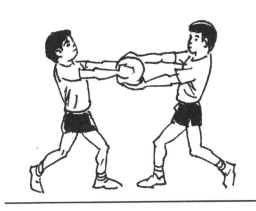

圖3-17

行遊戲；(2) 也可用二人聽信號後，爭搶地面靜止球的方法進行遊戲。

 搶斷球

遊戲目的 發展和提高反應、判斷能力，培養戰術意識。

遊戲準備 籃球場一塊，籃球1個。

遊戲方法 在籃球場上，8～12人分為兩隊。比賽以跳球開始，得球一方在同隊隊員之間連續傳接球，未得球方則進行搶斷。如果得球方連續傳接球 10 次而未被搶斷則得 1 分；如傳球不到 10 次時而球被斷走，則取消已傳次數，所得分數有效；搶斷得球的一方應在同隊之間傳遞，爭取得分，在規定的時間內得分多的隊為勝（圖3-18）。

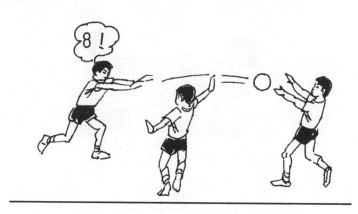

圖 3-18

遊戲規則 (1) 持球隊員不得走兩步以上,不得運球;(2) 搶斷球時不得有犯規動作;(3) 每傳遞球一次,傳球人高聲喊出次數,以便大家知道;(4) 同隊之間傳接球超過 10 次,而球仍未被斷去,可繼續傳接球計數得分,若未超過 10 次即被斷去,下次搶得球後,須重新計數;(5) 不得投籃。

27 阻止接球

遊戲目的 發展靈敏素質,提高傳接球技術和搶斷球技術,培養果斷的意志品質。

遊戲準備 場地上畫 4 個直徑 2.5 公尺的圓圈,間隔 2～3 公尺,離圓圈 3 公尺處畫一橫線為投球線。排球 4 個。

遊戲方法 分成甲乙兩個組,每組 8 人。甲乙組各

有 4 人分別站在四個圓圈內，甲組為接球員，乙組為防守員；甲組另外4人站在投球線後為投球員，各持一球，乙組另外4人在周圍撿球。

　　遊戲開始，甲組投球員力圖將球傳給圓圈內本方接球員手中，乙組防守員則設法將球搶斷或打出圈外。接球員接到一球得1分，防守員搶斷一球也得1分。進行一輪，交換角色再進行，每個人都投球3次後遊戲結束，以得分多者為勝（圖3－19）。

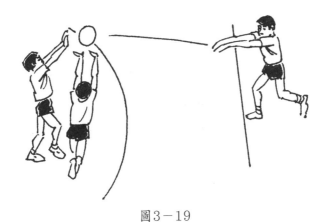

圖3－19

　　遊戲規則　(1) 不得超過投球線投球，投球後也不得觸線或越線；(2) 接球員或防守員均不得超出圓圈或踩線。

　　教學建議　(1) 可將乙組撿球的 4 人安排防守甲組4名投球員，阻止投球員投球；也可只防投球員，不防接球員；(2) 傳接球搶斷類的遊戲較多，如圈內人搶斷圈上的傳接球、行進間傳接球搶斷等。

22 往返運球接力

遊戲目的 提高運球技術。

遊戲準備 在場地上畫一條起點線,在起點線前5公尺處畫兩條相距3公尺的平行線,作為限制區,在限制區前15公尺處間隔適當距離立兩個折返標誌。籃球2個。

遊戲方法 將遊戲者分成人數相等的兩組,各組縱隊面對自己的折返標誌站於起點線後,排頭持一籃球。遊戲開始,聽口令各組排頭運球前進,繞過折返標誌運球到限制區內時,將球傳給本組第二人,自己站到排尾。第二人接著做,全組依次進行,最後球傳給排頭,排頭立即將球舉起,最先完成的組為勝(圖3-20)。

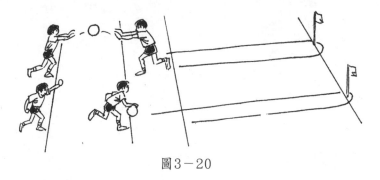

圖3-20

遊戲規則 (1) 運球不得帶球跑;(2) 須在限制區內傳球,接球者必須在起點線後接球。接球後才能起動,不能跑出去迎球。

教學建議 運球接力的方法較多,如迎面運球接力、「8」字運球接力、「S」形運球接力、運球繞圈接力、運

球過障礙接力、變向運球接力、規定位置規定動作運球接力，以及與身體素質練習相結合的綜合接力等等。

23 雙手運兩球接力

遊戲目的 提高控制球能力、運球技術和身體的協調性。

遊戲準備 籃球4個，籃球場一塊。

遊戲方法 分成人數相等的兩隊，每隊再分成甲乙雙方，面相對縱隊站在兩端線外，各隊甲方排頭前放兩個籃球。遊戲開始，各隊甲方排頭原地雙手把兩籃球拍起，並向前運球至另一端線，將球放在本隊乙方排頭前面的端線上，自己站到乙方排尾，乙方排頭用同樣方式將球運至甲方端線，依次進行。全部做完，以速度快的一隊為勝（圖3-21）。

圖3-21

遊戲規則　(1) 運球前進時，如有一球滾離，必須撿回原處再繼續運兩球前進；(2) 運球到端線時必須把球放穩，下一人才能進行。

教學建議　(1) 該遊戲難度較大，適於有一定技術水準的人參加。將原地把球拍起改為放球拖運可降低一定難度；(2) 如再增加難度，可進行曲線運球、變向運球或障礙運球等；(3) 也可將雙手運兩球改為一手拍運球，另一手推滾球前進。

　運球追人

遊戲目的　發展靈敏素質，提高控制球能力和運球技術。

遊戲準備　籃球場地一塊，籃球若干個。

遊戲方法　每人一球，分散在球場上，用一種或各種方法運球，指定一人為追者，在不丟球的情況下追到（用手觸及）另一遊戲者，即換此人為追者（圖3－22）。

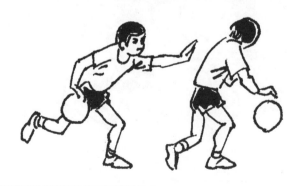

圖3－22

遊戲規則 (1) 追者必須在自己控制球的情況下追到其他人，才算追到；(2) 被迫者球丟掉即變為追者。

教學建議 可將運球追人改以運球相互破壞的方法進行遊戲。

 25 傳球佔位

遊戲目的 發展靈敏素質，提高動作速度和運球技術。

遊戲準備 籃球若干個，在場地上畫兩個半徑分別為 2.5 公尺和 5 公尺的同心圓，在外圓上等距畫 8 個直徑 1 公尺的小圓。

遊戲方法 13～15 人一組進行遊戲，先選 8 人分站在外圓上的小圓內，其餘人站在內圓內，每人 1 個籃球。遊戲開始，所有遊戲者均原地運球，當遊戲組織者發出順時針或逆時針運球的信號時，小圓內的運球者立即順或逆時針運球進入前面一個小圓內，這時內圓內的人則乘機運球搶佔空出的小圓，搶得小圓者，即佔據這個位置；失去位置及未搶得小圓者退入內圓，繼續遊戲，如此反覆進行（圖3－23）。

遊戲規則 (1) 內圓內運球者在聽到口令前不得出圈；(2) 換位必須按順序進行；(3) 沒占到圈者回到內圓內；(4) 整個遊戲期間運球不得停止。

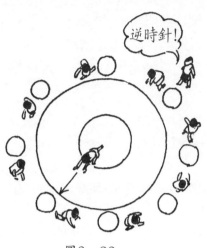

圖3－23

26　運球過障礙佔圈

遊戲目的　發展靈敏素質，提高動作速度和運球技術，培養戰術意識。

遊戲準備　畫兩個半徑分別為 6 公尺、12 公尺的同心圓，大圓上等距離放 8 個直徑 1 公尺的藤圈，小圓上放 10 個障礙物（手榴彈、實心球均可），間距相等。

遊戲方法　遊戲者 10 人，每人 1 個籃球，於小圓內背對障礙物站好。遊戲開始，遊戲者面向圓心原地運球，鳴笛後，遊戲者立即轉身運球繞障礙物一周去佔藤圈，沒有佔到者罰做 8 次俯地挺身後，遊戲重新開始（圖3－24）。

遊戲規則　(1) 鳴笛前，遊戲者必須不停地在原地運球，運球時不得觸及障礙物；(2) 佔圈時不得推拉同伴，不得移動藤圈的位置。

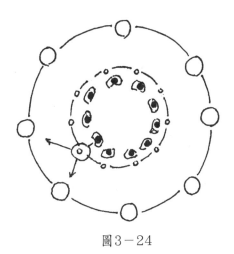

圖3－24

27 躲流彈

遊戲目的　發展遊戲者的靈巧性，提高其運球能力。

遊戲準備　籃球場地一塊，籃球、排球各一個。

遊戲方法　將遊戲者分成人數相等的兩隊。兩隊猜拳決定攻守後，進攻隊成縱隊站在一側端線外，排頭手持籃球做好運球準備；防守隊分成人數相等的兩組，分站在兩邊線外，做好投擊準備。

　　遊戲開始，進攻隊排頭運球至對面端線後，再運球返回；防守隊則用排球擲擊其腰部以下部位或其手中所運的球，如被擲中則應立即抱球返回，將球交給本隊下一人繼續遊戲；如能安全運球至對面端線可為本隊得1分，如能再運球返回，則又可為本隊得1分。進攻隊每人進攻一次後，累積得分。雙方交換攻守，繼續進行遊戲，最後以得分多的隊為勝（圖3－25）。

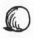

圖3－25

遊戲規則 (1) 防守隊員可互相傳遞球和連續擲擊進攻隊員，但擲擊時不得越過邊線；(2) 進攻隊員運球時，運球失誤或被擊中，均算失誤，換下一名隊員進攻，該隊員被擊中前的得分有效。

教學建議 此遊戲防守隊也可用兩個或更多的球擲擊進攻隊員，以提高進攻隊員的運球和躲閃的能力，增加遊戲的難度。

28 持球突破接力

遊戲目的 練習持球突破及投籃技術，提高技術動作的銜接能力和戰術意識。

遊戲準備 籃球場地一塊，籃球2個。在兩半場三分線上各放置一根立柱（位置相同）。

　　遊戲方法　　將遊戲者分成人數相等的兩隊，各成縱隊
分別面對兩個球籃站在立柱後2公尺處，各隊排頭手持籃
球做好準備。當組織者發令後，排頭以立柱為防守者做原
地持球突破上籃，投中後馬上傳球給本隊第二人，自己站
到隊尾，若投不中要補投，直至投中為止，第二人按同
樣方法進行，依次類推。最後以先完成的隊為勝（圖3－
26）

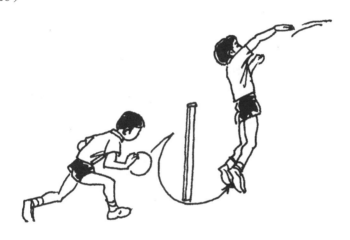

圖3－26

　　遊戲規則　　(1) 持球突破上籃時，不得碰撞立柱；(2)
持球排頭聽到發令後方能開始突破上籃；(3) 持球突破換
人時，須接到球後方能起動；(4) 持球突破動作應清晰，
不得持球走步或兩次運球，否則判違例，應重做。
　　教學建議　　(1) 持球突破的位置和距離，可根據遊戲
者的技術水準加以變動；(2) 可用跳步急停持球突破的方
式進行遊戲。

 突破防守

遊戲目的　提高一對一的攻防技術，培養戰術意識和靈活機智的意志品質。

遊戲準備　在籃球場內進行。籃球若干個。

遊戲方法　分成人數相等的兩組，每組5～8人，進攻組每人一球，防守組每人盯住一名進攻者，分散站在球場一側的邊線外。遊戲開始，進攻者運用各種運球技術突破防守者的防守，向另一邊線運球，防守者運用各種防守技術防止進攻者突破，如進攻者突破防守，可得1分。到對面邊線後，攻防交換，按同樣方式返回，以得分多的組為勝（圖3-27）。

圖3-27

遊戲規則　(1) 防守者不得有推、拉、絆等犯規動作；(2) 進攻者不得兩次運球和帶球跑違例，否則算失誤，不能得分。

教學建議 為降低難度，組織者可要求防守者進行消極防守。

 一加一投籃比賽

遊戲目的 提高投籃命中率。

遊戲準備 籃球場地一塊，籃球2個。

遊戲方法 將遊戲者分成人數相等的兩個隊，各成一路縱隊分別站在兩個半場的罰球線後，各隊排頭手持籃球。遊戲開始，各隊排頭開始投籃，若投中可再投籃一次；如第一次未投中，則不准再投。投籃時，無論投中與否，均要自己拾球後再投或傳給本隊第二人後自己站至隊尾。第二人按同樣方法進行，依次類推，直至全隊做完，最後以累積投中的球數多的隊為勝（圖3－28）。

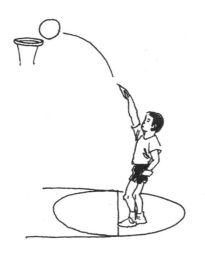

圖3－28

遊戲規則　(1) 投籃時必須站在罰球線後，否則投中無效；(2) 每人只有一次一加一（投中後再投籃一次）投籃的機會。

教學建議　(1) 此遊戲可改為限定投中的球數，以先達到規定數量的隊為勝；也可改為限定時間，看哪隊在規定的時間內投中的次數多；(2) 可規定不同位置的連續投籃，限定投籃時間或次數。

37 投籃晉級

遊戲目的　提高投籃命中率、掌握不同位置的投籃技術。

遊戲準備　以籃球場籃圈中心的投影點為圓心，畫一條半徑為 5.80 公尺的弧形線，並在弧上畫五個分別為 0°、45°、90°、135°、180° 的點為投球點，並分別編為1、2、3、4、5號。籃球1個。

遊戲方法　先將遊戲者排定投籃順序。遊戲開始，第一人在1號點投籃，若命中則晉升到2號點繼續投籃；直到投籃未中時，則留在該投球點等待下輪次繼續投籃；若五個投球點全部命中，則從1號重新開始。前一人投籃不中時，換下一人進行。規定輪次後，以命中球數多者為勝（圖3-29）。

遊戲規則　(1) 投籃時，腳不得踩線或過線；(2) 命中者晉升到下一投球點投籃，未中者換下一人進行；(3) 投籃時應按順序在各點投籃。

教學建議　(1) 投籃點可以增減；(2) 可以進行成隊比

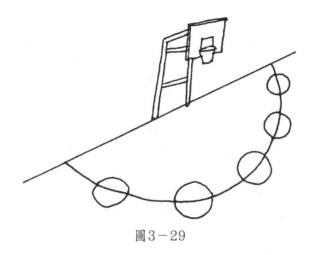

圖3－29

賽；(3) 可以足球射門的形式進行。

32 阻力投籃

遊戲目的 提高快速移動能力和投籃能力。

遊戲準備 籃架一副，彈性繩一根，籃球若干個（圖3－30）。

遊戲方法 把遊戲者分成若干組，每組兩人，第一組一名隊員身上用彈性繩綁好，另一端固定，另一隊員站在規定的區域內準備傳球。開始的信號發出後，投籃的隊員快速向前跑動，接同伴的傳球投籃，每投一次籃，必須迅速後退，用手觸固定點，然後再向前跑動接同伴的傳球投籃，依此往復，直至規定的時間到，記錄進球數。各組均做完後，以投進球多的組為勝。

遊戲規則 (1) 每人投籃時間為 30 秒，兩人共 1 分

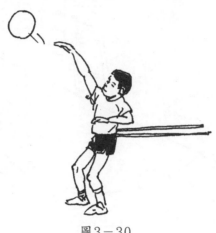

圖3－30

鐘；(2) 投籃姿勢不限。

　　教學建議　可限制接球區域和投籃姿勢。

 跳起連續碰籃板球

　　遊戲目的　發展跳躍和判斷能力，提高補籃技術。

　　遊戲準備　籃球場地一塊，籃球2個。

　　遊戲方法　將遊戲者分成人數相等的兩隊，各成縱隊分別面對籃板站在兩個半場罰球線前1公尺處，各排頭手持一個籃球。發令後，排頭向籃板拋球；第二人判斷好球反彈的落點，並及時起跳在空中接球，同時再將球托向籃板；第三人按同樣方法接拋球，全隊依次進行。球著地或人未騰空跳起而將球接住並托向籃板，則應在原地重新做拋接球的動作。勝負以每隊連續碰籃板次數的多少而定（圖3－31）。

圖3－31

遊戲規則　(1) 接球、托球至碰籃板，必須跳起在騰空時完成，否則算失誤；(2) 必須順序依次碰籃板球，每人只准失誤一次。

教學建議　(1) 起跳可在原地或行進間起跳；(2) 排頭至籃板的距離，可視遊戲者身體素質和技術水準而有所增減。

 運投接力

遊戲目的　發展速度和靈敏素質，提高運球、投籃技術。

遊戲準備　在籃球場內進行。籃球2個。

遊戲方法　分成人數相等兩組，各成一路縱隊分別站在兩端線外右側，各組排頭持球。遊戲開始，各組排頭向

前運球，至對面籃下投籃，中籃後運球返回，將球傳給本組排尾，自己到排尾站好。排尾接球後依次向前傳遞，球傳到排二（現在的排頭），排二同法運球投籃。依此類推，每人進行一次，直至將球再傳回原排頭為止。以先完成的組為勝（圖3－32）。

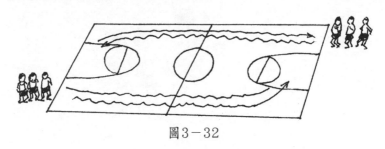

圖3－32

遊戲規則 (1) 投籃時一次不中，須連續投，直至投中才能運球返回；(2) 由排尾向前傳球，必須手遞手傳接，不許隔人傳球。

教學建議 (1) 可規定投籃方法；(2) 可在場內做上標記，進行曲線運球。

 35 拾、放球投籃接力

遊戲目的 提高移動和運球速度及上籃技術。

遊戲準備 籃球場一塊，籃球2個。

遊戲方法 將遊戲者分成人數相等的兩隊，成縱隊分別站在兩端線外，隊前的中線處各放一個籃球。組織者發令後，排頭跑到中線拾起球，快速運球至對面球籃投籃，投中後按原路線運球至中線，把球放回原處，再跑回端線

圖3－33

擊本隊第二人的手掌，第二人按同樣方法進行，全隊做完，以速度快的隊為勝（圖3－33）。

遊戲規則　(1) 前一個遊戲者跑回端線後必須擊第二人的手掌，第二人才能跑；(2) 投籃時必須投中才能返回。

教學建議　此遊戲可稍加改動。起點端線與中線之間的跑動過程可改為單腳或雙腳跳、側身跑、障礙跑等；也可在其間再設一放球點，遊戲者拾起該處的球至中線換球後運球投籃。

36 傳球射門

遊戲目的　提高速度耐力和快速傳球的能力，培養戰術配合意識。

遊戲準備　籃球1個。籃球場一塊，以球場兩端的籃球架為球門。

遊戲方法　把遊戲者分成人數相等的兩隊，每隊選一名守門員。遊戲開始，在中圈跳球，獲得球的隊以各種方式向前推進，並用傳球方法射門，射進一球得1分。守門

員則設法阻擋對方射來的球,另一隊在對方進攻時積極搶斷,得球後馬上組織反攻,在規定時間內得分多的隊勝(圖3-34)。

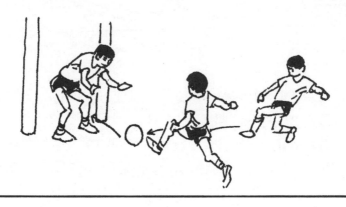

圖3-34

遊戲規則 (1) 遊戲規則可參照籃球比賽規則;(2) 守門員可以在本方限制區內活動,其他隊員不得進入此區;(3) 守門員可用身體的任意部位擋球。

教學建議 遊戲者必須具備籃球運動的基本常識和基本技術。

37 挖地雷

遊戲目的 發展靈敏性,培養相互協作的精神。

遊戲準備 籃球場地一塊,籃球1個。手榴彈四顆,兩顆為一組,分別放在兩個半場的罰球線上。

遊戲方法 將遊戲者分成人數相等的兩隊,各隊選出

一名「工兵」（遊戲時只許工兵直接用球投擊對方手榴彈，即挖雷）。遊戲開始，兩隊工兵在中圈跳起爭球，各隊按籃球比賽規則進行攻防，可用傳球、運球或集體掩護本隊工兵持球接近對方罰球線上的手榴彈，尋找機會擊倒手榴彈，擊倒一個可得 1 分，若同時擊倒兩個可得 3 分，以先積 5 分的隊為勝（圖3−35）。

圖3−35

遊戲規則 (1) 遊戲規則可參照籃球比賽規則；(2) 非指定「工兵」隊員擊倒手榴彈時無效，可將手榴彈重新豎起。

38 九區籃球

遊戲目的 提高傳接球技術和配合能力，培養戰術意識及對抗意識。

遊戲準備 籃球場用二橫二豎四條直線分成大小相等

的九個區域。籃球1個。

　　遊戲方法　將遊戲者分成兩隊，每隊9人，分站在九個場區內，每個場區每隊各站1人。遊戲開始，中間區域的兩人爭球，得到球的隊員應向本隊隊員傳球，使球逐步接近對方球籃，靠近球籃的隊員接球後可伺機投籃（也可傳球），投進一球得2分，未得到球的隊進行防守，阻止對方傳球或搶斷球，一旦得球，即轉為進攻。比賽進行15～20分鐘，最後以得分多的隊獲勝（圖3－36）。

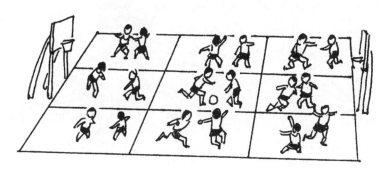

圖3－36

　　遊戲規則　(1) 進攻者與防守者均不得越出自己的區域；(2) 不得運球和持球走步，否則由對方控制球；(3) 進攻隊員持球5秒未能將球傳出或投籃，由對方控制球；(4) 防守時侵人犯規，由對方籃下隊員在罰球線罰球1次，如中籃得1分；(5) 中籃得分後由對方在後場中區開始控制球。

　　教學建議　可以允許隊員在自己區域內運球、傳球，以增加遊戲興趣，提高對抗性。

39 活動籃框

遊戲目的　提高投籃的準確性和移動中傳球的能力。

遊戲準備　籃球1個，籃球場地一塊。

遊戲方法　把遊戲者分成人數相等的兩隊，每隊指定三人手拉手圍成圓圈作為活動的籃筐，在本隊半場內任意活動。遊戲從中圈跳球開始，雙方像籃球比賽那樣進行攻守對抗，獲球隊透過傳球，設法將球推進並投入對方籃筐，每投中一球得1分，防守隊設法獲得球權轉入反攻，遊戲反覆進行，在規定的比賽時間內，以得分多的隊為勝（圖3－37）。

圖3－37

遊戲規則　(1) 做「活動籃筐」的隊員，不准鬆手或縮小圓圈，只能用移動的方式不讓對方投中；(2) 進攻隊員只准傳球，不准運球或持球跑；(3) 出現違例和犯規時，均由對方發界外球。

 端線籃球

遊戲目的 提高傳接球和運球技術，培養對抗意識和戰術意識。

遊戲準備 在籃球場兩端線內側 1 公尺處各畫一條與端線平行的直線交於兩邊線，作為禁區。籃球 1 個。

遊戲方法 將遊戲者分成人數相等的兩隊，每隊 6～10 人，各隊選 1 人為接球員站在對方禁區內，其餘人分散在場內。遊戲開始，兩隊在中圈爭球後，雙方展開攻守對抗。把球傳給對方場內禁區的本方接球員即得 1 分。由對方在端線外發球，遊戲繼續進行。以先得 20 分的隊為勝（圖3－38）。

遊戲現則 (1) 執行籃球比賽約有關規則；(2) 接球員不得在禁區外接球，其他隊員均不得進入禁區，否則由對

圖3－38

方發邊線球；(3) 發球時不得將球直接傳給接球員。

教學建議 為增加遊戲的難度，可在球場四角畫出四個小禁區，每方兩個，進行比賽。

 二球一賽

遊戲目的 提高遊戲者的靈敏性和應變能力；培養對抗意識和配合意識。

遊戲準備 籃球場地一塊，籃球兩個。

遊戲方法 將遊戲者分成人數相等的兩隊，每隊 6～8 人，雙方各有一名隊員手持球站在本方半場的端線外準備發球。遊戲開始，當裁判員鳴笛後，各自發球開始比賽，兩隊同時在場上傳球、運球、突破，力求將球投入對方籃內得分；同時又要設法阻截和防止對方將球攻進本方籃內，並積極搶斷對方的球，組織反攻，力爭將其攻入對方籃內，規定時間內，以進球多者為勝（圖3-39）。

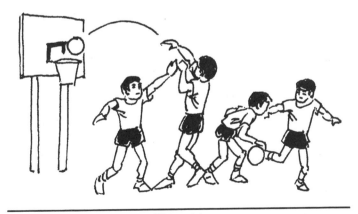

圖3-39

　　遊戲規則　比賽中出現犯規、違例、傳球出界等情況時，均判對方在犯規違例方的半場發界外球。

　　教學建議　本遊戲運動量較大，時間不宜過長。

（二）排球類遊戲

　傳球比快

遊戲目的　提高傳球的速度和準確性。

遊戲準備　在場地上畫兩組相距3公尺的平行線，排球兩個。

遊戲方法　將遊戲者分成人數相等的兩組（每組10人為宜），每組成兩列橫隊，面對面保持適當間隔站在兩條平行線上，各組排頭手持一個排球。遊戲開始，發令後，排頭按規定的傳球方法將球傳給對面排頭，對面排頭傳回給排二，排二再傳給對面排二，……到排尾，再同法逆原路線傳回排頭。最後以球回到排頭手中為止，以先完成的隊為勝。

遊戲規則　(1) 必須按規定的方法傳球，傳球的順序和路線不得變更；(2) 傳球失誤時，必須將球拾起跑回失誤的地點方能繼續傳球。

教學建議　(1) 此遊戲的傳球方法、距離和路線，可根據實際情況變換；(2) 也可用墊球的方式進行遊戲；(3) 此遊戲也可改用籃球傳球或足球踢傳球的方式進行遊戲。

傳球比賽

遊戲目的 提高傳球能力。

遊戲準備 在場地上畫一條直線為傳球線，線上前3～5公尺處間隔3公尺並排畫兩個直徑1.5公尺的圓圈。排球兩個，放在圓圈中心（圖3-40）。

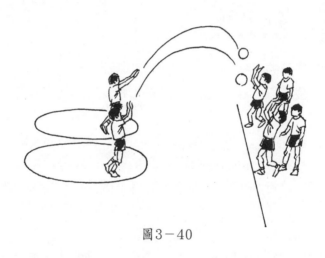

圖3-40

遊戲方法 將遊戲者分成人數相等的兩隊，成縱隊分別面對本隊圓圈站在傳球線後。遊戲開始，組織者發令後，排頭快速跑到隊前圓圈內拿起球，用上手傳球的方法將球傳給本隊排二，排二用同樣方法傳回給排頭後跑至排尾，其他隊員照以上方法依次進行，全隊和排頭傳球一次後，排頭把球放回原處，回到本隊，拍本隊排二的手後，站到排尾，排二則快速跑到圓內拾球同排頭一樣和本隊隊員每人傳球一次……其他隊員也同法依次進行，直到排尾

傳球完畢後跑回傳球線為止，以先完成的隊為勝。

遊戲規則　(1) 傳球必須按規定方法和順序進行；(2) 傳球不得出圈過線；(3) 傳失球必須自己揀回，重新開始。

教學建議　人數過多可多分組，也可將傳球改為墊球等。

 背傳球

遊戲目的　練習背傳技術，提高傳球準確性。

遊戲準備　排球場一塊，排球兩個。

遊戲方法　分成人數相等的兩隊，各成一路縱隊，隊員之間相距1公尺，排頭持球。發令後，排頭用背傳方法將球傳給排二，然後依次傳到隊尾，排尾隊員接到球後快速跑到隊前背傳球，遊戲繼續進行，依此類推，到恢復原隊形為止，以先完成的一隊為勝（圖3－41）。

遊戲規則　(1) 傳球必須按次序進行，隊員之間保持1公尺距離；(2) 傳球失誤，必須由失球人揀回，從失誤處

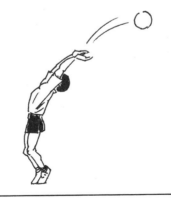

圖3－41

重新開始傳球，不得遺漏。

教學建議 如人數過多可多分隊。

 自傳自墊

遊戲目的 提高傳墊球技術。

遊戲準備 畫一直徑5公尺的圓圈。排球若干。

遊戲方法 10～15人一組在圓內站好，每人持一個排球。遊戲開始，每人做自傳或自墊排球練習，連續進行，腳不能出圓圈，看誰連續自傳自墊得最多，失誤者自行離開圓圈，最後以在圓圈內自傳自墊時間最長的三人為勝（圖3－42）。

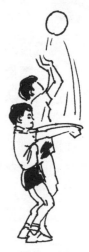

圖3－42

遊戲規則 (1) 傳、墊時球不得在手中有停留；(2) 不得影響他人，否則以失誤論處；(3) 腳踩圓圈線不算出圈，傳、墊有效。

 對牆墊球

遊戲目的 提高墊球技術。

遊戲準備 排球若干個。平整的牆壁一面。

遊戲方法 三人一組，用一個排球。遊戲開始，先由兩人練習，一人對牆傳球，球碰牆再落地反彈一次後，另

一人將球墊到牆上，這樣兩人交替墊碰牆後落地反彈的球，直到某人失誤為止，由另外一人替換失誤者（圖3－43）。

圖3－43

遊戲規則　(1) 未墊到球或墊球未碰到牆為失誤；(2) 必須在球落地反彈一次後墊球；(3) 一人不能連續墊兩次或兩次以上。

教學建議　(1) 為增加遊戲難度，可要求墊碰牆後不落地的球。也可由一名遊戲者連續對牆墊球；(2) 可用對牆傳球、扣球等方式進行遊戲。

47 叫號墊球

遊戲目的　發展靈敏素質，提高反應能力。

遊戲準備　畫一直徑5～8公尺的圓圈。排球1個。

遊戲方法　6～10人站在圓圈上，按順序報數，記住

自己的號碼，另兩人在圓圈內。遊戲開始，圓圈內兩人相互墊球，對墊數次後，其中一墊球者突然叫一個號，並將球墊起，這時與其對墊者迅速離開，被叫到號者立即進圈在球落地前將球墊起，原該位置墊球者代替被叫號者站到圈上，並頂替原位的號碼，如此反覆進行（圖3－44）。

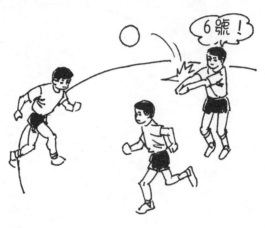

圖3－44

遊戲規則 (1) 叫號應在該次墊球同時，不能墊起球再喊號；(2) 叫號後墊球高度不應低於3公尺；(3) 叫到號而沒墊起球者罰做俯地挺身5次。

教學建議 也可用傳球的方法進行遊戲。

 48 墊第二個球

遊戲目的 發展靈敏素質，提高反應能力和墊傳球技術。

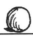
遊戲準備　排球若干個。

遊戲方法　將遊戲者分成若干組，每組三人用兩個排球。遊戲開始，其中兩人相對5公尺做對傳和對墊練習，第三人持一排球站在兩人中間一側，抓住時機把球拋給傳、墊球中剛墊（傳）起對方來球後的一人，此人立即墊（傳）第三人拋來的球，接著再墊（傳）對方的球，如此重複進行。墊（傳）失誤者與第三人交換位置（圖3－45）。

圖3－45

遊戲規則　(1) 兩人傳墊球時不得隨意停止；(2) 墊（傳）第二個球必須到位，如球未落在拋球人的控制範圍內，則為失誤。

49 看誰摘得多

遊戲目的　發展彈跳力，提高排球扣球起跳技術。

遊戲準備 在一塊平坦的場地上畫一條起點線，線上前 2～4 公尺處吊起若干個排球。

遊戲方法 將遊戲者分成若干組，各組成一路縱隊面對吊起的排球站在起點線後。遊戲開始，遊戲者依次用排球助跑起跳的方法助跑起跳用手觸球，觸到球者得 1 分，每人起跳觸球若干次後遊戲結束，以累計總分多的組為優勝（圖 3—46）。

遊戲規則 必須用扣球助跑起跳的方法觸球。

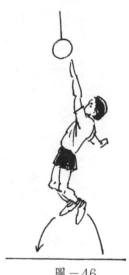

圖－46

教學建議 (1) 吊球帶子不能太長，避免左右擺動，影響下一個遊戲者觸球；(2) 根據遊戲者的實際情況，可按扣球技術做助跑、起跳、扣球練習。

50 掛鉤摘鉤

遊戲目的 發展彈跳力，提高跳起空中滯留能力。

遊戲準備 間隔適當距離懸吊兩個高 2.20～2.50 公尺的同高鐵環，每環上掛一個鐵鉤，在距鐵環投影點後兩三步遠處畫一直線為起動線。

遊戲方法 將遊戲者分成人數相等的兩隊，各成一路縱隊正對懸吊的鐵環站在起動線後。遊戲開始，發令後，各隊第一人從起動線出發用滑步或交叉步（或其他步伐）

做兩三步助跑起跳，在空中將鈎摘下，再迅速掛上後落地，然後返回擊第二人手掌後站到隊尾。第二人同法進行，依次類推，直至全隊做完。以最後一人先返回起動線的隊為勝（圖3－47）。

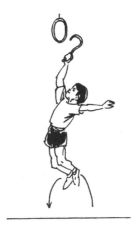

遊戲規則 (1) 發令後或拍手後方可起動；(2) 助跑須用排球攔網或扣球的助跑方式進行；(3) 摘鈎掛鈎要有清晰的動作過程。

圖－47

教學建議 根據遊戲者的實際情況，可採用不同的掛鈎摘鈎方法，如：一人摘鈎、另一人掛鈎，或第一跳摘鈎、第二跳掛鈎，或跳起將鈎摘下再掛在另一環上，或在空中一手摘鈎再用另一手掛鈎，或第一跳摘兩鈎第二跳再掛上，或空中摘掛兩鈎，或空中摘掛兩鈎並移位，等等。

 51 扣球往返跑

遊戲目的 提高步伐移動速度和動作的敏捷性。

遊戲準備 排球場一塊。排球若干。

遊戲方法 將遊戲者6～10人一組分成若干組，各組間隔3公尺縱隊站在排球場邊線外，排頭持球。遊戲開始，排頭用原地扣球的方法將球用力扣向地面，然後立即跑向對面邊線，用手觸邊線後快速返回，在所扣的球末落地前返回原邊線得1分。依次進行，全組都完成一次後，

以得分多的組為勝（圖3－48）。

圖3－48

遊戲規則 (1) 扣球後才能跑出；(2) 手必須觸到對面邊線才能返回；(3) 球已落地還未返回原邊線者為失敗，不得分。

52 圓圈賽

遊戲目的 提高反應能力，掌握排球技術。

遊戲準備 半塊排球場，一個排球。

遊戲方法 5～8人圍成一個圓圈，運用排球運動的各種傳、墊、扣、吊等基本技術動作進行相互間的攻守練習，技術失誤者蹲在圓圈中央，等第二人失誤時替換出來（圖3－49）。

遊戲規則 (1) 扣球只准向前方扣，不得直接扣向左右鄰近隊員；(2) 可以運用假動作吊球、捅球；(3) 群眾評

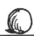

議失誤的責任在扣球者、而不屬接球人時，扣球人應蹲在圈內；(4) 持球、連擊屬於接球失誤。

圖3－49

53 流星錘

遊戲目的 發展手臂力量和靈敏協調素質，提高判斷能力。

遊戲準備 將排球裝在網內，懸掛在高處，並由球的投影畫一條為中心線。

遊戲方法 兩人一組，分別站在中心線兩側，面相對。遊戲開始，由一人把球向前拋，使球擺動，接著兩人便輪流擊球，並設法把球擊得越遠越好，如該組失誤3次，便由場下另一組替換該組，遊戲重新開始（圖3－50）。

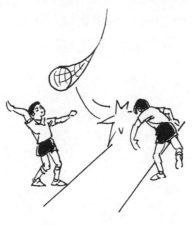

圖 3－50

遊戲規則 (1) 除手和前臂外，身體任何部分不准接觸球；(2) 不准抓住球和擲球；(3) 沒有擊到球或擊球時接觸吊繩為失誤；(4) 越過地面中心線擊球為失誤；(5) 擊球使球向左右擺動為失誤。

 發球得分

遊戲目的 發展手臂力量和身體的協調性，提高發球的準確性。

遊戲準備 將排球場兩個半場用平行於中線的直線各分為6區，從靠近中線的一個區開始到端線分別標上 1～6 的號碼，排球若干。

遊戲方法 分成人數相等的兩組，一組每人持一球站在本方場地端線後，另一組分散在場外準備拾球。遊戲開始，持球組從排頭開始，依次用排球正面上手發球的方式

將球擊向對方號碼區，球擊出落到幾號區即得幾分。一組
擊球全部完畢，換另一組。最後以各組累計分多少決定勝
負（圖3－51）。

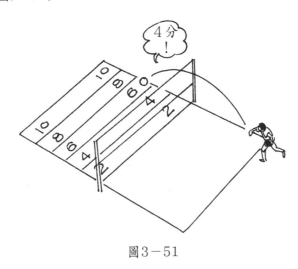

圖3－51

遊戲規則　(1) 按規定方法在端線後擊球，否則無
效；(2) 擊球落入號碼區內有效，出界不得分；(3) 拋球
後，沒做揮臂動作可重做，如做了揮臂動作而未擊到球，
則算一次擊球。

教學建議　(1) 可採用其他擊球方法進行，但必須統
一要求；(2) 也可採用發球打靶（或扣球、吊球打靶等）
的方式用球擊打設定目標。

55　接發球比賽

遊戲目的　提高發球和接發球技術，培養戰術意識。

遊戲準備 排球場一塊，排球若干個。

遊戲方法 分甲乙兩隊，每隊6人，甲隊站在一端線後準備發球，乙隊在對面場內按接發球站位。遊戲開始，甲隊第一人在端線外發球，如乙隊接球者將球墊起，並由本隊另一人將球接在手中，則甲隊須換一人發球；如乙隊沒有接住球或將球墊出界或直接過網，則甲隊得1分，發球者繼續發球，直至被乙隊接住或發球失誤後再換另一人發球。甲隊每人發球一輪後，甲乙兩隊交換。兩隊都完成後，以得分多的隊為勝（圖3－52）。

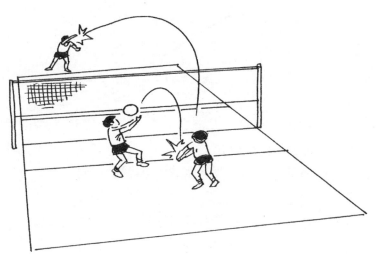

圖3－52

遊戲規則 (1) 發球出界、不過網或觸網均為失誤，換下一人發球；(2) 接球隊按要求接住球，則換另一人發球；(3) 發球得分者可繼續發球。

56 遮網排球

遊戲目的　發展靈敏素質，提高反應能力和預測能力，培養戰術意識。

遊戲準備　排球場若干塊，用大塊布遮住排球網。排球若干個。

遊戲方法　遊戲者6人一隊分成若干隊，每兩隊一塊場地按排球比賽的方法進行遊戲。隊員看不到對方的行動，以此來培養遊戲者的預測判斷和快速反應能力。可採用三局兩勝制，局每10分（圖3－53）

遊戲規則　按排球比賽規則進行。

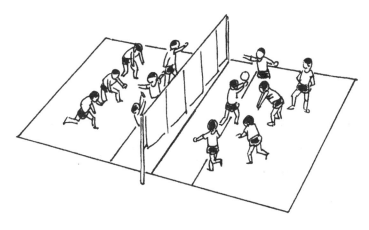

圖3－53

(三) 足球類遊戲

57 顛 球

　　遊戲目的　發展遊戲者關節的靈活性，提高控制球的能力。

　　遊戲準備　足球若干個。

　　遊戲方法　將遊戲者分成人數相等的若干組（每組以5～7人為宜），每組拿一個球。遊戲開始，組織者發令後，各組遊戲者用腳背、腳內側、腳外側、大腿等部位連續踢顛球，相互可以傳遞，如球落地，揀起球後繼續顛球，在限定的時間內以累積顛球次數多的組為勝（圖3－54）。

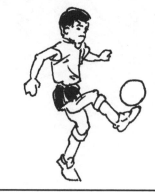

圖3－54

遊戲規則 (1) 只准用腳和腿等各部位踢、顛球，不准用手臂觸球；(2) 本組遊戲者之間要相互傳遞，每人連續顛球須兩次以上。

教學建議 (1) 可以改為個人連續顛球，若球落地，即可換人，最後累積顛球次數多的組為勝；(2) 也可改為兩人一組，對面顛球，以連續顛球成功次數多的組為勝；(3) 也可用頭頂球比多。

 連續頂球

遊戲目的 提高控球能力和頂球技巧，發展靈敏素質。

遊戲準備 足球若干個。

遊戲方法 將遊戲者分成人數相等的若干隊，各成一路縱隊間隔4公尺距離站好，每隊選出一名拋球人，面對本隊排頭站在距離排頭3公尺處，手持足球做好準備。遊戲開始，各隊拋球人將球拋給本隊第一人，第一人用頭將球頂回給拋球人，待拋球人接住後站到隊尾。其餘人照前依次進行，全隊每人輪流一次，最後以累積頂接球成功次數多的隊為勝（圖3-55）。

遊戲規則 (1) 拋球人接住本隊頂回的球算成功一次；(2) 各隊要按順序依次頂球，否則算失誤。

教學建議 (1) 此遊戲可改為各隊站成圓圈，拋球人站在圓圈內依次向圈上人拋球；(2) 還可以改為兩人一組，面對面往返連續頂球、接球或連續頂球；(3) 也可改為個人連續頂球，看誰連續頂球成功的次數多；(4) 也可

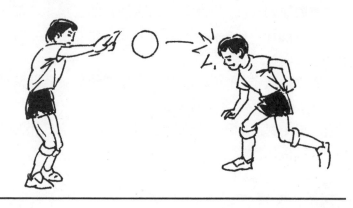

圖3-55

改為遊戲者成一路縱隊連續用頭向後頂傳球。

 頭排球

遊戲目的 發展靈敏素質,提高控球能力和頂球技術。

遊戲準備 排球場地(女子網高),足球1個。

遊戲方法 將遊戲者分成人數相等的兩隊分站在兩邊場地內。遊戲開始,組織者鳴笛後,用頭頂球過網,球落在本方場地對方得1分,最後以積分多的隊為勝(圖3-56)。

遊戲規則 (1) 除頭之外,其他部位均不得觸球;(2) 頂球次數不限;(3) 球落在本方場地內或本方頂球出界均判對方得1分。

教學建議 (1) 根據遊戲對象可升高或降低球網高度;(2) 人數可增加或減少,可以限制頂球次數;(3) 也可

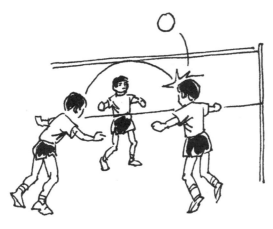

圖3－56

用腳踢球過網（足排球）的方法進行遊戲。

踢球進圈

遊戲目的　提高動作的準確性和控制球的能力，培養互相協作的精神。

遊戲準備　足球1個。在場地上畫三個直徑為2公尺的圓，分別編為「1、2、3」號，圓之間的距離為6公尺，組成一個等邊三角形，每個圓中站一名遊戲者；1號圓後4公尺處畫一起點線（圖3－57）。

遊戲方法　遊戲者成縱隊面對1號圓站在起點線後。遊戲開始，隊中第一名隊員將球拋起用腳踢進1號圓後，跑進1號圓內站好；1號圓中的隊員用腳或胸等部位停住踢來的球並迅速將球踢進2號圓後，跑進2號圓內站好；2號圓中的隊員停球後迅速將球踢進3號圓內，然後

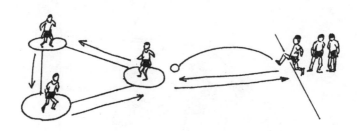

圖3－57

跑進3號圓內站好；3號圓中的隊員停球後將球踢給隊中
第二名隊員，然後自己跑向排尾站好；第二名隊員按上述
方法繼續遊戲，依次類推。凡將球踢進圓內的遊戲者均可
得1分，最後以得分多者為勝。

　　遊戲規則　凡踢球者都不能踩線，凡接球者都不能出
圓，否則判失敗。

　　教學建議　可用分組比賽的形式進行，以積分多者或
速度快者為勝。

 踢球打靶

　　遊戲目的　提高踢定位球技術。

　　遊戲準備　畫一橫線為踢球線，線上前一定距離處，
分別以1公尺、2公尺、3公尺、4公尺、5公尺為直徑畫
同心圓。足球若干。

　　遊戲方法　分成人數相等的兩組，一組站在踢球線
後，另一組分散站在圓圈附近準備撿球。遊戲開始，踢球
組輪流依次向圓靶踢騰空球，球落在圓圈外不得分，落在

圈內，則從外向裏，分別得1、2、3、4、5分，踢球組每人輪流踢一次後，兩組交換，最後以累計得分多的組為勝（圖3—58）。

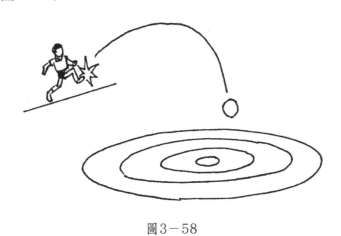

圖3－58

遊戲規則　(1) 按球的第一落點計分；(2) 球落在線上按較高的分數計分；(3) 踢球時不得越過踢球線，否則無效。

教學建議　可將圓靶改為其他目標，如手榴彈、實心球等。

62 跑壘搶射

遊戲目的　發展速度和靈敏素質，提高身體的協調性和運球射門的準確性。

遊戲準備　畫一個邊長為10公尺的正方形，在其中心畫一個半徑1公尺的圓，圓心放一個籃球。然後再以各

角頂為圓心,以50公分為半徑畫圓,為各隊營壘,中間各放一個足球。各角頂外2公尺處畫一條預備線。

遊戲方法 把遊戲者分成人數相等的四個隊,分別成橫隊站於預備線後。遊戲開始,第一人進入本壘站好。發令後,按逆時針方向沿正方形邊線帶球向前,經過三個壘,返回本壘,瞄準中心圓的籃球將球踢出,把籃球射出圈者得1分。同法依次輪完,以得分多的隊為勝(圖3-59)。

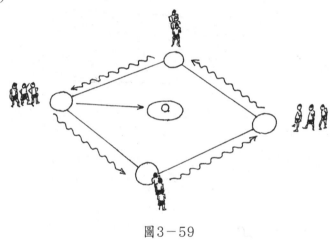

圖3-59

遊戲規則 (1) 帶球必須沿正方形的邊外前進,不得進入場內;(2) 帶球前進必須經過四壘;(3) 運球回到本壘後,方能起腳射球。

教學建議 (1) 該遊戲必須在遊戲者初步掌握各種帶球技術和地滾傳球的基礎上進行;(2) 也可將正方形改為圓形、正多邊形等;(3) 為增加遊戲難度,可在運球途中設置標誌,繞標誌「S」形運球前進、或繞標誌一圈前進

等等。

射門比賽

遊戲目的 提高足球射門技術。

遊戲準備 足球場一塊，足球若干。

遊戲方法 分成人數相等的兩組，一組縱隊站在禁區線外，準備踢球射門；另一組站在球門兩側，準備撿球。遊戲開始，禁區外一組依次從罰球點踢球射門，另一組依次撿球。踢球組全部踢完後，兩組交換。踢進一球得 1 分，計算兩隊總分決定勝負（圖3－60）。

遊戲規則 (1) 按照規定的腳法（如正腳背、腳內

圖3－60

側、外腳背等部位踢地滾球、騰空球等）射門，否則無效；(2) 球必須放在罰球點上射門。

教學建議　(1) 可規定撿球組可以用除手臂以外的其他部位擋球防守，或設守門員防守；(2) 踢球組可以用行進間運球射門；也可以不定點射門。

 運球繞杆

遊戲目的　發展靈敏素質，提高運球和控制球能力。

遊戲準備　畫一起點線，從線前 10 公尺處開始縱向間距 2 公尺插 6 支標槍，共插兩行。足球 2 個。

遊戲方法　將遊戲者分成兩組，各組成縱隊面對本組標槍站在起點線後。遊戲開始，各組排頭運球前進，沿每支標槍繞一圈，繞過最後一支標槍後直線運球返回，將球交給本組排二，自己站到排尾。依次輪流進行至全組完成，以最先完成的組為勝（圖3－61）。

遊戲規則　(1) 運球繞標槍時不得觸及和碰倒標槍，否則重做；(2) 交接球時不得踢傳，接球者接到球後才能越過起點線，否則應退回重做。

教學建議　(1) 可改為運

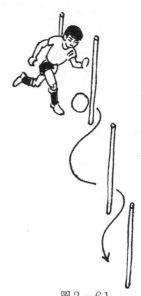

圖3－61

球繞標槍 S 形前進；(2) 足球運球接力也有迎面、往返、圓圈等運球接力方式；(3) 為增加遊戲難度，可讓遊戲者雙手抱物、腋下夾物等進行遊戲；(4) 也可與傳球相結合進行遊戲。

65 單人雙球

遊戲目的　發展靈敏素質，提高控制球能力。

遊戲準備　長 20 公尺的場地，兩端各畫一條直線分別為起點線和終點線，終點線上設兩個標誌物。足球 4 個。

遊戲方法　分成人數相等的兩組，分別縱隊站在起點線後，各組排頭腳下放兩個足球。遊戲開始，排頭運兩球至終點，繞過標誌物後再運球返回起點，並將兩球交給本組下一人，自己站到排尾。排二同排頭一樣進行，每人依次進行一次，以先完成的一組為勝（圖3－62）。

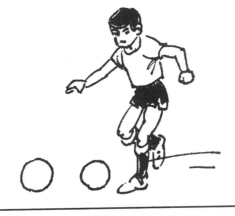

圖3－62

　　遊戲規則　(1) 只准用腳，不准用手幫忙；(2) 到終點後必須兩球都繞過標誌物。

　　教學建議　為增加遊戲難度，可在途中多設幾個標誌物，運球時必須繞過所有標誌物。

　66　踢球出圈

　　遊戲目的　練習搶斷球技術，提高判斷和反應能力。

　　遊戲準備　在場地上分別畫兩組半徑為 60 公分和4公尺的同心圓，足球1個。

　　遊戲方法　選一人站在小圈內，其他人面向圈內手拉手站在大圈上。遊戲開始，站在小圈內的人控制球，並設法將球踢出大圈，大圈上的人則盡力阻止球出圈，球從誰的右邊出圈，誰就替換小圈內的人踢球，遊戲繼續進行（圖3-63）。

圖3-63

遊戲規則 (1) 踢球時，球不得高於膝部，不得越出小圈踢球，否則踢出圈無效；(2) 搶截球時，不得用手觸球，否則算出圈要與小圈內的人互換。

教學建議 此遊戲也可在小圈內再增設一人，兩人同時向外踢球。

67 方形搶截

遊戲目的 發展靈敏素質，提高控制球、搶斷球技術和反應能力，培養機智靈活的品質。

遊戲準備 在場地上畫邊長為6～8公尺的正方形若干，足球若干個。

遊戲方法 6～7人為一組，分成若干組。每組由四人分別站在正方形的頂角處，其餘2～3人站在正方形內。遊戲開始，站在正方形頂角上的四人，用腳控制球，以踢、停、頂球相互進行傳遞，方形內的人積極搶斷、攔截球，搶獲球者則與傳球失誤者交換位置，遊戲繼續進行（圖3-64）。

遊戲規則 (1) 頂角上的人可以踢、停或頭頂球；(2) 防守人只要觸到球，就算傳球人的失誤；(3) 任何人不得以手觸球，不得推、拉、絆、撞人。

教學建議 (1) 此遊戲可改為若干人為防守隊員，其他人站成圓圈，相互傳遞和搶截球；或傳遞球者站成三角形、五邊形等方式進行遊戲；(2) 也可分成人數相等的兩隊，在小足球場內進行。一方為進攻隊，在場內隨意跑動傳遞球；另一方為防守隊，積極進行搶截。斷球後，雙方

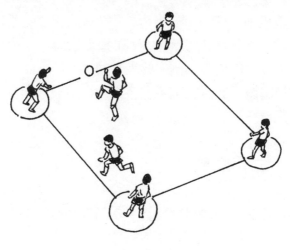

圖3-64

立即互換攻守,遊戲繼續進行。

68 二龍戲珠

遊戲目的 提高隊員的奔跑速度、運球和突破射門的能力。

遊戲準備 一塊籃球場,足球一個,在籃球場中圈放一足球,籃球架為雙方球門。

遊戲方法 將遊戲者分成人數相等的兩組,按順序報數,背對場內站在兩邊線外。遊戲開始,組織者任意叫一個號,兩隊相同號碼的兩個隊員迅速跑向中圈搶球,搶到後立即向對方球門運球並射門,另一方設法堵截,並破壞出界,射中者得1分。直到全體都做完一次為止,以得分多的組為勝(圖3-65)。

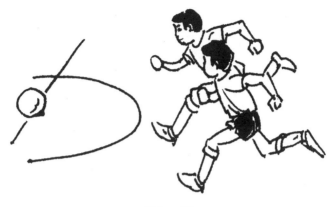

圖3-65

遊戲規則 (1) 雙方隊員都必須站在邊線外；(2) 不得衝撞、動作粗野，對於嚴重犯規者，判罰點球；(3) 球出界為堵截完成。

教學建議 (1) 提示遊戲者運用已學過的技術動作。注意動作要領；(2) 可將射門改為運球越過對方端線；(3) 可將靜止的球改為運動的球。

69 過人射門

遊戲目的 提高綜合技術和連續完成動作的能力以及射門的準確性。

遊戲準備 足球若干個，木磚若干塊。畫兩條相距 10～15 公尺的平行線，分別叫甲線和乙線，把木磚間隔8公尺立在甲線上。

遊戲方法 將遊戲者分成人數相等的甲乙兩隊，甲隊

隊員每人持一球面對一塊木磚站在中線後，乙隊隊員面對自己的對手站在乙線上。遊戲開始，組織者鳴笛後，甲隊隊員用擲界外球的動作向乙隊對手隊員擲球，並立即向乙衝去搶他的球，乙則盡力突破甲的防守，並射倒對應的木磚，乙如突破成功可得1分，射倒木磚可再得1分。木磚倒地或球出兩線，遊戲停止，甲乙交換角色後繼續遊戲。若干次後，以積分多的隊為勝（圖3－66）。

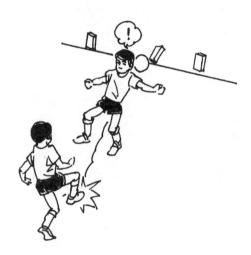

圖3－66

　　遊戲規則　(1) 擲球按擲界外球的規則，力量不限，但必須擲在乙能直接控制的範圍以內；(2) 過人後才准許射門；(3) 失球後，可在球出線前搶回重新過人射門；(4) 木磚倒地、射球出線或被搶斷後踢出線，遊戲均應停止，交換角色。

70 射門擊柱

遊戲目的 提高射門的準確性，發展靈敏素質，培養戰術意識。

遊戲準備 在一塊長30公尺、寬20公尺的場地上畫一中線。中線的中點為發球點，在兩端線內中間位置畫長5公尺、寬3公尺的長方形禁區，每個禁區內等距離豎立5根小木柱。足球一個。

遊戲方法 把遊戲者分成人數相等的兩隊，每隊選一人擔任守門員。遊戲開始，雙方隊員透過傳、運、突、射、搶、截、防等技術，力爭把球踢入對方禁區內，擊倒小木柱。每擊倒一根得1分，然後由對方在發球點發球，遊戲繼續進行。在一定時間內以得分多的一隊為勝（圖3－67）。

遊戲規則 (1) 每擊倒對方小木柱一根即得1分。如誤倒本隊的小木柱，判對方得分；(2) 不得進入對方禁

圖3－67

區；(3) 守門員不能過中線；(4) 其餘規則同足球比賽，但無越位規定。

教學建議 (1) 此遊戲可作為足球射門的輔助練習；(2) 也可將小木柱改為懸吊5個皮球或其他簡易球門。

 71 半場足球

遊戲目的 提高足球綜合技術和應變能力，培養戰術意識。

遊戲準備 半塊足球場，足球1個。

遊戲方法 分成人數相等的兩隊，每隊6～8人，一隊為攻方，一隊為守方，守方設守門員一名。遊戲開始，由攻方從中圈處開球，透過傳、運球，尋找機會射門，射中一球得1分。防守一方則運用搶截防範對方射門，防守一方得球後要傳進中圈，再由攻方組織進攻。一定時間後交換攻防，繼續進行，最後以得分多的隊為勝（圖3－68）。

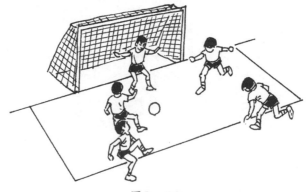

圖3－68

遊戲規則　按足球比賽規則進行，但無越位規定。

教學建議　為鼓勵雙方的拼搶爭奪，可規定防守方傳球進中圈一定次數後，如再傳進中圈，每傳進1次，扣掉攻方0.5分。

 多球足球賽

遊戲目的　提高反應能力和靈活性。

遊戲準備　小足球場一塊，足球兩個或三個。

遊戲方法　把遊戲者分成人數相等的兩個隊。遊戲開始，兩隊用兩至三個球按足球比賽規則進行比賽。射中對方球門得1分，比賽結束以得分多的隊為勝（圖3－69）。

遊戲規則　按足球競賽規則進行。

教學建議　人數根據遊戲者的運動水準而定。

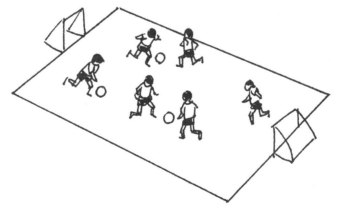

圖3－69

 多門足球賽

遊戲目的 提高反應能力和靈活性。

遊戲準備 小足球場一塊，除兩端的球門外，中線的兩邊再各設球門一個，足球一個。

遊戲方法 把遊戲者分成人數相等的兩個隊。每隊擁有兩個相鄰的球門，分派兩名守門員（也可不設守門員）。遊戲開始，開球後，雙方按足球比賽規則進行攻守，射中對方任何一個球門都可得 1 分，遊戲結束以得分多的隊為勝隊（圖3-70）。

遊戲規則 按足球競賽規則進行，但無越位規定。

教學建議 (1) 時間不宜過長；(2) 也可進行多球、多門、多隊在一塊場地上遊戲。

圖3-70

（四）其他球類遊戲

 沿球臺變向跑

遊戲目的　提高步法移動技術和速度。

遊戲準備　乒乓球臺兩副，以球臺一端邊的投影延長線為起跑線。

遊戲方法　將遊戲者分成人數相等的兩組，分別成一路縱隊站在球臺一角2公尺外，每組第一個人站在起跑線後。發令後，每組第一個人沿球臺變向跑一圈，要求隊員面部始終對著一個方向（向前跑——側向跑——後退跑——側向跑），返回後擊第二人手掌，第二人同法進行，以此類推，以先完成的隊為勝（圖3－71）。

遊戲規則　(1) 起跑前腳不准踏線，不能搶跑；(2) 面部始終對著一個方向，否則為犯規；(3) 同時到達，犯規少者為勝；犯規總次數多於對方三次者為負。

教學建議　(1) 跑的步法可以根據情況加以規定；(2) 步法移動遊戲較多，如左右摸臺角計時、跨步觸物、人隨求轉圈跑等，也可以在練習中結合其他練習。

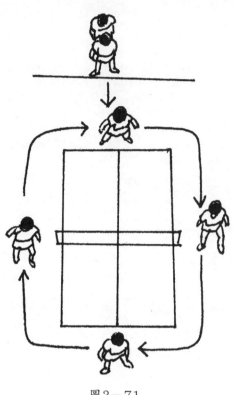

圖3－71

遊戲目的 提高速度，培養控制球的能力。

遊戲準備 乒乓球、拍各4個。畫一條起跑線，在距起跑線前20公尺處，間隔一走的距離，畫四個直徑1公尺的圓圈，圈內放球、拍各一個。

遊戲方法 將遊戲者分成人數相等的四隊，各成一路

縱隊面對圓圈站在起跑線後。組織者發令後，各隊第一人
快速跑到圓內，拿起乒乓球和球拍，連續顛球 10 次，然
後放下，返回起跑線，擊本隊第二人手後站到隊尾，各隊
第二人按同樣方法進行遊戲，以此類推。每人均做一次
後，以最後一人先返回起跑線的隊為勝（圖3－72）。

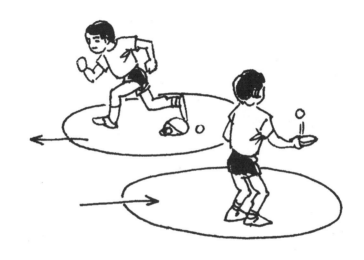

圖3－72

遊戲規則　(1) 遊戲者必須在圓圈內顛球；(2) 顛球
時，必須完成所規定的次數；(3) 球和拍要放在圓圈內，
壓線判犯規。

教學建議　(1) 本遊戲中跑的過程可改為顛球或托球
跑，途中也可設置障礙；(2) 也可在折返處做幾次步伐移
動後返回；(3) 本遊戲也可改為在規定區域內托球或顛球
相互追拍、頂肩等。

 76 **依次擊球**

遊戲目的 發展靈敏素質。提高步法移動速度和擊球技術。

遊戲準備 球臺一副,乒乓球一個,球拍若干。

遊戲方法 遊戲者順序報數,並按奇偶數分站在球臺兩側。遊戲開始,1號隊員發球擊第一板,然後迅速站到偶數隊隊尾;2號隊員接1號的發球擊出第二板後站到奇數隊隊尾;3號隊員擊第三板後站到偶數隊隊尾,……如此循環輪換在兩邊球臺擊球進行遊戲,10分鐘內,以個人失誤多少排定名次,失誤少者列前(圖3－73)。

遊戲規則 (1) 必須輪換擊球,按乒乓球比賽規則進行遊戲;(2) 接球時不能發力攻球,否則算失誤。

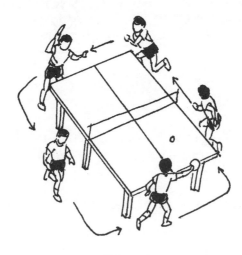

圖3－73

教學建議 (1) 失誤者可暫罰出局，待另一人失誤後，再換其繼續參加；(2) 可不限制擊球力量、速度、旋轉等；(3) 遊戲者人數可根據對象水準增減。

77 攻 門

遊戲目的 提高擊球的準確性和身體的協調性，發展靈敏素質。

遊戲準備 20公尺長、10公尺寬的場地一塊，兩塊擋板分別放在兩端線的中點上為球門，一個乒乓球，每人一個球拍。

遊戲方法 將遊戲者分成人數相等的兩隊，每隊出一名守門員守門，其他隊員分佈在場上。中線開球後開始比賽，搶著球者，用拍子將球傳給同伴，向對方球門進攻，在對方球門3公尺外擊球射門，守門員可以用拍子擊球給本隊隊員，或用手抓住後傳給本隊隊員。以射中對方球門次數多者為勝（圖3-74）。

圖3-74

遊戲規則　(1) 只准用拍子傳球、射門、拍球、顛球；不許用手拿球跑，但可以用手接球；(2) 球出界由對方在邊線發球；(3) 射門須在3公尺外。

教學建議　為增加難度，可規定除守門員和發球時外，其他任何人任何時候都不准用手觸球。

78 前後步法接力賽

遊戲目的　利用上網步法和後退步法進行接力賽，提高前後步法移動的速度。

遊戲準備　羽毛球場地一塊，球拍兩把。

遊戲方法　把遊戲者分成人數相等的兩個組，排成兩路縱隊分站在兩端線外，每組第一人在端線後手持球拍做好準備。遊戲開始，組織者發令後，雙方的第一人起動向前跑，到達網前用球拍觸網頂後，用側身並步後退跑或直接後退跑，到端線前2～3公尺處，後腳起跳做扣殺球動作，然後將拍交給本組第二人，第二人同法進行，如此依次接力到最後一個人跑完為止，先跑完者為勝（圖3－75）。

遊戲規則　(1) 向前跑到網前時要求用蹬跨步，球拍前伸觸網；(2) 必須按要求完成各種步法及動作；(3) 發令後或交接拍後方可越過端線。

教學建議　(1) 可用其他步法進行遊戲；(2) 每人可往返兩次或多次後交接拍；(3) 也可全體一塊做，計個人名次。

圖3-75

方形傳接球

遊戲目的 提高傳接球技能，發展手臂的爆發力。

遊戲準備 畫若干個邊長7～8公尺的正方形，每個正方形的四角分別順序編為1、2、3、4號位。

遊戲方法 將遊戲者每四人分為一組，每組四人各站在一正方形場地的四個角上。遊戲開始，站在1號位的隊員把球傳給2號位，2號位隊員又把球對角傳給4號位，然後2號位隊員與1號位隊員交換位置；4號位隊員再把球傳給3號位，3號位隊員又把球對角傳給1號位，4號位隊員與3號位隊員也交換位置，依此類推，在規定的時間內球轉的圈數多者為勝（圖3-76）。

遊戲規則 (1) 在傳球時或跳起傳球起跳時至少有一隻腳站在號位上，如雙腳都不在號位上則算違例；(2) 必須按順序傳球；(3) 必須將球傳至對方能直接控制的範圍

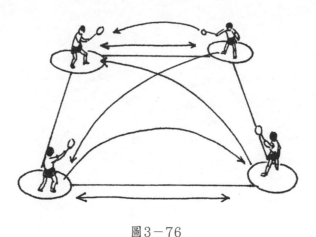

圖3－76

之內。

　　教學建議　此遊戲也可用手傳接，或同法做其他球類
遊戲。

80　輪轉擊球

　　遊戲目的　提高移動中擊球的能力及反應能力，發展
靈敏素質。

　　遊戲準備　羽毛球比賽場地若干塊，每半場用橫豎兩
條直線分成大小相等的四個區，從右下角開始逆時針方向
分別編為1、2、3、4號區；拍子和羽毛球各若干。

　　遊戲方法　每四人一隊，每兩隊一塊場地，各隊四人
分別站位於一個區內。遊戲開始，一方1號位發球，球飛
向哪區就由該區的人還擊；球每次擊出後，本隊四人立即
逆時針方向輪轉一區。計分方法同羽毛球比賽。可實行單

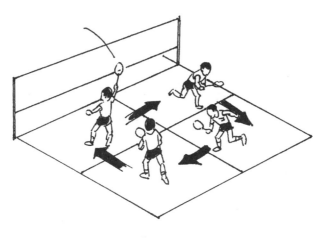

圖3-77

淘汰賽制,決出冠亞軍(圖3-77)。

遊戲規則 (1) 發球須在1號區內,可發至對方任何號區;(2) 在還擊時,只許有一個人站在該區內,並由輪換到該區的人員擊球,違者判失分;(3) 站位確定後,輪換位置不得差誤;(4) 其他規則同羽毛球比賽規則。

教學建議 (1) 參加遊戲者要有一定的技術水準,按對象的水準,還擊時可以規定不用扣殺球或可任意還擊,分隊時實力儘量均等;(2) 此遊戲還可以站位固定不輪轉,但雙方擊球的落點必須順序依次輪轉擊入對方四個區內,擊錯區者判失誤。

81 小手球比賽

遊戲目的 提高手球技戰術水準。

圖3－78

遊戲準備 畫一15×20公尺的小型手球場，手球或排球1個。

遊戲方法 兩隊進行比賽，各隊有一守門員、兩個前衛、三個後衛、一個中鋒和兩個前鋒。遊戲開始，由各隊中鋒在中圈跳起爭球，獲球隊迅速組織進攻，透過傳、運球推進，避開對方防守，尋找機會以手擲球射門，射進一球得1分，防守一方則由封阻以破壞對方進攻，如將球截獲即變為攻方，轉守為攻。在規定時間內以總分多少判定勝負（圖3－78）。

遊戲規則 (1) 分上下兩個半時，中間交換場地；(2) 不得持球跑、走三步以上，否則判違例，由對方發邊線球；(3) 不得在弧形區內射門；(4) 球出邊線或端線由最後觸球者的對方擲界外球。

82 荷蘭式籃球

遊戲目的 提高耐力和靈活性。

遊戲準備 90×40公尺的場地一塊，分成均等的中場及各自的後場；球籃（3.5公尺高的柱頂掛一藤編的籃筐）兩個分立兩端線中點處。五號足球或荷蘭式籃球一個。

遊戲方法 把遊戲者分成兩個隊，每隊 6 男 6 女共 12 人，站在各自的半場內。遊戲開始，由一隊在中圈發球後，雙方透過傳接球、防守等技術進行攻防並設法將球投進對方球籃內，投進對方球籃一次可得 1 分，比賽結束，以得分多的隊為勝（圖3－79）。

遊戲規則 (1) 全場比賽 90 分鐘，分相等的上下半場，中間休息 10～15 分鐘；(2) 由抽籤勝的隊在中圈發球開始比賽；(3) 接球後只能傳球或投籃，不得持球走或

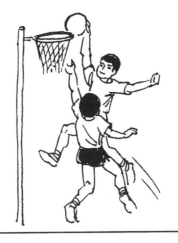

圖3－79

拍球走，否則判犯規，由對方發球；(4) 防守只能在同性之間進行；(5) 若在自已後場犯規，由對方在犯規地點罰球。

83 跑壘球

遊戲目的　初步瞭解壘球的比賽方法，提高傳接球技術、奔跑能力及擲投能力，發展靈敏、速度等素質。

遊戲準備　畫一個邊長為 12～15 公尺的正方形，每個角畫一個壘，分別為本壘和一、二、三壘；以本壘場角為圓心，以 1 公尺為半徑在場外畫弧，交兩條邊線所形成的 270° 扇形區為擊球區；再以 3 公尺為半徑在場內畫弧交兩邊線所形成的 90° 扇形區為禁區；在禁區外過本壘與二壘的連線畫一投球區。排球一個。

遊戲方法　分成人數相等的兩隊，一隊先為攻隊，成一路縱隊站在場外；另一隊先為守隊，分散在禁區以外的場區內。遊戲開始，攻隊第一人站在擊球區內接守隊投球手投來的排球；並向夾本壘的兩條正方形的邊的延長線所形成的扇形區內投出，然後迅速跑向一壘，踏壘後可繼續向二、三壘、本壘跑去，凡安全踏上本壘者得 1 分。當攻隊將球投出後，守隊應迅速將球接住（或拾起）觸殺或投擊跑壘隊員，防止跑壘隊員跑回本壘得分，攻隊每人投球一次後，交換攻守。如此依次進行，最後以得分多者為勝（圖3－80）。

遊戲規則　(1) 攻隊必須在擊球區內接球和投球，漏接球、投球出界者算壞球，三次壞球則判出局，換下一人；(2) 跑壘隊員到達各壘都必須踏壘，漏踏時必須返回

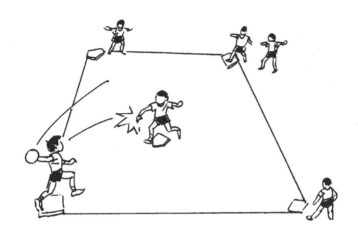

圖 3-80

重踏;(3) 攻隊將球投出後,在落地前被守方接住,則攻隊投球隊員出局,這時跑壘隊員必須在壘上,否則判出局;(4) 守隊隊員接球觸及或用球擊中跑壘隊員,則判跑壘隊員出局。但無球隊員不得有意阻攔跑壘隊員,否則判攻隊安全上壘;(5) 如攻隊隊員依次投球後,壘上尚有跑壘隊員,攻隊第一人可再投一次球營救(只一次),但不跑壘,如營救不出則判出局。

84 橄欖球賽

遊戲目的 發展速度和靈敏素質,增強體力。

遊戲準備 橄欖球或無氣皮球一個。畫一個長 50 公尺、寬 30 公尺的場地,在兩端線外中點處各畫一個 2 公尺長、1 公尺寬的放球區。

遊戲方法 這種遊戲同瑞士普通的橄欖球賽一樣，使用各種手段搶球闖入對方區域內，將球攻入對方的放球區。將遊戲者分成人數相等的兩隊。遊戲開始，裁判在場地中心將球向上拋起，雙方搶球。搶到球後可抱球跑進或互相傳球進攻，無球防守者可阻擋，搶球反攻。凡將球攻入對方放球區一次可得5分。規定時間內，總累計分多者為勝（圖3－81）。

圖3－81

遊戲規則 (1) 對闖入的搶球者不能做出危險及粗暴的動作，否則，予以警告或令其退出比賽；(2) 雙方搶球時，如一方有粗暴行為，警告或令其退出比賽；(3) 一方將球攻入對方區域即可得5分，但本方隊員受警告一次扣1分。遊戲結束後，總分多者為勝；(4) 用腳踢球無效。

教學建議 (1) 最好用橄欖球，也可用其他無氣皮球代替；(2) 也可用一塊場地、兩個球、四支隊相互對抗。

四、室內及其他類遊戲

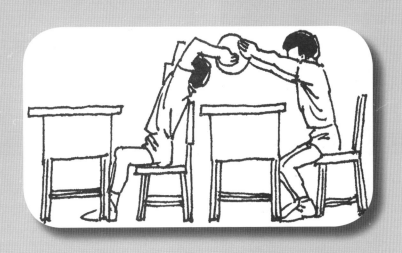

（一）室內遊戲

室內益智問答遊戲

遊戲目的　發展遊戲者智力。

遊戲方法　組織者提出問題，遊戲者舉手搶答。

【問題1】先用三根火柴擺成「1＝」樣式，請你再拿三根火柴擺在上式等號的右邊，並使等式成立，應該如何擺？

【問題2】導遊莫尼卡小姐帶領一個100人（包括莫尼卡小姐）的旅遊團外出遊覽。

中午開飯時，莫尼卡小姐準備了100份三明治，自己留一份，剩下的分給遊客；大人每人2份，小孩每兩人一份，結果正好分完。請你算一算這個旅遊團有幾個大人、幾個小孩呢？

【問題3】王冕給一個貪婪的有錢人家當雇工，雙方談定，王冕的工錢是每月一個銀環。第一個月的月底，有錢人拿出了一條七個銀環聯在一起的鏈子，對王冕說：「這條銀鏈子只准斷開一個環，你每月月底取走一個。如果違反了這個規定，不但不給你工錢，還要把以前的收回來。」王冕在這個有錢人家做了七個月的工，按照有錢人

的規定巧妙地取得了七個銀環。王冕是用什麼辦法取得了他七個月的工錢，又沒違反有錢人的規定？

【問題4】古希臘國王想處死一批囚徒。他決定讓囚徒自己挑選被處死的方式。挑選的辦法是：囚徒可以任意說出一句能馬上驗證真假的話來，如果囚徒說的是真的，就處絞刑，如果是假的，就砍頭。結果許多囚徒都被絞死或砍頭。但是有一個聰明的囚徒，當他選擇被處死的方法時，他說出了一句十分巧妙的話，結果使得國王既不能把他絞死，又不能把他砍頭，只好把他放了。這個聰明的囚徒說的是什麼呢？

...............

【答案1】$1 = 1/1$

【答案2】33個大人，66個小孩。

【答案3】斷開第三個銀環即可。

【答案4】聰明的囚徒說：「要對我砍頭。」

...............

② 五子棋

遊戲目的　發展智力和競爭意識。

遊戲準備　每兩人一副圍棋（棋盤和黑白棋子）（圖4－1）

遊戲方法　二人各執一色棋子，黑先白後，輪番落子在棋盤上的交叉點處，一方出現五枚棋子處在同一直線上（橫、豎、斜方向均可）且中間不隔空或對方棋子，即為勝利。

946

創意體育遊戲

第一局互不知底細你勝了不算 （1）

這次我失誤也不算 （2）

他又勝了？!! （3）

圖4-1

遊戲規則 (1) 輪番落子，可以落在任何一處沒被佔據的交叉點上，落子後就不得移動，直至終盤，不得吃、提子；(2) 五枚棋子處在同一直線上且中間不隔空、不隔對方棋子即獲勝。

教學建議 (1) 五子棋和圍棋一樣，規則簡單，變化多端，魅力無窮；肯動腦，掌握技巧，既要努力使己方五子連線，又要阻止對方成功，這樣才有取勝的可能；(2) 棋類遊戲相當多，如「斃死牛」「二頂一」「二夾一」「挑擔」等等，本書不再贅述。

3 明七暗七

遊戲目的 提高頭腦反應速度，集中注意力。
遊戲準備 教室內原座次不動。
遊戲方法 組織者先確定報數的順序。遊戲開始，第

一人開始數「1」，其他人依次往下報數；但是凡遇到明七，即七或帶七的數字時，不得說出，只能以鼓掌代替；凡遇到暗七，即七的倍數時，只能以跺腳表示。搞錯者或停頓者為失敗，失敗者罰表演一個小節目。然後從失敗者開始重新進行遊戲。

遊戲規則　(1) 遇明七時只能鼓掌，遇暗七時只能跺腳；(2) 每個人的報數都應使全體遊戲者聽清。

教學建議　可改為明三暗三、明八暗八等形式進行遊戲。

 數蛤蟆

遊戲目的　提高注意力和反應能力。

遊戲方法　發令後，大家有節奏地擊掌。先由第一人呼「一隻蛤蟆」，第二人呼「一張嘴」，第三人呼「兩隻眼睛」，第四人呼「四條腿」，第五人呼「撲通一聲」，第六人呼「跳下水」，第七至十二人則呼「兩隻蛤蟆」及相應數量的「嘴、眼睛、腿及撲通聲」等。餘者類推。

遊戲規則　(1) 呼錯或停頓為失敗，判罰表演一個節目；(2) 遊戲中斷後，組織者可要求中斷者從任一句話開始。

 傳口令

遊戲目的　集中注意力。

遊戲準備　以原有座位為準，每一縱行為一組（每組

人數要相等），最後排座上的遊戲者為組長。

遊戲方法 遊戲開始前，組長到組織者處接受秘密口令後，回到原位。組織者發令後，各組將秘密口令一個接一個向前傳，最後一個聽到口令後，將口令寫在紙上，並立即將聽到的口令交於組織者，先送到且口令準確者為勝。

遊戲規則 (1) 注意口令保密，防止他組聽到；(2) 依次下傳口令，不能隔人、下座位傳；(3) 只有前排接受後排傳來的口令時才可轉身，其他任何人任何時候都不得轉身。

教學建議 (1) 如遇每行人數不等，注意臨時調整；(2) 各組口令難易度應相當；(3) 可將口令用動作表現出來向前傳遞，最後一個接到後說出這個動作表達的意思是什麼。

6 造句遊戲

遊戲目的 發展遊戲者的思維判斷能力，提高動作速度。

遊戲準備 以原有座位為準，每縱行為一組（每組人數要相等），每組最後排一人拿一支粉筆。在黑板上劃定書寫的範圍，講解遊戲的方法。

遊戲方法 組織者首先說出一個字，如「體」，要求各組遊戲者均以該字開頭每人寫一個字組成一個句子。發令後，各組最後排一人跑到黑板前寫下第一個字，與此同時，其餘遊戲者依次向後換一個座次；第一位遊戲者寫完

後迅速坐到空出的第一排座上，並將粉筆依次向後傳遞。
當剛剛換坐到最後一排的遊戲者接到粉筆後再迅速跑到黑
板前接寫第二字。遊戲依次進行，最末一位遊戲者可以寫
1～3個字，以便句子完整。最先寫完並全部坐回原位的
組為勝（圖4－2）。

圖4－2

遊戲規則　(1) 每人寫一字，最末一人不得超過3個
字；(2) 要依次向後換位；(3) 遞交粉筆不得扔、拋，不得
隔人；(4) 不得商量和暗示。

教學建議　(1) 遊戲還可以從最前一排開始，遊戲者
向前換位；(2) 本遊戲可以更換成組字（事先規定一個字
或不規定）、組畫（規定意境或照原圖組畫或不規定）等
遊戲，也可蒙眼組簡單字畫，等等。

7 抓 笑

遊戲目的 活躍課堂氣氛。

遊戲準備 室內。

遊戲方法 遊戲者面對面坐或站成兩排。遊戲開始，其中一排中的第一人，開始哈哈大笑2秒鐘，然後用手往臉上將「笑」一抓，並立即板起面孔，再將「笑」拋往對面遊戲者的臉上。

接到「笑」的遊戲者須馬上哈哈大笑，2秒鐘後再將「笑」抓起拋給對面第二人，……照此方法，依次將「笑」傳到排尾。

遊戲規則 沒有接到「笑」與已經將「笑」傳走的人笑了就要受罰，沒有將「笑」抓住（即沒有立即板起面孔）與接住「笑」沒有立即笑的人也要受罰。

8 擊鼓傳花

遊戲目的 提高遊戲者的動作速度，發展靈敏素質，增加娛樂性。

遊戲準備 紙花、鼓和鼓槌、手帕各一。

遊戲方法 在教室內，全班依次坐定。選一人在講臺前將鼓放好，手持鼓槌，用手帕蒙住雙眼，第一座上的遊戲者持一紙花。遊戲開始，蒙眼人敲鼓，此時從第一座開始順序傳花，在傳花過程中，擊鼓人任意停止擊鼓，花在誰手中，即由誰表演一小節目。

遊戲規則 (1) 傳花時不得隔人，不得拋接；(2) 鼓停時不准將花推給別人。

教學建議 此遊戲也可根據需要，採用「擊鼓傳遞實心球」來發展遊戲者的上肢力量。

9 拾 子

遊戲目的 提高手的靈活性和判斷能力。

遊戲準備 小沙袋5只或5顆小石子。

遊戲方法 遊戲者將5只沙袋握於手中，將其中1只用食指和拇指扣住，然後將其餘4只撒於桌上，接著把留在手中的沙袋拋於空中，迅速拾起桌上的任何1只沙袋，並接住空中落下的1只，以同樣的方法拋、拾、接，直到桌上沙袋全部拾起於手中為1輪。

第二輪一次拾2只，第三輪一次拾4只。如拾完三輪不失誤，則繼續從第一輪開始，如其間有失誤則換第二人做，以完成輪次多者為勝。

遊戲規則 (1) 按照規定拾子，多拾或少拾以及觸動相鄰沙袋均判為失敗；(2) 手中的沙袋或拋起的沙袋落於桌上也判為失敗。

教學建議 (1) 此遊戲變化極多，如隔山拾子、指定子拾起、花紋圖案設計（一字形、三角形、四方形等）、雙拋子、多拋子等等，可根據遊戲者的熟練程度自行選用自行設計；(2) 另有抓拐遊戲（也叫抓骨頭子）與本遊戲有相似之處，本書不再介紹。

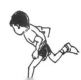

遊戲目的　提高手指的靈活性，開發智力。

遊戲準備　1公尺左右的細軟繩一根，兩頭結在一起形成一個繩圈。

遊戲方法　兩人進行遊戲。先由一人用雙手大拇指和小指將繩圈撐起，再用一手中指將另一手中指根部的繩挑起，另一手中指也挑起，形成「網」狀做好準備；然後由另一人運用挑、勾、撐等各種手法將繩翻出新花樣，兩人輪流依次翻繩，直至其中一人無法翻出新花樣或失誤為止，判對方獲勝（圖4－3）。

遊戲規則　(1) 兩人輪流依次翻繩；(2) 翻繩脫手，或撐開繩後成繩圈樣者為失誤。

教學建議　翻繩遊戲方法和花樣較多，可以單人翻，可以兩人共翻，也可以兩人對翻；可以翻原定花樣，也可以隨意連續翻花樣；可以比花樣多少，也可以設置難度讓對方翻出新花樣。

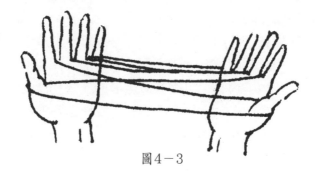

圖4－3

11 指部位

遊戲目的 提高興奮性和反應能力，集中注意力。

遊戲準備 原座次不動。

遊戲方法 遊戲者用食指指著自己的鼻尖。遊戲開始，組織者下達口令，如「眼睛」「眉毛」「耳朵」「頭髮」「嘴」等，聽到口令，遊戲者應立即指到該部位（圖4-4）。

遊戲規則 (1) 動作迅速，一次到位，不得移動；(2)指錯者或未指到部位者均為失敗。

教學建議 (1) 可先用右手指，再用左手指；(2) 可兩人一組面對面自由練習。一人發令，一人做，指錯部位時交換；(3) 也可用「發什麼口令，不得指什麼部位」的方法進行遊戲，如口令說「眼睛」，遊戲者則不得指眼睛。

圖4-4

 打手背
●●●●●●●

遊戲目的 提高手的靈活性和反應速度。

遊戲方法 兩人對坐或站立，甲掌心朝下，放在乙手掌上，乙翻掌擊打甲手背。如乙已翻掌又未打到甲手背，即為失敗，雙方交換；如乙觸到甲手背的任何位置，則為勝，可繼續遊戲（圖4-5）。

遊戲規則 (1) 掌心朝上者，無論做任何動作，只要未翻手掌，均可繼續做進攻者；(2) 掌心朝下者，可任意選擇時機放或拿開手掌；(3) 擊打時不可用力過大。

教學建議 可左右手交替進行。

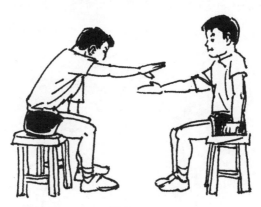

圖4-5

 吹氣球比賽

遊戲目的 提高遊戲者的心肺功能。

遊戲準備 在室內地面上畫一長8公尺、寬5公尺的長方形，中間畫一中線把場地分成兩個相同的半場，中線上方拉一離地面1.5～1.8公尺的橡皮筋。氣球1個。

遊戲方法 每隊5人，分成兩隊，分別站在兩個半場。遊戲開始，組織者將球拋向進攻一方，該方協力將氣球吹到對方場地，氣球吹到對方場地後，對方再協力將氣球吹回。氣球落在對方場地上，則由本方得1分，先得5分為一局，然後雙方交換場地再進行。可採用三局兩勝制（圖4－6）。

遊戲規則 (1) 吹氣球次數不限，但不得用手或身體其他部位碰擊氣球；(2) 氣球從橡皮筋下飛過或從場外繞過，均由對方得1分。

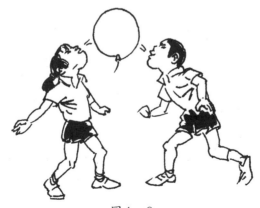

圖4－6

教學建議 可改吹氣球為用頭或肩頂氣球,不得用於和腿碰觸氣球。

14 掰手腕

遊戲目的 發展遊戲者的臂力。

遊戲準備 兩人一組(盡可能兩人力量相當),在課桌前後相對坐好,雙方手握手保持垂直角度。

遊戲方法 指揮者發出口令後,雙方同時用力爭取將對方手腕壓下,一方將另一方手背壓在桌面上為勝。可採用三局兩勝制或其他比賽方法。一手比賽結束可換另一手比賽。

遊戲規則 (1) 兩人手握手時要保持不偏不倚,用力時肘部不得移動;(2) 另一手和兩腳放的位置要有統一的規定。

教學建議 (1) 比賽方式可自行確定,以不損害遊戲者身體且能調動其積極性為準;(2) 可將手握手的方式換為手腕根部相貼對抗的形式;(3) 手臂對抗的遊戲還有抬壓臂對抗、推手掌對抗等;(4) 遊戲前做好準備活動。

15 桌上推車

遊戲目的 發展遊戲者臂力。

遊戲準備 將凳子挪開,桌子併成幾對長條,中間空出一條寬窄適當的走道。

遊戲方法 兩人一組,前者雙手撐在兩條長桌的內

側，後者雙手抓扶前者小腿踝部。發令後，前者成俯撐，雙手沿著桌邊內側向前移動，以先到達長桌的另一端者為勝（圖4－7）。

遊戲規則　(1) 只准用手撐前移，其他部位均不得觸及桌子；(2) 未到達長桌另一端為失敗。

教學建議　(1) 此遊戲有一定難度，要有平時地面上練習的基礎方可採用，練習時要注意安全；(2) 也可將動作改為桌上的雙臂支撐前移，或臂屈伸比次數多少。

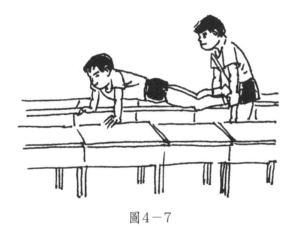

圖4－7

滾珠擊木

遊戲目的　發展遊戲者的臂力，提高投擲的準確性。

遊戲準備　在教室走道的後端各畫一條橫線，在前端道口外各立一木柱（或手榴彈）；壘球或小皮球個數與教室內走道數相同。

遊戲方法　按行分組，每行為一組，每行第一人手持

疊球站到橫線後,第二人則站在木柱後準備拾球。遊戲開始,第一人將球低手投出,使球沿地面向前滾動擊擲立木,擊倒一次得1分,第二人拾球後滾回並擺放好木柱,投擲三次後,換第二人投,本行第三人站在木柱後拾球,其他人則順次向前移動座次,投擲結束的第一人坐在本行末尾的位上。以此類推,每人均投過後遊戲結束,以得分多的組為勝(圖4-8)。

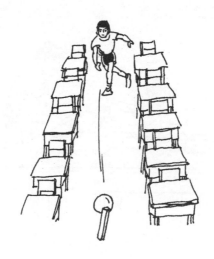

圖4-8

遊戲規則 (1) 投擲者應站在橫線外;(2) 必須使球向前滾動擊柱。

教學建議 (1) 組織者應要求遊戲者遵守紀律,聽從指揮,向前移動座次時要統一、快速;(2) 許多的室外遊戲只要改變一下組織方法、運動量(或器材)就可以在室內進行。例如:某些發展力量、柔韌等或提高反應能力和

注意力的遊戲，不受空間限制或受限制較小的遊戲，或以木質器材、氣球、棉花團、沙包、小皮球、稻草杆、硬紙質器材以及室內桌椅等代替鉛球、標槍、手榴彈以及雙杠、鞍馬等器械。本書僅選幾例說明。

 17 頭上傳球比快

遊戲目的 發展動作的敏捷性，提高手臂力量。

遊戲準備 以原有座位為準，每行為一組，每組準備1個實心球。

遊戲方法 第一排座位上的遊戲者手持球於胸前做好準備。發令後將球於頭上傳給後面一人，依次傳遞至末尾，先傳完的一組為勝（圖4－9）。

遊戲規則 (1) 按規定動作完成，否則為失敗；(2) 不能隔人傳，違者為失敗。

教學建議 此遊戲可改成轉身傳球，教室較寬大時可在走道上做胯下傳球、滾球等。

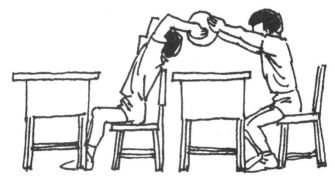

圖4－9

（二）游泳和武術類遊戲

18　水中競走

遊戲目的　熟悉水性，消除怕水心理，體會水的阻力。

遊戲準備　游泳教學場地，水深60公分至1公尺，用水線或浮標標出起跑線和終點線。

遊戲方法　將遊戲者排成一列橫隊於起跑線上。遊戲開始，當聽到口令後，遊戲者雙手上舉離開水面，快速抬腿走向終點。以先到達終點線者為勝（圖4－10）。

<p style="text-align:center">圖4－10</p>

遊戲規則 (1) 兩腳不得同時離開池底；(2) 兩手上舉離開水面，不得用手划水前進；(3) 不得以任何游泳方式游進。

教學建議 做任何游泳類遊戲都要教育遊戲者增強安全意識，並做好安全防護措施。

摸石子

遊戲目的 增強呼吸肌的力量，提高水中憋氣的能力。

遊戲準備 遊戲教學場地。2公分大小的石子若干個。

遊戲方法 遊戲者人數不限。大家圍成一個圓圈，原地踩水，然後把石子放在圈內（沉入水底）。遊戲開始，遊戲者潛入水中尋找石子，在規定的時間內石子摸得多者為勝（圖4-11）。

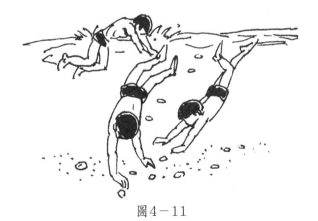

圖4-11

遊戲規則 (1) 聽到發令後再潛入水中;(2) 必須採用頭朝下的潛水方法。

教學建議 要求遊戲者在水底將眼睛睜開,避免互相碰撞或頭撞池底,注意安全。

20 持物過河

遊戲目的 提高踩水能力。

遊戲準備 在游泳池內用水線或浮標標出兩條相距20～25公尺的平行線,作為起點線和終點線。

遊戲方法 遊戲者成一列橫隊踩水浮在起點線前,左右一臂間隔,每人以單手持自己的一件上衣或褲子,舉過肩部。聽到組織者信號後,用兩腳踩水、單臂划水游向對岸終點。按到達先後計算名次(圖4-12)。

遊戲規則 (1) 踩水時腳不得觸池底;(2) 持物的手必須始終舉出水面,所持物被弄濕即為犯規。

教學建議 (1) 對象是會踩水者;(2) 此遊戲可逐漸加大難度,例如要求雙手持物或所持物有一定的重量。

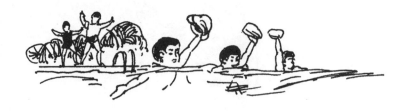

圖4-12

27 扶板蹬水接力

遊戲目的 發展速度耐力，提高蛙泳兩腿蹬水技術。

遊戲準備 規格相同的打水板若干塊。距游泳池一端20公尺處設一水線作為終點線。

遊戲方法 把遊戲者分成人數相等的兩隊，在池端橫隊站立。兩隊排頭一臂扶板，一臂扶池壁，一腳站立，另一腳貼池壁成出發前的預備姿勢。組織者發令後，排頭蹬池壁出發，兩臂扶打水板，兩腿用蛙式動作蹬水前進，到達標誌線後轉身返回起點，把板交給本隊第二人，站到隊尾。第二人同法前進，依此類推，最後一人以板觸到池壁為到達終點，先完成的隊為勝（圖4－13）。

遊戲規則 (1) 兩手可扶板的任何部位，但不得鬆開；(2) 接到板後才能蹬離池壁；(3) 必須用蛙式蹬水動作前進。

教學建議 也可用扶板打水的形式來提高自由式打水技術等。

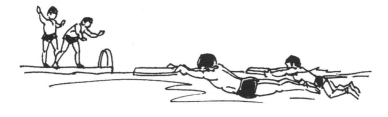

圖4－13

雙人自由式

遊戲目的 提高自由式划水和打水技術。

遊戲準備 游泳教學場地。用浮標在水面上標出兩條相距15～20公尺的線，分別作為起游線和終點線。

遊戲方法 將遊戲者分為前後兩排，前後兩人為一組，每組之間相距1.5～2公尺，前排遊戲者站於起游線上。遊戲開始，聽到組織者的信號後，前排迅速起游，兩臂以自由式划臂游進，兩腿伸給後排的人，後排的人以兩手抓住其腳腕，兩腿迅速用自由式打水配合游進。先到達終點線的組為勝（圖4－14）。

遊戲規則 (1) 起游前，遊戲者身體任何部位不得超過起游線；(2) 游進中前排必須用自由式划臂，後排必須用自由式腿打水；(3) 後排的人必須始終抓住前排的腳腕不得鬆開；(4) 游進中可憋氣游，也可換氣；(5) 前排以任何一臂觸橫線即為到達終點。

教學建議 也可雙人蛙式。

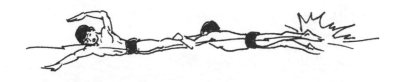

圖4－14

 23 鯉魚躍龍門

遊戲目的 提高海豚遊技術。

遊戲準備 有水線的游泳池。

遊戲方法 遊戲者成一列橫隊站於第一泳道水線後，面向泳道，兩臂上舉成預備姿勢。聽到組織者的信號後從池底蹬起，上體前倒躍過水線，鑽入水中，入水後兩臂自然前伸。軀幹和腿做海豚泳波浪狀打水動作，從第二水線下鑽過至第三水線前，頭可出水換氣，隨即又重複躍和鑽過各水線，直到終點。以手觸池壁先後計算名次（圖4－15）。

遊戲規則 (1) 兩臂不得有划水的動作；(2) 兩腿只能做同時對稱的上下打水動作，不能蹬水；(3) 必須依次躍或鑽越各水線；(4) 在躍過3、5、7水線前，頭可出水換一次氣。

教學建議 對象是海啄泳的初學者。

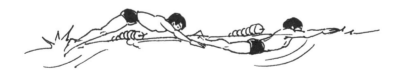

圖4－15

仰臥倒游比賽

遊戲目的　提高仰式技術。

遊戲準備　游泳池或游泳教學場地。在離池壁 10～20公尺處做一標誌線為起游線。

遊戲方法　遊戲者面對終點目標（池壁），左右間隔兩臂成一橫隊，站在起游線後。預備時成仰臥姿勢，腳向終點，頭部和腳尖分別露出水面，身體的任何部分不得超出起游線。聽到組織者的信號後兩腿不動，兩臂划水向腳的方向推進。按到達終點先後排定名次（圖4－16）。

遊戲規則　(1) 頭與腳必須露出水面；(2) 腳前頭後游進；(3) 兩臂划水不得出水面。

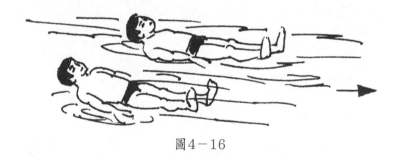

圖4－16

看誰畫得圓

遊戲目的　提高掃堂腿動作技術。

遊戲準備　平坦空地或地毯。

遊戲方法　遊戲者成體操隊形站好（兩臂間隔，兩臂

距離）。遊戲開始，組織者發令後每人立即做一次掃堂腿，即左腿下蹲，右腿伸直，全腳掌著地內扣，向前掃腿一圈。看哪一個人掃腿掃得圓，哪一個隊完成的人數多。

遊戲規則 (1) 必須下蹲做掃堂腿，掃腿時必須全腳掌著地；(2) 掃腿畫圓達到 360° 為完成。

教學建議 (1) 練習前應做好充分的準備活動；(2) 也可以比賽其他武術動作的品質，如騰空飛腳、旋子、烏龍絞柱、鯉魚打挺等等。

26 舞花棍

遊戲目的 提高遊戲者舞花棍技術。

遊戲準備 棍 2 根。在場地上畫兩條相距 15～20 公尺的直線。分別為起點線和折返線。

遊戲方法 把遊戲者分成人數相等的兩組，每組成一路縱隊站在起點線後，每組第一個人拿 1 根棍。組織者發令後，各組第一個人左右舞花棍前進，腳踏終點線後返回，腳踏起點線後傳棍給下一人，依次同法做完，先完成的組為勝（圖 4－17）。

遊戲規則 (1) 舞花棍時，只許走步，不許跑步，如中間掉棍，撿起來繼續做；(2) 腳踏折返線後才能返回，腳踏起點線後才能把棍傳給下一個人。

教學建議 (1) 各組間保持一定距離，防止棍傷人；(2) 也可比賽其他器械的武術動作。

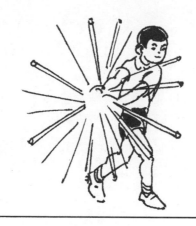

圖4－17

 躲竹竿

遊戲目的　發展身體靈活性，培養勇敢果斷的品質。

遊戲準備　1.5公尺長的細竹竿若干根；選擇一塊平坦的場地。

遊戲方法　遊戲者兩人一組，分成若干組。一人拿竹竿，另一人準備躲閃，兩人相距1.5公尺面相對站立。遊戲開始，拿竹竿者將竿從對方頭上掄過，對方則迅速低頭躲閃；接著拿竹竿者又將竹竿從對方腳下掃過，對方則立即跳起躲閃。完成上掄下掃動作算一次，照此循環，遊戲進行一分鐘後，兩名遊戲者互換角色，在規定的時間內觸及竹竿的次數少者為勝（圖4－18）。

遊戲規則　竹竿從頭上掄過的高度必須高過躲閃者的頭，竹竿從腳下掃過時必須貼近地面；(2) 不准將竹竿朝對方身體的任何部位打擊。

教學建議　(1) 做此遊戲前應教育遊戲者互相配合，注意安全；(2) 教會遊戲者躲閃和跳躍動作的要領。

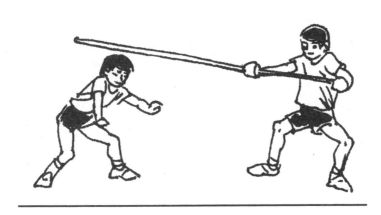

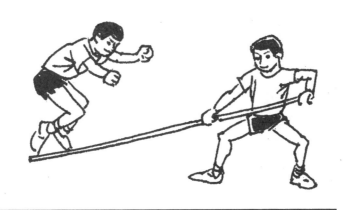

圖4－18

彩色圖解太極武術

1 太極功夫扇
定價220元

2 武當太極劍
定價220元

3 楊式太極劍
定價220元

4 楊式太極刀
定價220元

5 二十四式太極拳+VCD
定價350元

6 三十二式太極劍+VCD
定價350元

7 四十二式太極劍+VCD
定價350元

8 四十二式太極拳+VCD
定價350元

9 楊式十六式太極劍
定價350元

10 楊氏二十八式太極拳+VCD
定價350元

11 楊式太極拳四十式+VCD
定價350元

12 陳式太極拳五十六式+VCD
定價350元

13 吳式太極拳五十六式+VCD
定價350元

14 精簡陳式太極拳八式十六式
定價220元

15 精簡吳式太極拳三十六式 拳架・推手
定價220元

16 夕陽美功夫扇
定價220元

17 綜合四十八式太極拳+VCD
定價350元

18 三十二式太極拳 四段
定價220元

19 楊式三十七式太極拳+VCD
定價350元

20 楊氏五十一式太極劍+VCD
定價350元

21 嫡傳楊家太極拳精練二十八式
定價220元

22 嫡傳楊家太極劍五十一式
定價220元

23 嫡傳楊家太極刀四十三式
定價220元

歡迎至本公司購買書籍

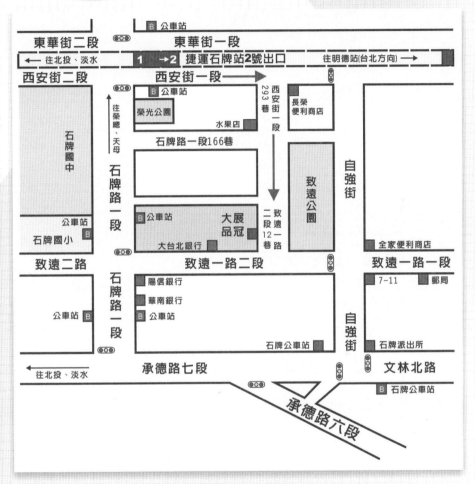

建議路線

1. 搭乘捷運‧公車

　　淡水線石牌站下車，由石牌捷運站 2 號出口出站(出站後靠右邊)，沿著捷運高架往台北方向走(往明德站方向)，其街名為西安街，約走100公尺(勿超過紅綠燈)，由西安街一段293巷進來(巷口有一公車站牌，站名為自強街口)，本公司位於致遠公園對面。搭公車者請於石牌站(石牌派出所)下車，走進自強街，遇致遠路口左轉，右手邊第一條巷子即為本社位置。

2. 自行開車或騎車

　　由承德路接石牌路，看到陽信銀行右轉，此條即為致遠一路二段，在遇到自強街(紅綠燈)前的巷子(致遠公園)左轉，即可看到本公司招牌。

國家圖書館出版品預行編目資料

創意體育遊戲：中外體育遊戲精粹／李明強 敖運忠 張昌來 主編
－初版－臺北市，大展，2012［民101.01］
面；21公分－（體育教材；7）
ISBN 978-957-468-851-7（平裝）
1. 遊戲　2. 體育
993　　　　　　　　　　　　　　　　100023029

創意體育遊戲

主　　編／李明強 敖運忠 張昌來
責任編輯／駱　勤　方
發 行 人／蔡　森　明
出 版 者／大展出版社有限公司
社　　址／台北市北投區（石牌）致遠一路2段12巷1號
電　　話／(02) 28236031・28236033・28233123
傳　　真／(02) 28272069
郵政劃撥／01669551
網　　址／www.dah-jaan.com.tw
E-mail／service@dah-jaan.com.tw
登 記 證／局版臺業字第2171號
承 印 者／傳興印刷有限公司
裝　　訂／眾友企業公司
排 版 者／千兵企業有限公司
授 權 者／北京人民體育出版社
初版1刷／2012年（民101年）1月
初版2刷／2015年（民104年）11月　　　　　　　定　價／300元

大展好書　好書大展
品嘗好書　冠群可期

大展好書　好書大展
品嘗好書　冠群可期